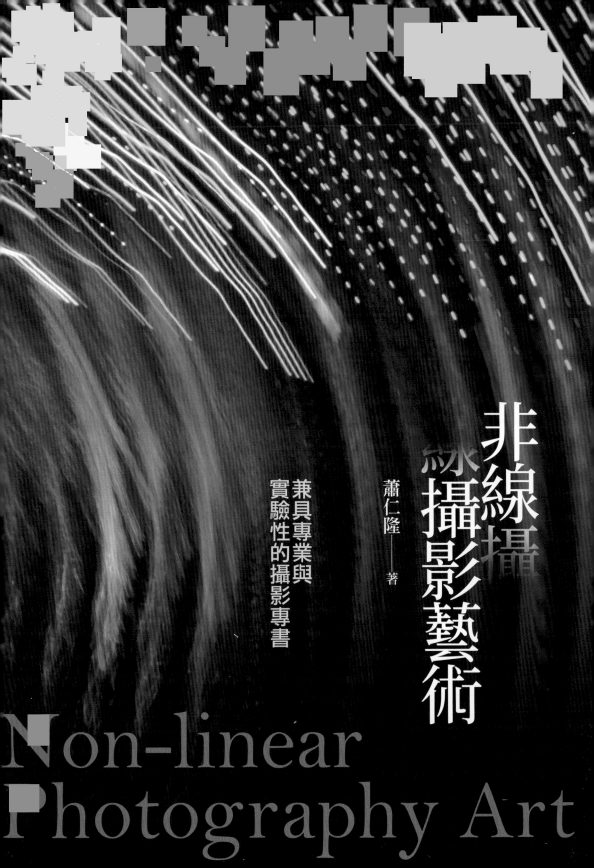

非線攝
綵攝影藝術

兼具專業與
實驗性的攝影專書

蕭仁隆——著

Non-linear
Photography Art

我認識仁隆已經多年，當他請我寫序文時，初看《非線攝影藝術》一書的書名彷彿是一本硬書，然而在細細品味後才恍然大悟，原來攝影可以如此地特別；奇幻地突破刻板的複製框架！仁隆所發現的非線攝影手法竟可以從傳統的拍攝手法，單純的拍攝紀錄發展到更為寬廣，更多面向的拍攝技巧和採用暗房成像法；把攝影創作的美學發揮得更加淋漓盡致！

當人類可以透過數位攝影運用於太空拍攝星體，也可以從月球觀看地球時，數位科技已經一日千里。數位科技也可運用於科技界捕捉人們無法看見的激光脈衝現象，也可以運用於繪本，更讓攝影創作以不同的手法走入藝術的世界。在書中作者也揭露了攝影創作作品已經逐漸獲得藝術拍賣市場和收藏家的喜愛，並且視攝影創作作品為繪畫之外的藝術品，承認其美學的地位。誠如作者舉攝影前輩柯錫杰所言，攝影透過創新的手法來詮釋心的視界；與傳統的繪畫一樣都是一種繪畫藝術的表達，只是採用的媒介不同而已。試想繪畫作品必須從如何選定主題，營造畫面，組織背景，以及觀察光源和整體畫面的搭配等等的構思，最後才能完成一幅繪畫作品。攝影創作何嘗不也要經過這一系列的構思，然後在按下的瞬間完成作品。因為藝術創作所貴者在於心，所以，從心的視野看世界，就會發現這個世界變得不一樣了！尤其是透過攝影的拍攝技巧來詮釋內心世界的美學，讓觀賞者也能產生共鳴的反射，就是一幀成功的攝影作品。

在《非線攝影藝術》中關於作者所創作的作品猶如其人，乍看之下似乎平實與平凡，卻可以從他的作品中領略其中充沛而豐富的內在意涵。我相當欣賞作品中的〈墨韻圖〉，想不到攝影也能呈現潑墨繪畫般的意境。那幀〈流

金歲月〉充分表現人生燦爛的輝煌感覺，而〈浮萍人生〉卻又為浮動不定的人生做了雋永的註解。在作者這些作品中，只要細細品嚐，每個人或許都有不同的感受在心頭！這正是觀賞藝術作品的妙意；只在此心中，其趣意也在此心中！

　　期盼仁隆在《非線攝影藝術》書中所挖掘出來的非線攝影手法，可以分享給攝影界的同好，更能帶給同好們新的攝影思維，藉以創作出心中所見更美的，更不一樣的視覺世界，並在作品中傳達一種生活的美學！

陳玉秋

2019年10月28日

寫於飄渺的拉拉山達觀農場

數位相機的發明才四十餘年，而真正運用數位影像技術的影像處理是近十餘年的事，拜電腦科技進步所賜，運用數位處理影像的工具和軟體，不再局限於數位相機或數位攝影機，連手機、平板都有照相和錄影功能。簡而易懂的數位照相技術和科技設備，人手一機的普及，使得數位影像的取得和運用可以更多元，再透過軟體應用把不可能變為可能。

當數位影像技術進步時，如果沒有傳統的攝影技術和經驗為基礎來打底的話，一幅完美的作品還是無法呈現在世人面前。數位影像技術除了攝影，也可以將以前紙本的黑白或彩色相片翻拍後以數位方式典藏，既節省了儲存空間，也節省了不少的金錢，還可以透過數位軟體的上色技術，將百年前的照片以接近於原色方式呈現，對於古蹟修復或歷史回顧方面是一項很重要的技術。這次《非線攝影藝術》作者所揭示的非線攝影手法不同於以往只著重靜態的風景、建築和人物拍攝手法，強調更豐富多元的動態藝術美感，除了可增加攝影者的技術挑戰性之外；還可讓觀賞者有更豐富的想像空間。

我的三叔自幼喜好讀書，進入職場後再繼續進修，而且雖已有些年紀仍繼續攻取元智資傳碩士學位，這樣的體力和精神，真的讓我動容！所以，我也效法他的精神在進入職場後重拾課本，繼續進修深造。他在工作之餘有許多文學創作並出版詩文集，上次更出版了《非線文學論》巨著。這次撰寫有關攝影創作的《非線攝影藝術》是他非線論著的第二部，也是他重新接觸相機以來，集在學期間的攝影創作，對於生活環境中所觸及的作品，以及關於中西方的攝影

發展等研究的結晶。

　　有興趣於攝影的讀者或是同好不妨細細品嚐玩味；這本異於一般攝影書籍的很特別的攝影專書，或許會別有一番靈動在心頭！

蕭爵增

於洄瀾108.10.26

自序：打開攝影的另一面視窗

目前數位攝影大行其道，數位相機的強大功能已經讓傳統相機瞠目興嘆，攝影家們紛紛轉而學習數位相機的拍攝手法。「非線攝影藝術」（Non-linear Photography Art）正是在傳統攝影進入數位攝影後發現的一種新的攝影藝術創作拍攝手法。非線的觀念取自於電腦從線性運算的突破走向非線性運算系統技術，後來運用於文學和藝術創作的概念。

我在研究非線文學之餘，於民國100年（西元2011年）把玩相機中發現此一攝影技巧的可行性。當初以「閃動攝影」或「晃動攝影」為名，直到民國103年（西元2014年）發現其攝影特質與非線文學的特點有諸多雷同之處，乃定名為「非線攝影藝術」，希望為攝影藝術增添更為多元的創作技法和作品。自發現非線攝影拍攝手法後，攝影藝術正如文學藝術開始以線性為區分的基礎，把傳統的攝影藝術劃歸為「線性攝影藝術」，除此之外的攝影手法劃歸為「非線攝影藝術」。本書也是自《非線文學論》出版後，第二部關於「非線」的著作。

非線攝影的拍攝手法強調「動態」二字，非線攝影的攝影作品表現常介於具象與抽象之間，除了具有動態美感之外，尚有無法以人為方式刻劃與重複再攝的抽象之美，這正是非線攝影藝術與傳統線性攝影作品最大區別之處。至於對非線攝影藝術的觀賞，須以具象和抽象作為觀賞連結，在作品所呈現的色彩、線條，和形態變化中去體會作品的意涵，才能真正進入作品核心欣賞作品。非線攝影的特點是捨棄正經八百的對焦模式，不追求影像的真實感，而是追求影像的朦朧感、不確定感、動感、抽象化和介於抽象與具象

間的非具象感覺，具有詩的特質。

　　寫本書的動念在於希望把這個新發現提供給攝影界同好和諸多喜歡攝影的朋友，讓他們在拍攝時打開攝影的另一面視窗，採用不同表現手法的作品，然後對自己也可以拍出如詩如畫的作品而驚嘆！

　　《非線攝影藝術》一書的完成，首要感謝雲林科大的鄭月秀主任，是她把我帶入非線性的世界，以及台灣藝術教育館出版的《美育》雜誌；接受我首次以「非線攝影」為名發表的〈透視非線攝影之美感〉論文，也感謝所有願意幫我寫序的朋友，以及願意協助出版的出版商。一本書的問世不容易，從計畫寫書時模糊的構想到蒐集資料歷經多年，然後開始著手寫稿到完稿也有年餘。寫書期間多次面臨參考資料和思路的困境，尤其是中國攝影和台灣攝影發展史料的凌散與不足，還有攝影美學發展及名詞歸納定義問題，最後總算整理出頭緒來。因此，這本書不僅僅是談論非線攝影藝術，也談攝影美學和發展脈絡！

　　文末還是那句話，期盼本書問世後可以為攝影界打開攝影的另一面視窗！

蕭仁隆

於龍潭采雲居

民國108年（2019）2月14日西洋情人節

目錄CONTENTS

第一章
非線攝影
藝術概說

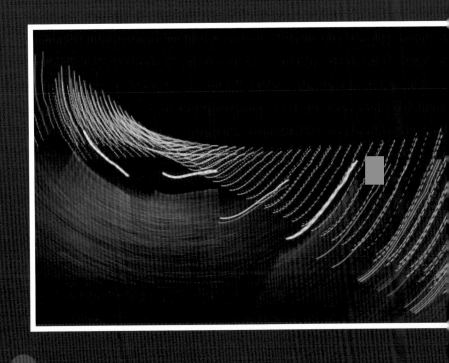

數位攝影新紀元

　　自西元1839年（清道光19年）目前被公認的世界上第一張照片誕生後，攝影藝術開始取代了自古以來大多數的肖像畫，以及所有畫家作畫的市場。然而，攝影藝術要到21世紀各式媒材混合的照片出現，又受達達、超現實主義藝術的啟蒙，讓攝影進入觀念藝術、地景藝術、錄影藝術等，並且開始以系列式、拼貼式、圖文式、裝置型的跨影像創作，進而豐富人類的藝術創作，才讓攝影真正進入藝術的殿堂。一般所稱的「八大藝術」為文學、音樂、美術、彫塑、舞蹈、建築、戲劇、電影等八大項，攝影則被列為第九大藝術。後經蕭仁隆於民國103年（西元2014年）撰寫《非線文學論》時，重新為各大藝術類別定位為：

（1）文學藝術

（2）音樂藝術

（3）美術藝術

（4）彫塑藝術

（5）舞蹈藝術

（6）建築藝術

（7）戲劇藝術

（8）電影藝術

（9）攝影藝術

（10）數位藝術

（11）工藝藝術

（12）書法藝術

　　但這第八、九、十藝術具有相當便利的可複製性，一直在藝術界有所爭執，其中攝影藝術已經進入藝術拍賣市場上，除幾個特例攝影家的作品外，一般所獲的評價並不高。如今，攝影所使用的顯影材料從毛玻璃到底

片持續百餘年之後，隨著民國102年（西元2013年）柯達公司宣布破產後，也正式結束光輝的底片式攝影歷史，攝影才完全進入數位攝影的新紀元。

　　數位攝影隨著使用率的普及，技術研發的日益精進，讓數位單眼相機的畫質直逼底片。尤其是數位相機的方便性與即拍即看性和記憶體容量的可擴大性，終致傳統的攝影家紛紛放棄傳統相機，重新接觸這個將所有可能的攝影技巧都設計在相機上的數位相機。傳統攝影比賽的規則也逐漸開始瓦解，接受來自於數位相機的挑戰。只是數位相機的可複製性和電腦合成技術的隨意可得，導致攝影比賽的評審相當不容易分辨照片的合成與否，以致曾有幾次的攝影大賽被人舉發為合成技術的照片，進而事後取消該獎項的事件。所以，如何制定數位攝影作品的評選標準和獎項，成為未來攝影比賽必須面對的課題（蕭仁隆，2014）。

非線攝影藝術及特性

「非線攝影藝術」（Non-linear Photography Art）正是在傳統攝影進入數位攝影後，發現到一種新的攝影藝術表現手法，即是「非線攝影藝術」。非線的觀念取自於電腦從線性運算的突破走向非線性運算系統技術，才產生現今使用相當便利的非線性連結與非線性搜尋等等技術。目前，大眾都普遍使用非線性技術的優點而毫無所知。自非線攝影的表現手法被發現後，攝影藝術正如文學藝術將開始以線性為區分的基礎，把傳統的攝影藝術劃歸為「線性攝影藝術」，除此之外的攝影藝術劃歸為「非線攝影藝術」。這是依據非線文學理論所歸納的十七項特性來檢視「非線攝影藝術」，發現非線攝影技巧具有這十七項特性中的非線性、遊戲性、可重寫性、去中心性、隨意與自由性、無固定性、相互交叉重疊性、多視線性等，所以把這個新的攝影手法創作的作品稱為「非線攝影藝術」（蕭仁隆，2014）。然而，在傳統的線形攝影藝術中，其實也存在著非線攝影的技巧，即是所謂的動態攝影，以及早期有謂底片成像法、暗房拼貼法等，這類的攝影成像技巧不太容易掌握，卻相當符合非線攝影的概念。非線攝影藝術屬於新的攝影藝術概念，本文即以非線攝影藝術的動態攝影藝術和暗房成像技巧談起。

動態攝影即是對於動作中的景像呈現部分停滯和部分具有重影或運動軌跡的攝影技術，一般多用於運動中的追蹤攝影，慢速攝影等，讓所攝取的照片呈現動感。暗房成像技巧則是早期暗房成像技術的一種顯像方式，利用相片在顯影過程中中斷顯影或拼貼來產生千變萬化的顯像效果。不論是動態攝影還是底片暗房各類技巧，攝影者都無法在拍攝或顯像的過程中運用光圈和速度等技巧完全掌控相片成像的樣貌，只能在成像後檢視結果，以致作品的失敗率極高，卻也成為攝影愛好者冒險嘗試的天堂。如此不確定的攝影技巧，正是非線攝影藝術讓人著迷之處。非線攝影的攝影作

品表現常介於具象與抽象之間，除了具有動態美感之外，尚有無法以人為方式刻劃與重複再攝的抽象之美，這正是非線攝影藝術與傳統線性攝影作品最大區別之處。至於對非線攝影藝術的觀賞，亦須建立在這個基礎上，以具象和抽象作為觀賞連結，在作品所呈現的色彩、線條，和形態變化中去體會作品的意涵，才能真正進入作品核心欣賞作品。

　　非線攝影的拍攝技巧強調「動態」二字，這是從動態攝影中獲得的靈感。一般在動態攝影技巧裡，攝影者可以採取固定式攝影和追蹤攝影兩種獵影手法，而被攝影者都在動態的情形下被獵影，其最終目的都要表現作品中被攝影者動態的美感。這類的獵影手法不易對焦，常造成主體失焦難以構圖的遺憾。在非線攝影拍攝技巧裡，與動態攝影的拍攝手法相仿，攝影者採取固定式攝影和追蹤攝影兩種獵影手法，而被攝影者卻不一定在動態的情形下被獵影，其最終目的一樣都要表現作品中被攝影者動態的美感。因為，非線攝影拍攝技巧在攝影者與被攝影者之間採取動靜皆宜的手法獵影，以致成像的機率更為困難。然而非線攝影捨棄正經八百的對焦模式，對於成像的要求不再追求影像的真實感，而是追求影像的朦朧感、不確定感、動感、抽象化和介於抽象與具象間的非具象感覺，也可以說是具有詩的特質。因為具有詩的特質，所以呈現的攝影作品常跟命名連結，甚至觀賞者與攝影者對於同一作品會產生不同的感觸，這亦是杜象作品的詩意化創作主要涵意（謝碧娥，2008；蕭仁隆，2014）。

1.3 非線攝影發現及範疇

　　目前數位攝影大行其道，數位相機的強大功能已經讓傳統相機瞠目興嘆，尤其是數位剪輯隨處可得，如何造景和拼貼成為另類攝影藝術。談到拼貼藝術，當年攝影大師郎靜山（1892-1995）就以暗房製作為技巧，獨創中國山水集錦攝影，成為獨步攝影界的大師。郎大師的集錦攝影正是拼貼攝影的先驅，然其如夢似幻的構圖技巧，非具有相當的攝影與暗房技術者難以及之。在數位時代的攝影技術，則可以在後製過程中輕易完成造景和拼貼，使攝影作品得到多層次的再現機會。此外，傳統相機的多重曝光技巧也是造景常用手法，這種利用多重曝光來達到攝影創作效果，其失敗率亦高，卻可以得到如夢似幻的驚奇作品。這類的攝影技巧，也是非線攝影研究的範圍。因此，我們可以說，只要相異於傳統攝影的手法都屬於非線攝影藝術的手法，在傳統攝影藝術認知之外的攝影藝術表現手法，都被非線攝影藝術所認同。然而，不論線性攝影藝術或是非線攝影藝術，正如繪畫藝術一般，寫實主義和現代主義及超現實主義等等各家的畫風雖異，其目的只有一個，就是要在作品中力求表現，達到作者所認知的美的訴求，用以感動觀賞者。只是攝影藝術一直困於線性表現手法，並未如繪畫藝術超脫了寫實技巧，追求多變的繪畫藝術表現手法而已。非線攝影手法的發現，係蕭仁隆在研究非線文學之餘，於民國100年（西元2011年）把玩相機中發現此一攝影技巧的可行性。當初以閃動攝影或晃動攝影為名，直到民國103年（西元2014年）發現其攝影特質與非線文學的特點有諸多相同之處，乃定名為「非線攝影藝術」，希望為攝影藝術增添更為多元的創作技法和作品。至於「非線攝影藝術」之名；首先以「透視非線攝影之美感」專論刊登於國立台灣藝術教育館之美育雙月刊第200期，即民國103年（西元2014年）七、八月的期刊發表。

初探非線攝影拍攝手法

為探求非線攝影藝術的拍攝手法，將其攝影手法分為：

1.攝影者靜態與被攝影者動態拍攝手法

2.攝影者動態與被攝影者靜態拍攝手法

3.攝影者與被攝影者皆動態拍攝手法

4.攝影者與被攝影者皆靜態拍攝手法

5.全景攝影手法

6.攝影後的剪輯拼貼創作手法

以上六項攝影手法，其中攝影後的剪輯拼貼創作手法屬於電腦後製作的創作，創作方式與郎靜山大師的集錦攝影類同，不在此章詳談。另外，尚有全景攝影手法屬於相機具備功能問題，都將在第四章非線攝影藝術拍攝表現手法中一併論述。至於所謂靜態與動態係指操作手法而言，靜態為靜止不動之意，不須多做解釋。所謂動態則有攝影者形體之動，相機操作之動和被攝影者之動的不同，不同的動態攝影會產生不同的成像效果。茲將一至四項攝影手法搭配作者的攝影作品初探說明如下：

一、攝影者靜態與被攝影者動態攝影手法

　　〈風景〉與〈出淤〉作品的表現不盡相同，〈風景〉在虛中見實，〈出淤〉則在實中有虛，卻都以水的流動作為表現手法。〈風景〉乍看之下彷如莫內或梵谷的繪畫手法，實係花蓮鯉魚潭某處的岸邊倒影，藉由水的波紋產生動感。〈出淤〉原本只是一朵白色睡蓮，以一般的攝影手法則求其真實，但藉自然的微光打在花朵上，以張顯其皎潔之姿，借微風拂動的昏暗水面形成亂影，於是讓睡蓮得到強烈的對比。這是以攝影者靜態與被攝影者動態的攝影手法，只要獵影得當，都可以拍到不錯的作品。然而，這類的作品常可遇不可求，何況水的流動亦非人能掌控，其難可知。這類攝影手法與傳統的動態攝影類似，其中以煙火攝影最為常見，其次是雲霧、交通和星軌攝影都是常見的作品。

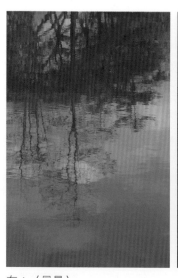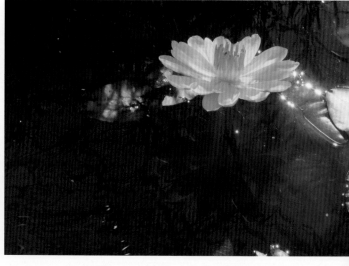

左：〈風景〉
右：〈出淤〉

二、攝影者動態與被攝影者靜態攝影手法

〈玫瑰之夢系列〉與〈花之變形系列〉都以花為主題的創作作品，被攝影者靜止不動讓攝影者獵影，而其所產生的動感，在於攝影者必須有所行動。攝影者行動之法端由攝影者自主，可以將相機晃動以求成像，也可以攝影者自身作各種角度晃動以求成像。成像的優劣關鍵在於搖晃的角度和光影成像的快慢以及所搭配的色彩。以〈玫瑰之夢系列〉而言，原本只是一束捧花，但在光影與搖晃間產生似花非花的夢幻感，有的玫瑰幻化為飛奔的幽靈，有的成為如雲霧般的紫色，於是釀造成為一種夢幻。〈花之變形系列〉則是採用整齊的花圃為造像拍攝主題，在攝影者的運動後讓整齊的花圃動了起來，就像即將飛起的萬叢花朵，她不再是花圃了！

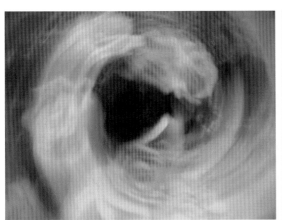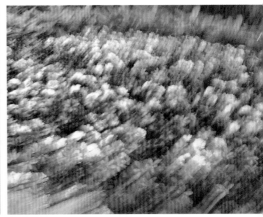

左：〈玫瑰之夢系列〉
右：〈花之變形系列〉

三、攝影者與被攝影者皆動態攝影手法

　　這是一個比較困難的攝影手法，成像的控制完全隨機而定。〈義大摩天輪〉與〈龍潭七彩吊橋系列〉都在夜間攝影，義大摩天輪是轉動的，燈光是閃動的，龍潭七彩吊橋的燈光是閃動的，攝者如何運用技巧活化呢？〈義大摩天輪〉以手動定焦配合相機前後快速變焦手法，於是形成一幅摩天輪奇特的景象。〈龍潭七彩吊橋系列〉則僅作相機的擺動讓七彩光點和倒影隨意的閃爍創造效果，於是形成一幅相當抽象及亮麗的作品，作品就在色彩與光影中向觀賞者說話。

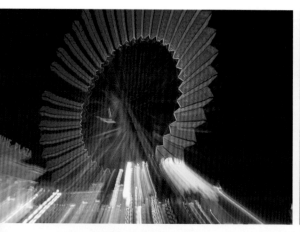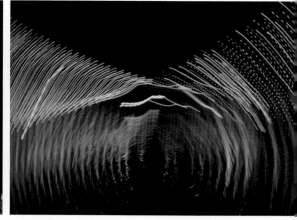

左：〈義大摩天輪〉
右：〈龍潭七彩吊橋系列〉

四、攝影者與被攝影者皆靜態攝影手法

　　這個手法就是傳統的攝影手法，兩者皆靜，運用攝影的技巧和光影的配合及構圖取景創造作品。在非線攝影藝術裡，則取其自然拼貼與重複曝光的創意。自然拼貼係運用光影的投射造成多重影像的重疊建構圖像，重複曝光則以具有重複曝光的按鈕讓景物多重曝光來建構圖像，兩者都具有多重影像的特質。〈潑墨的拼貼〉係利用張大千的潑墨荷花掛圖為襯景，將室內的吊燈和窗外的映景自然拼景而成，具有三層影像的效果。〈窗內窗外〉則是以台北夜景為襯景，101大樓的窗戶和建築體為投影，於是形成窗內窗外的虛幻夜世界。這都是利用周邊投影產生特殊的拼貼成圖的效果，與利用多重曝光造景技巧相同，卻可一次拍攝成像不用剪輯拼貼創作。

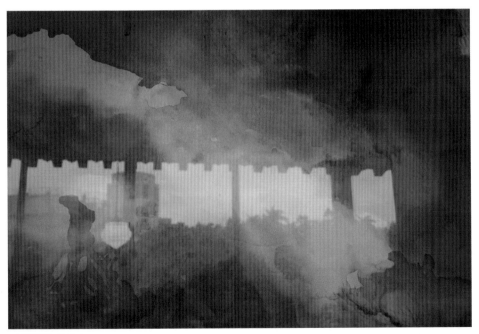

〈潑墨的拼貼〉

以上四種攝影技巧，僅就目前研究實驗後歸納所得。攝影之法千變萬化，在進入非線攝影藝術之後，各類的攝影手法將不再固守傳統的攝影藝術框架，只要能創造攝影藝術的美即是好的作品。現今將自己的發現發表出來，與同好們共享創新的攝影技法，或可增進攝影同好更為多元的攝影觀念和創作手法，為攝影藝術邁開一大步（蕭仁隆，2014）。【注】本章大部分資料來源：蕭仁隆於2014年出版之《非線文學論》及蕭仁隆於2014年刊登於美育雙月刊第200期56-63頁之〈透視非線攝影之美感〉。

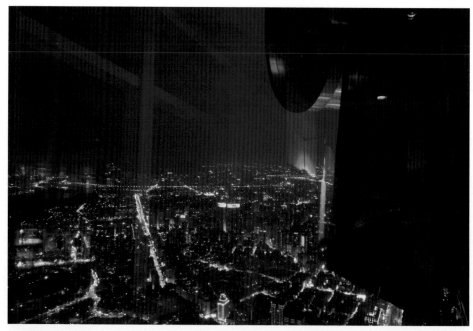

〈窗內窗外〉

第二章

攝影技術發展

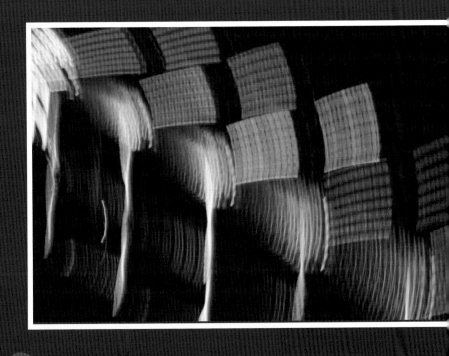

 攝影技術濫觴

　　世界上許多的發明都從偶然間的發現開始，有時會馬上從事研究，最後完成所發現的結果成為一具器物，或是一個理論，還是一個實用的方法。記得當年在碩士班撰寫論文時，雖然鄭月秀教授給了我以非線性的概念為目標，但如何從這裏面發現可以撰寫的論文題目；也需經過一段長時間的探索。最後在寫詩的過程中偶然發現「詩中詩創作法」的可行性，經鄭教授的肯定及一番地指導，終於把「詩中詩創作法」連結到非線文學理論上去，完成一個有系統有理論的創作法，最後總結出版了前無古人的《非線文學論》。關於攝影技術從發現到開發；最後完成具體的可以使用的器具，前後時間長達數千年。足見每個發明從細微的念頭到成為具體的事實並不容易，甚至非一人所為，而是歷經數人數代甚至數國後才完成。攝影技術與器具的研發即是如此，而現在相當普遍的電腦及手機的研究發展，更是集世界無數人才和無數國家共同研發集結的成果。

　　至於攝影技術的發明，根據文獻顯示，一般都認為攝影術起於攝影技術發明以後，至今已一百八十多年。華特・班雅明（Walter Benjamin，1892-1940）認為攝影術正式進入文獻紀載為西元1839年法國物理學家阿拉果（M. Arago）在國民議會上；為達蓋爾攝影術新發明做介紹與辯護開始，又認為這項攝影術應該在達蓋爾銀版法（Daguerreotype）發明之前就已流通在民間不知名的商家（華特・班雅明，1998）。董河東在主編《中外攝影簡史》時，也採認攝影術起源於西元1839年（董河東，2016）。鄭意萱認為是開始於西元1826年，當時法國從事石版創作的傑攝夫・尼斯佛爾・尼爾皮斯（Joseph Nicéphore Nièpce，1765-1833）利用白蠟板塗上瀝青作為感光劑，然後浸泡在薰衣草油中，意外獲得史上第一張被感光顯影的相片（鄭意萱，2007）。又有一說，尼爾皮斯是將猶太瀝青（Bitumen of Judea）塗抹在鉛錫合金（Pewter），曝光8小時才獲得此影像，尼爾皮斯

稱這種技術為日光蝕刻法（Heliography）。曾恩波在《攝影世界史》中說尼爾皮斯他們兄弟是法軍的將校軍官，在西元1793年軍隊駐紮在薩丁尼亞首都卡利亞利時；就進行暗箱顯像定影技術的實驗，此實驗內容早在西元1824年9月16日他們兄弟間的書信裡已有談論（曾恩波，1973）。另有一說，湯瑪斯‧威治伍德（Thomas Wedgwood，1771-1805）在西元1790年代就以暗箱進行光線對於硝酸銀的反應研究，並嘗試拍下影像未果。又將樹葉放在塗有硝酸銀的白色皮革上，發現皮革未覆蓋部分變成黑色。威治伍德的這一發現才是攝影史上首位進行顯影實驗者，可惜沒有留下作品。

尼爾皮斯在西元1813年接續已經去世八年的威治伍德研究，利用暗箱攝影成功拍下自家院子的風景於塗有鹽化銀的紙上，再利用硝酸銀定影，但在定影後曬洗真正相片時失敗。尼爾皮斯直到西元1822年7月才成功地完成史上最早的一張銅版相片。這張相片是把影像曬洗到抗銅板腐蝕的瀝青上，再沖洗成銅板影像，其最著名的作品為西元1826年完成的〈丹保瓦茲主教肖像〉（曾恩波，1973）。由以上的論述發現尼爾皮斯的第一張成功顯影定像的相片應該是在西元1822年的7月，而不是大部分人所稱的西元1826年相片。西元1826年所拍攝的相片是尼爾皮斯藉由巴黎光學機械商修瓦利（Chevalier）所製作的攝影機；以八小時的日光照射後，成功地拍下其工作室窗外的風景於白蠟紙上的相片。該相片的感光部分變硬，未感光的軟質部分則經由薰衣草油和白燈由混和的溶劑洗掉，尼爾皮斯稱之為「日光繪畫」。尼爾皮斯的創舉在他去世後的西元1952年才由專家們苦心探討後正式公諸於世，確認他是史上第一張相片的攝影者（曾恩波，1973）。

近年有學者指出，英國發明家威廉‧亨利，福克斯‧塔爾博特（William Henry Fox Talbot，1800-1877）的作品中有一張樹葉作品；可能是威治伍德拍攝的。若此屬實，將是比尼爾皮斯的照片更早；距今超過二百年的世上最古老相片。然而，攝影顯像原理的最早發現卻要追溯到西元前四世紀的希臘時代，當時的希臘哲學家亞里斯多德（Aristotle，前384-前322），在《論問題》中已經提到了「暗箱原理」。直到15世紀的文藝

復興時期，這個顯影暗箱就與繪畫結合，成為畫家們作為實景描繪的輔助工具（鄭意萱，2007）。布魯內萊斯基就應用暗箱原理繪畫而開創透視繪畫法。這個暗箱（Camera Obscura）是拉丁語，指晦暗的房屋之意，儘管「暗箱」的概念早在西元前就已經出現，卻要到西元1604年數學家克卜勒才第一個使用「Camera Obscura」這個名詞，最後拉丁語的房屋（Camera）竟然成為後來照相機和攝影機等相關器材的專業名詞（https://digiphoto.techbang.com/2019/02/28；https://zh.wikipedia.org/wiki/2019/03/01）。

　　一般的研究者總是提起西方文明如何，卻很少注意自己國家在文明進程上的表現，這是崇外輕己的作法！關於「暗箱原理」的發現，我國在東周的春秋戰國時代墨家代表人墨子已經發現了，他還跟他的弟子做了暗箱顯影實驗，這個實驗記錄在墨子的《墨經》之中。《墨子》的〈經下〉有這段紀載：

> 景到，在午有端，與景長，說在端。景，光之人，煦若射，下者之人也高；高者之人也下。足蔽下光，故成景于上，首蔽上光，故成景于下。在遠近有端，與于光，故景庫內也。

　　以上描述的正是現在光學原理所談的「小孔成像法」。到了元朝，天文數學家趙友欽也做了類似的實驗，他在所著《革象新書》中記載〈小罅光景〉的情況，他分別在牆壁和樓房做了兩個小孔成象的光學實驗。其一是利用壁間鑿出小孔來成像，其二是利用樓房的小孔來成像，得到的結論是：

> 小景隨日月虧食，是故小景隨光之形，大景隨空之象，斷乎無可疑者。
> （華人百科https://www.itsfun.com.tw2017/12/08）

　　趙友欽透過「小罅光景」實驗還認為月的盈虧現象是太陽光線反射的

結果，這樣的推論已超越當時人們仍停留在「天狗吃月」傳說中的思維。另外，關於發現光的色散現象，在北宋時有位藥學家寇宗奭；他在西元1116年出版的《本草衍義》卷四〈菩薩石〉中寫到：

> 出峨嵋山中，如水精明澈，日中照出五色光，如峨嵋普賢菩薩圓光，因以名之，今醫家鮮用。
>
> （醫學百科http://p.ayxbk.com/images2019/03/03）

　　菩薩石為水晶石的一種，寇宗奭發現日光經過菩薩石的稜形石英晶體，會發生折射而散出五色的光彩，此即是光學上的色散現象。寇宗奭發現這一色散現象，比英國科學家牛頓發現光的色散現象還早550年。

　　根據文獻記載，在定影顯像技術尚未發現以前，畫家們已開始使用針孔暗箱的投影原理；作為輔助手工描繪的工具。歐洲文藝復興三傑之一，義大利的李奧納多・迪・瑟・皮耶羅・達・文西（Leonardo di ser Piero da Vinci 1452-1519）在《大西洋手稿》中留下暗箱的草圖，記述使用暗箱進行寫生及描繪狀況，係將半透明的紙張放在被反射投影的玻璃上繪圖。同是義大利人的傑曼尼・玻爾塔（Giovanni Porta，1538-1615）在西元1553年出版《Magia Naturalis》（自然魔術）中詳盡闡述暗箱可當作繪畫的輔助工具。他說明使用暗箱的方法，是將投射的影像用鉛筆描畫在紙上，再予以著色，即可完成一幅很具真實感的畫像。此書譯傳世界各國後，被全世界公認是暗箱繪畫的發明人。西元1550年義大利物理教授丹諾發現裝滿水的圓形玻璃瓶會呈現倒影，於是將凸透鏡裝在暗箱的針孔位置，增加暗箱的通光量及聚焦效果，使暗箱顯影更為清晰。這一針孔暗箱的改變，就成為目前照相機基本結構的前身。義大利的丹尼爾・巴爾巴羅（Daniel Barbaro）在西元1568年出版《遠近實際方法》，書中闡述若在暗箱小孔上拴上一條繩子，即可控制調節小圓孔的放大或縮小，並獲得極清晰的投影，這即是後來的光圈調整器雛形。又如果在暗箱的小孔前裝上凸透鏡；就可以獲得更為清晰的影像。丹尼爾的這一個改良成為透鏡暗箱投

影的發明人。之後，義大利的數學兼天文學家丹提（Danti，1536-1586）在西元1573年出版的《歐幾里德遠近法》，書中闡述利用凹透鏡片可將倒立影像反轉為正像，使取像更為精確。被推崇為攝影光學始祖的卡皮爾（Kepler）在西元1611年出版的《Diaptria》書中，首創在暗箱中使用凹透鏡與凸透鏡交互透光，發現暗箱得到前所未有的清晰影像。後來，在西元1636年德國的修文特將暗箱的針孔改良為牛眼裝置代替。西元1685年法國的札恩則把定焦式的暗箱顯影裝置改為可移動調整焦距的暗箱顯影裝置，讓暗箱顯影更為精確和可以被操控調整（董河東，2016）。攝影技術發展至此已完整具備了現代相機的鏡頭、焦距、光圈和顯影的基本結構，為爾後的攝影技術奠定基礎。英國的牛頓（Sir Isaac Newton，1642-1727）在西元1666年發現光的折射現象，發表光的色散現象理論，他利用三稜鏡將日光折射，發現可以顯出紅、橙、黃、綠、藍、靛、紫七種顏色的光。此一發現建立近代物理光學的基礎，也影響攝影光學的發展。18世紀以後，暗箱描繪已經十分普遍，更由不便搬動的暗房發展到小型暗箱及可以攜帶戶外的小而輕巧的暗箱。以上暗箱的發展歷程，正是後來攝影器材由大往小發展的歷程。攝影技術的演進就是在處理光線以及影像如何透過小孔顯像，最後把所顯得影像保存下來的問題，終於奠定目前的攝影技術與藝術學問的基礎。

　　以下是針孔暗箱顯影示意圖，並且複製攝影暗箱，再利用針孔及凸透鏡為鏡頭，經光線在暗箱後面毛玻璃上所呈現的倒影，分別拍下的相片和目前數位相機所拍下的相片做一比較如下：

圖2-1　針孔暗箱顯影示意圖（蕭仁隆繪製）

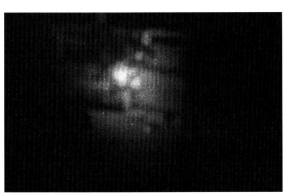

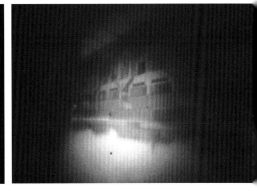

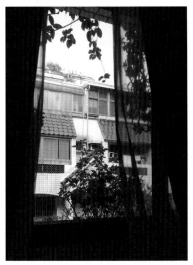

　　由上圖可知，針孔攝影顯像模糊，屬於倒像，凸透鏡顯像比較清晰，也屬於倒像，數位相機拍攝的現象最清晰，且已轉為正像。

左：針孔攝影在毛玻璃上的倒影
右：凸透鏡攝影在毛玻璃上的倒影
下：數位相機拍攝正像影像

 攝影技術發展初始

　　當人們利用暗箱作為繪畫的補助工具後，一直研究如何使顯影更加清晰為努力的目標。到了西元1760年，德拉羅修（Delaroche）出版了一部科幻小說《凡基提》，在這部小說中描繪了照相機如何照相和沖洗顯像的基本原理。又認為影像是經由光線所傳導，可以在眼睛的網膜、玻璃和水等等光滑的表面上顯出影像。又說把一種可以黏住影像的物質塗在畫布上，再對準目標物後晾乾，即可瞬間完成一幅畫（曾恩波，1973）。創造的動力來自於想像，德拉羅修的小說已經很寫實地描述了整個照相和沖洗過程，並且指引了世人一條將暗箱顯影往晒圖定影的目標前進的道路。法國的尼爾皮斯果然於西元1826年在日光下耗費8小時；成功地在白蠟版上顯影了史上第一張黑白相片。從此以後攝影的技術加速改進和翻新，攝影術也成為當時最新奇時髦和最先進的科技。繼尼爾皮斯之後，法國發明家、藝術家和化學家路易斯・雅克・曼德・達蓋爾（Louis Jacques Mandé Daguerre，1789-1851）與尼爾皮斯結識，共同合作研發暗箱的顯影、感光和定影技術。終於在西元1839年1月9日於法國科學學會上宣佈他們的新攝影技術，命名為「達蓋爾照相術—銀版攝影術」（Daguerreotype）。但達蓋爾的這項發明專利權起初由英國頒給，五天後，法國政府才由天文學家兼國會議員的阿拉果（M. Arago）；說服國會收購他們的發明專利權。達蓋爾認為此項劃時代的發明應歸國家繼續研發，才能造福社會。於是法國政府頒發給他年俸六千法郎作為酬謝，而尼爾皮斯這時已經去世，就頒給他的兒子四千法郎年俸，並將此技術公諸於世，任由全國人民使用。至此，「達蓋爾照相術」和他發明的「銀版攝影技術」正式問世，風靡世界。法國於是把西元1839年8月19日訂為攝影誕生日，這也是一般文獻所認同的攝影技術起始年。幾個月後，歐洲出現一種前所未有的新行業「新藝術形式照相館」。此外，達蓋爾本人製造照相機出售和出版《達蓋爾攝影

術》（Daguerreotype），該書一時洛陽紙貴，再版達47次之多。然而，當時拍攝一張銀版相片需25法郎金幣，相當昂貴，只有貴族等富有的人才有能力去拍照（曾恩波，1973；華特·班雅明，1998；鄭意萱，2007；董河東，2016；維基百科：https://zh.wikipedia.org/2017/12/10）。

關於達蓋爾「銀版攝影技術」（Daguerreotype），正確的說法應該是指顯影技術，也就是影像經由顯影後，如何保存影像的技術。「銀版攝影技術」就是在銅版上塗以碘化銀，再用水銀蒸氣燻蒸，最後形成碘化銀薄膜作為感光版。再將此感光銅版放入裝有凸透鏡的暗箱內感光，經曝光後，將此銅板放入汞顯影箱，經過水銀蒸汽顯影，再放到食鹽水或大蘇打水箱中定影。整個過程歷時約20－30分鐘，最後形成永久性的影像照片。之後，達蓋爾又發明薰蒸氯氣銀版顯像法改進定影時間和效果，使影像曝光時間只需數分鐘。達蓋爾且將食鹽水或大蘇打水的定影液改用硫代硫酸鈉溶液代替，終於可使影像永久保存。達蓋爾的「銀版攝影術」屬於正像顯影，所拍攝照片十分逼真且有立體感。因為是銀版的關係，從某些角度觀看照片，會變成負像。因為表面的銀粉不能觸摸，否則會損傷照片，所以攝影師會把照片密封在玻璃鏡框內永久保存。後來，法國物理學家阿曼德·海伯樂特·路伊斯，斐索（Armand Hippolyte Louis Fizeau，1819-1896）在西元1840年改進了達蓋爾「銀版攝影技術」，將氯化金加進硫代硫酸鈉的水溶液，再灑到照片上，然後以酒精燈加熱，相片會形成一層黃金保護層，此為銀版鍍金照片。此類照片都無法複製，拍攝成本昂貴（華特·班雅明，1998；鄭意萱，2007；董河東，2016；維基百科：https://zh.wikipedia.org/2017/12/10）。

自從達蓋爾「銀版攝影技術」問世以後，英國發明家威廉·亨利·福克斯·塔爾博特（William Henry Fox Talbot，1800-1877）在西元1834年發現氯化銀具有感光性能，濃鹽水可以作為定影劑。於是他以高強度的紙張進行實驗，將紙在氯化鈉液中浸泡、晾乾，又放入硝酸銀溶液中浸泡，於是在紙上形成具有感光性的氯化銀紙。再將此氯化銀紙放入相機中曝光，會獲得負片，最後完成世界上第一張負片相片。再將負片與另一張感

光紙重疊，經曝光定影後得到正片。塔爾博特所拍攝的負片具有重複沖洗為正片的作用，此一程序就是後世沖洗相片技術的先聲，也是工業用藍曬技術的前身。到了西元1841年塔爾博特發表了卡羅攝影法（Calotype），此法係改用碘化銀為顯影液，縮短曝光時間，並使負片上的圖像定影，又稱為碘化銀攝影法。根據資料顯示，在尼爾皮斯發現並完成史上第一張可以顯影和定影的相片前，已經有不少人發現顯影與定影的現象，最後才促成尼爾皮斯完成史上第一張相片。遠在西元1725年德國的紐倫堡阿道夫大學醫學教授亨利奇‧舒爾茲（Heinrich Schulze 1687-1744）就發現硝酸銀溶液曝光幾分鐘後就會變黑，而沒曝光的溶液卻仍然是淺白色。又經實驗，溶液中含銀成分越多，其曝光變黑速度就越快。之後，他將硝酸銀與白堊混合成泥狀塗在玻璃夾版上；外放剪有圖案或文字的黑紙，經露曝光後，發現玻璃夾版會顯現出黑紙所剪的圖案或文字。最後他推論，這種變黑的現象不是熱和空氣造成，而是因為曝光的作用所造成，並將這實驗寫成論文〈硝酸銀與白堊之混合物對光的作用〉於西元1727年發表。亨利奇‧舒爾茲因此成為首位發現光的化學顯影作用者，德國人讚譽他為現代攝影的顯影始祖。到了西元1737年，法國的海羅特（M‧Hellot）發現用鋼筆寫的字紙浸在硝酸銀溶液後，字跡會消失，再經過日晒後會顯現黑色字跡。海羅特的這一發現成為研發攝影顯影劑的濫觴。後來，英國的湯姆斯‧維吉伍德在西元1802年將影像投射到塗有硝酸銀的紙上，發現可以顯影並長期保持。他又將這發現與裝有透鏡的針孔暗箱攝影取景結合，在暗箱顯影處放置浸有硝酸銀的白紙，於是製造出史上第一部最原始的照像機「晦影照像機」。他的學生亨佛利‧戴維（Sir Hunmphrey Davy）以氯化銀溶液取代硝酸銀溶液做為顯影劑，完成史上第一張可以更長久保存影像的相片。他們師生也因為這一發現被英國皇家科學院譽為暗箱與感光材料結合的先驅。在西元1800年時，英國的威廉‧赫謝爾（Willian Herschel）發現紅外光線。西元1801年理特恩（J, W, Ritten）發現紫外線。英國的烏拉斯頓‧海德（Wollaston W‧Hyde，1766-1828）在西元1812年利用許多片的凹凸透鏡，改進了針孔暗箱的攝影鏡頭，奠定以後研發攝影鏡頭的基礎。

約翰‧赫謝爾（John Herschel，1792-1871）在西元1819年發現硫代硫酸鈉（即是大蘇打），可使感光的氯化銀相紙上的影像固定，並且永久保存影像。赫謝爾的這個顯影定像技術，直到現代相機發明以後仍持續被世人所應用。此外，赫謝爾在西元1842年的藍曬法（Cyanotype）為工業藍圖的前身，也是不少攝影術語的首次使用者，例如：「photograph」（攝影）、「photographic」（攝影的）、「photography」（攝影術）、「negative」（底片）、「positive」（相片）、「snapshot」（快照）。至於德國天文學家梅德勒爾首次以「photographie」（攝影）在報紙上發表已晚了赫謝爾三週。赫謝爾還是最早以玻璃為相紙洗出相片的人，他於西元1839年9月完成。至於史上第一本以相片為插圖的著作，有說是塔爾博特於西元1844年至1866年之間出版的《The Pencil of Nature》（自然的畫筆），另一說法是英國植物學家安娜‧阿特金斯（Anna Atkins，1799-1871）的《Photographs of British Algae: Cyanotype Impressions》（不列顛的海藻照片：藍曬法印象）。世界最早定期出版的攝影雜誌是在西元1850年出版發行於美國紐約，內容是專門介紹銀版攝影的相片和光線畫相片的雜誌。從以上的歷史文獻可知，整套的攝影技術是歷經無數人的研發改進後，才奠定現代攝影技術的基礎（曾恩波，1973；鄭意萱，2007；董河東，2016；維基百科：https://zh.wikipedia.org/2017/12/10；世界攝影史：https://digiphoto.techbang.com/2019/02/28）。

2.3 攝影技術蓬勃發展

　　雖然攝影技術發明成型之後傳遍世界，但拍攝費用昂貴，只有有錢人和貴族可以享受，一般人最多是在重要節慶時拍攝全體合照紀念。由於攝影技術的逐漸普及，人們也從唯恐靈魂被吸走的害怕與拒絕；轉向對於被拍照的喜愛，於是促成巨大的商業機會，最後攝影從風景和肖像照擴展到沙龍照。當時從事肖像畫的畫家們紛紛開始學習照相技術，轉行開設照相館。

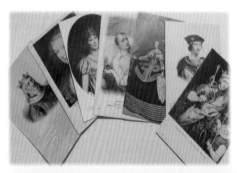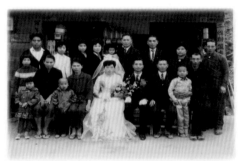

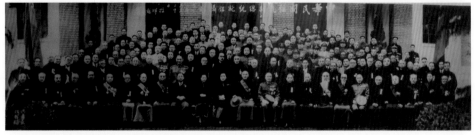

左：十九世紀初歐洲流行的肖像畫
右：早年台灣鄉下結婚時的全體合照
下：早年政府機關就職等拍攝有題名和攝影日期的全景式全體合照

資料來源：蕭仁隆購藏

　　當商家發現攝影商機無限時，紛紛投入更多的資金研發照相相關技術。為使拍照時的顯像清晰，除了顯影劑和定影劑的改善以外，鏡頭的改進也隨之興起。早期達蓋爾發明的相機，裝配光圈只有f/16小口徑的鏡頭，後來才製造生產大口徑鏡頭，用以縮短曝光時間。維也納大學的傑瑟夫‧佩茲法爾（Joseph Petzval）在西元1840年設計光圈達f/3.6的鏡頭，稱為佩茲法爾鏡頭（Petzval lens），深受攝影者歡迎。只是當年的相機設備相當笨重，採用特製木架製作成腳架支撐。拍攝時，才取下鏡頭蓋用懷錶計時，完成曝光後馬上把鏡頭蓋蓋上，收存到暗箱中，再帶回店內作顯影定影的沖洗處裡。為使拍照成功，攝影師大都連拍數張，相當耗時（鄭意萱，2007；董河東，2016；維基百科：https://zh.wikipedia.org/2017/12/10）。

　　當拍照成為民眾生活的一部分時，照相的商機促成照相設備研發進步的動力。此後，各種攝影法紛紛出現，有火棉膠攝影法（Collodion processes），蛋清攝影法（Albumen process）以及溴化銀膠攝影法（Gum Bichromate processes）。火棉膠攝影法又稱膠棉印相，其過程係以火棉膠作為膠合劑；將感光塗料硝酸銀塗附在光滑的玻璃片上作為片基，當拍照後成為負像的透明玻璃板，然後經相紙印刷後才能成為正像的照片。此攝影法因乾版火棉膠攝影法發明而分為濕版火棉膠攝影法和乾版火棉膠攝影法兩種。濕版火棉膠攝影法為英國雕刻家阿切爾（Frederick Scott Archer，1813-1857）在西元1851年所研發，以玻璃版為負片，可用感光紙複製多張相片降低照相成本，後來甚至出現「名片攝影」的時髦玩意。濕版火棉膠攝影法在拍攝時必須現場及時製作感光劑，然後再曝光定影。濕版火棉膠攝影法通行20多年後，因為乾版火棉膠攝影法的發明而取代了濕版火棉膠攝影法，該攝影法後來仍被保留到印刷製版技術上繼續使用。乾版火棉膠攝影法首先由英國醫生兼顯微鏡專家馬杜庫斯博士（Maddox，1816-1902）採用動物明膠為材料的溴化銀乳劑，在西元1871年9月實驗成功而代替當時的火綿膠攝影法。但初期曝光時間雖較濕版法多出180倍，卻可以在乾燥後拍照及沖洗照片。之後經過肯奈特（Kennett）和賓奈特（Bennentt）

兩人的改良，大大縮短曝光時間到一秒分之幾，底片可以長時間保存。後來又進行工廠的大量生產，於是正式揭開了近代攝影技術的序幕！但兩者都使用玻璃為感光基片，有攜帶笨重和容易破損的缺點。目前有香港的何敏基創立濕版攝影工作坊，專門教授濕版攝影的製作。蛋清攝影法最早係由尼爾皮斯的堂兄弟維克托（Victort）於西元1848年6月發表研究結果，認為可以用蛋清液為感光材料，塗抹在玻璃上沖洗相片，且該玻璃版可以保存兩週。蛋清攝影法製作簡便，圖像畫質光滑清晰，效果穩定，其缺點是感光時間要數分鐘到數小時之久。以上三種攝影法都是製作程序複雜，攝影工具繁重，又容易破損，卻廣受大眾歡迎。至於溴化銀膠攝影法則是以賽璐珞膠片代替感光玻璃版，為後來膠捲底片的前身，盛行於十九世紀末期。賽璐珞膠片的研發到了西元1880年以後已經出現許多種類，較著名的是古德溫（Goodwin，1822-1900）於西元1887年取得專利的硝化纖維素軟片，後來與同樣製造此類軟片的伊士曼公司發生專利官司勝訴，取得巨額賠償。到了西元1908年，柯達公司研發出不易燃的醋酸纖維素軟片取代這類易燃性的硝化纖維素軟片的生產，硝化纖維素軟片才逐漸失去市場。除此之外，當時尚有十多種的感光沖洗攝影法，如鐵片攝影法，鉑印攝影法，炭粉攝影法等等，可謂盛況空前（曾恩波，1973；鄭意萱，2007；董河東，2016；維基百科：https://zh.wikipedia.org/2017/12/10；http://www.mkhowetplate.com2019/02/28）！

左：銀鹽照片製作的明信片
右：銀鹽照片斜看時有銀色反光

資料來源：蕭仁隆購藏

　　此一時期，除了顯影與定影技術不斷改良以外，相機本身也開始由笨重的設備往輕便化發展，各種造型的照相機紛紛出籠，以滿足攝影市場的喜好。拍攝的場所也由戶內轉向戶外，並發明了可摺疊的相機，可伸縮的木製三腳架，可攜帶的帳篷和沖洗的藥水箱等等。相機款式發展出各種大小的形式，較特別的如鐘錶型、手杖型、槍枝型、袖珍型等等，甚至立體照相機和連動攝影機都被發明上市，其中連動攝影機誘發了後來電影技術發明的構想（1998；鄭意萱，維基百科：https://zh.wikipedia.org/2017/12/10）。到了西元1889年，攝影技術發展發生了劃時代的改變，美國伊斯曼柯達公司研發生產世界上第一部手提式輕便照相機及第一捲捲式黑白感光膠片，此膠片係以硝化纖維素製成的透明膠片，拍攝後寄到柯達公司沖洗即可。因其輕便好用；容易上手進行拍照，成為當時攝影界的新寵，進而席捲整個攝影市場。這部照相機名為「柯達一號」（Kodak No.1），具有6.3mm光圈，以1/125秒快門速度感光拍攝，可拍10張底片，相機總重量僅680公克。自此而後，攝影市場集中往這個領域發展。西元1890年柯達開發出價格低廉的「盒式相機」，底片由拍攝者自行裝卸。西元1895年柯達開發生產袖珍型價廉照相機。到了西元1896年，伊斯曼柯達公司研發出「正片」，使底片有了正負片之分。正片大多用於投影或是商業攝影等需要高畫質的照片上，一般民眾仍以負片為主。西元1899年柯達出產口袋型照相機（Pocket Kodak Camera），於是短短幾年內已經佔有世界上整個攝影市場。到了西元1908年，柯達公司研發出安全不易燃的醋酸纖維素軟片，西元1916年，研發生產出史上第一部自動測距照相機。早期的彩色相片則是在黑白相片沖洗後，再依據客戶需求手作加工單色或是多色於相片上，形成工法細緻的彩色相片。例如：作者購藏原作僅2吋照片大小於民國53年製作的大陸黑白加彩肖像相片，該相片係當時南京豫劇團畢業生所拍照紀念並且送人的相片，以多色彩加工，相當細緻。關於後來的彩色底片研發方面，係立陶宛人柯杜斯基（Godowsky L J 1870-1939）和美國曼納斯（Mannes D 1899-1964）於西元1930年，受聘柯達公司研究室工作所領導的柯達研究團隊，經三年努力不懈，成功研發出兩色沖晒程序的感

光軟片。到了西元1935年4月15日終於成功研發出「柯達彩色膠卷」，使攝影的沖洗定像開始進入彩色時代。同年，德國愛克發（Agfa）公司也成功研發出彩色攝影沖印照相法。

　　此後，日本富士（Fuji）公司和柯尼卡（Konica）公司研發出更細微，更均勻的晶體（Core-Shell）底片。西元1987年美國柯達公司以Super SR-V底片生產上市。隨之而來的是快速沖洗自動化機器出現，沖洗照片可在半小時內完成，正片可在一小時內交付。攝影的便利性和快速性至此完全進入人類生活之中。在此尚需一提的是美國拍立得公司（Polaroid Corporation）在西元1947年推出拍立得蘭德照相機（Polaroid Land），可以不必沖洗，在一分鐘內馬上出現已沖洗好的照片，為攝影市場增添便利與快速性。但相機購置成本較高，又無法重複沖洗照片，大都用於商業紀念場所，所以並未普及（鄭意萱，2007；董河東，2016；孟博（無日期）http://old.photosharp.com.tw/2017/12/10）。

　　以下為傳統相機到數位相機的軟片存像與攝影相機進化圖片資料，從中可以一窺兩百年來攝影技術的興衰。

■從負片（底片或膠片）到數位沖洗相片的進化

1：賽璐璐膠片黑白負片
2：賽璐璐膠片的負片（右）；沖洗出來的照片（左）
3：早期可以黏貼的相簿
4：早期貼黏相簿內頁
5：賽璐璐膠片彩色負片
6：相館都會多拍幾張防失手

1：135彩色膠捲底片
2：拍立得的立可拍相片
3：135彩色正片
4：數位時代的磁卡
5：數位時代的光碟
6：數位時代的快閃記憶卡
7：數位時代的隨身碟

資料來源：蕭仁隆提供

非線 攝影藝術

■從傳統相機到數位相機的進化

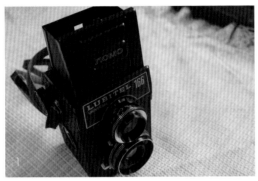

1：早期雙眼反光相機　　　4：裝135底片雙眼傻瓜相機
2：相機由上往下觀景　　　5：雙眼傻瓜相機裝片處
3：相機裝片處　　　　　　6：單眼反光相機標準鏡頭

1：單眼反光相機變焦鏡頭　　　5：數位傻瓜相機螢幕
2：裝135底片單眼相機　　　　6：數位傻瓜相機
3：單眼相機裝片處　　　　　　7：數位傻瓜相機
4：數位傻瓜相機　　　　　　　8：數位單眼反光相機

非線　攝影藝術

<div style="text-align:right">資料來源：蕭仁隆收藏</div>

2.4 數位攝影技術發展

　　當相機廠商和底片廠商不斷地研發更佳性能的產品來獲得各界攝影人士與團體的滿足，用以爭取更廣大的客戶群時，富士公司和柯達公司開始銷售Fujicolor400和Kodacolor 400高感度彩色軟片。到了西元1980年以後，彩色軟片的感光度數邁進到1600感度，可謂盛況空前！富士及柯達公司研發出特別彩色幻燈片，其感光度數可高達4800感度，其清晰度和鮮明真實度都讓攝影使用者驚豔！然而，這時數位時代悄悄地來臨了，相機的研發也開始轉向。首先是柯達應用電子研究中心的工程師史蒂芬·沙森（Steven J. Sasson），他在西元1975年開發完成世界上第一部數位相機（Digital Camera），此數位相機係以磁帶為存儲介質，可記錄1萬像素的黑白圖片，所需時間為23秒。這一劃時代的發明卻未被柯達公司所接受，認為數位相機的發展將威脅公司的底片事業，乃停止研發且沒有公諸於世。到了西元1981年，日本新力公司（SONY）率先推出世界上第一部數位照相機（MAVICA），以電荷耦合器（CCD）代替傳統底片。這台數位相機的雛型，雖因儲存技術尚未成熟，以致畫質不理想，但已經開啟數位相機研發生產的序幕。到了西元1991年柯達公司才推出世界第一台數位單眼鏡頭反光照相機DSC-100，數位單眼反光相機（Digital Single Lens Reflex Camera）簡稱為「DSLR」，是一種以數位方式記錄成像的單眼反射式相機，又稱「數位單反相機」。該相機搭載14×9.3mm面積可儲存130萬像素的CCD傳感器，拍攝時需外帶200MB的DSU數據儲存卡。接著西元1991年日本富士和尼康兩家公司合作研發製造世界第一部內置儲存卡的數位單眼反射式相機Fuji Nikon DS505（E2）和DS515（E2S）上市。該相機具備15MB記憶卡，可拍84張照片，擁有1600 ISO感光度及可拍攝1280×1000像素的照片，還可銜接到電腦作影像處理、列印、放大等處理，為數位相機的發展邁進一大步。柯達公司則到西元1992年才推出內置儲存卡的數位單反相

機Kodak DCS200，到了西元2005年5月柯達公司公告停產所有專業數位單眼反光相機產品，以致柯達DCS系列專業用DSLR走入歷史。康泰時公司（Contax）在西元2000年6月推出世界上第一台具有全尺碼（與傳統35mm相機底片相同長寬：約36mm x 24mm）CCD及600萬畫素的數位單反相機。專門生產中片幅相機的瑪米亞公司（Mamiya-OP）在西元2005年推出世界第一台數位中片幅相機Mamiya ZD。尼康公司（Nikon）在西元2008年8月推出世界上第一部具有影片拍攝功能的DSLR相機D90，該相機以D-Movie模式的CMOS，並以AVI格式儲存，可錄攝最高1280x720畫素24fps的HD高畫質有聲影片。佳能公司在西元2015年2月推出世界第一台超過5000萬畫素的全片幅數位單眼反射式相機EOS 5DS和5DSR，採用5060萬像素的CMOS影像感測器、雙DIGIC 6數位影像處理器，其中EOS 5DS相機已經適合商業人像攝影所要求的精細畫質（董河東，2016；維基百科：https://zh.wikipedia.org/2017/12/10；孟博，無日期；http://old.photosharp.com.tw/2017/12/10）。這裡特別要釐清，單反相機即是俗稱的「單眼相機」，是具有三菱鏡反射功能的單眼相機。具有與單眼相機一樣的鏡頭，但不具備三菱鏡反射功能的相機，有人也稱為「單眼相機」，但是大都以「類單眼相機」為名，避免混淆。大多數人把雙眼相機則稱為「傻瓜相機」，或是稱為「消費型相機」，而把「單眼相機」灌上「專業相機」之名。

　　數位相機在香港和大陸翻譯為「數碼相機」，目前可分為消費型數位相機（即傻瓜相機）、類單眼數位相機、微單眼數位相機、單眼數位相機及中片幅數位相機四種。由於數位相機具有小巧輕便、即拍即看、方便保存及沖洗相片、也可經由電腦作分享與後期編輯等優點，很迅速地普及起來。習慣使用傳統相機的攝影者紛紛重新學習數位相機的操作與對於各種功能的認識。目前，大部分數位相機都兼具錄音和攝錄動態影像功能，成為一般人所喜愛的相機。到了西元1988年，製造數位相機的廠商如雨後春筍般出現，這些都是原先製作傳統相機的廠商，如柯尼卡（Konica）、奧林巴斯（Olympus）、美樂達（Minolta）、理光（Ricoh）、日立（Hitachi）、東芝（Toshiba）、日本富士（Fujifilm）、

美國柯達公司（Kodak）、美國蘋果公司（Apple）等都紛紛投入研發與生產。目前由於具備照相功能的手機日新月異，智慧型手機的照相功能及畫素更是逼近單眼相機，且操作簡單，又具即時上傳與網路接軌，以致大多數人都將智慧型手機取代一般消費型相機，導致相機市場快速萎縮，趨向集中化與專業化現象。目前康泰時（Contax）、富士（Fujifilm）、柯達（Kodak）、柯尼卡美能達（Konica Minolta）這些相機製造大廠不是出讓就是結束研發數位相機，於是數位相機市場逐漸形成集中化與專業化的趨勢，智慧型手機的照相功能則往單眼數位相機的功能邁進，目前往更高倍數望遠功能研發（維基百科：https://zh.wikipedia.org/2017/12/10；孟博，無日期；http://old.photosharp.com.tw/2017/12/10；https://digiphoto.techbang.com/2019/02/28）。

　　數位相機的技術隨著數位技術的精進及IC奈米化發展已經一日千里，在功能上變得多元，在畫素上更大幅提升，還能做GPS定位及WIFI即時傳輸功能等。又隨著智慧型手機的發明，讓手機兼具高畫質與多功能的照相功能，且逼近數位單眼相機的功能，造成一般低階數位相機市場開始沒落，而傳統底片式拍照與沖洗也已變得罕見。在台灣攝影界常用的單眼數位相機廠牌以日本CANON和SONY公司產品為主，價格從輕便的一萬多元到專業等級的十七、八萬元都有，有的只是單機身的價格，有的含鏡頭出售，各有不同。數位相機大多標註攝氏0-45度為相機的氣溫使用範圍，過高溫及過低溫都會影響相機的電腦運作，甚至當機。目前數位相機研製公司推出的產品豐富多元到可以說琳瑯滿目，用以應付各階層客戶的需求。就以CANON和SONY公司這兩家頂級數位單眼相機所具備的功能及裝備做參考，可以瞭解數位相機進步神速的地步；已經讓攝影者眼花撩亂到不知如何選購適合自己需要的商品。根據世界比較知名的兩大數位相機公司CANON和SONY公司所製造生產的數位相機資料重點抽樣簡介如下：

CANON公司數位單眼反光相機產品現況

CANON EOS 800D為CANON公司數位單眼反光相機產品入門級機型，該機具備2,420萬像素，擁有CMOS影像感應器及DIGIC 7數位影像處理器，該機的ISO感光度從100-25600，自動對焦速度為0.03秒，低光對焦可達EV-3，這些功能早已超過傳統相機。還有Wi-Fi/NFC連接及遙控拍攝，並即時分享至智慧型手機。具備7560像素RGB+IR測光感應器，又有11種特殊場景模式，10種創意濾鏡等等，都已跨越傳統相機功能，並且和網路及後製作連結。另外，價位約十七、八萬元的EOS-1D X Mark II數位單眼反光相機具備2020萬像素全片幅CMOS影像感測器及雙DIGIC 6+超高速數位影像處理器，又可以支援14-bit影像處理。該機的ISO感光度可以從ISO 100-51200，又設有61點高密度網型自動對焦感應器，每秒可以高速連續拍攝達14張，內置GPS接收器可以定位相機拍攝位置，觀景的LCD螢幕採用觸控式，錄影功能支援50p/59.94p格率，DCI 4K短片格式及Full HD 100p/119.9p高格率短片，傳統相幾功能已經無法觸及這些功能（http://www.canon.com.tw/2017/12/11）。

SONY公司數位單眼反光相機產品現況

至於SONY公司所生產的數位單眼反光相機價位約十七、八萬元的α900數位單眼反光相機，具備2460畫素，也擁有全片幅的Exmor CMOS感光元件，ISO的感光度從200-3200，還可以將感光度擴展設定為ISO 100-6400，低光對焦靈敏度為EV0～20，快門速度從1/8000到30秒，並有B快門設置，連拍最高速為每秒5張。一樣具有觸控式LCD螢幕，以及可以用Wi-Fi/NFC連接即時分享至智慧型手機和遙控拍攝。根據資料顯示，SONY公司在西元2006年6月生產的Sony α-100到西元2011年7月所生產的Sony α-35都已經停產，目前市面上單機加鏡頭售價最高的單眼反光相機為Sony α9加SEL2470GM，總價為18萬元以上。單機售價最高的為DSLR-A900，售價

近9萬元。錄影模式達4K以上，連拍速度達10fps的相機則是 α-7RIII，售價8.4萬以上（https://store.sony.com.tw/2019/02/28）。

　　由上述資料顯示，目前高階單眼數位相機的畫素已經高達二千萬以上，ISO感光度可達100-25600以上，高速連續拍攝每秒至少五張以上，快門速度可達1/8000，也都具有觸控、遙控及Wi-Fi和手機連結上傳等功能。也就是說具備數位相機即時連結網路外接手機的功能，讓相機與手機連結，又內置GPS接收器，都是另一項技術的突破。在此要提及所謂數位相機的功能都是一般消費者所使用而言，對於在專業領域所研發的數位攝影系統功能；早已遠遠超過消費者使用相機，集中以太空科技及國防科技的數位攝影功能更是突飛猛進！根據報導，目前美國加州理工學院和法國國家安全研究所的團隊，為探索未知世界，企圖捕捉激光脈衝現象，已經研發出世界最快速拍攝的相機。該部相機能以每秒10萬億張照片的速度拍照，並且實驗拍攝光線進行的慢動作特寫，使人類第一次看見光線進行時的樣態。當然，這架超快速相機，與其說是相機，不如說是一台儀器，光在這超快速的相機鏡頭下顯得格外緩慢，這當然都是拜數位科技快速發展之賜（https://www.youtube.com/2019/06/30）！

　　不論數位相機的功能如何精進發展，其目的都是為了滿足攝影界的需求；以及帶領攝影的風騷，提供最佳的技術和功能的工具，以滿足攝影家們可以追求創造更高境界的攝影作品。所以說，現在的攝影藝術創作者是幸福的！

第三章　攝影藝術美學與發展

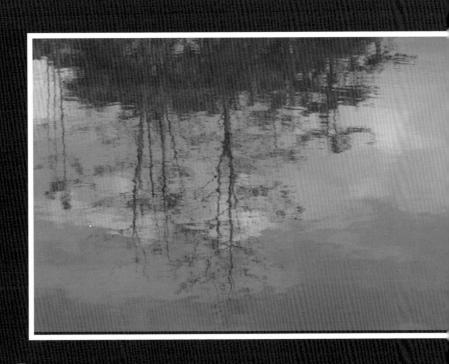

3.1 何謂攝影藝術美學

　　自從西元1826年（清道光6年）法國尼爾皮斯成功拍攝取得史上第一張照片開始（注：非公認的首張照片），攝影逐漸與人類的生活息息相關，至今將近兩百年。然而這近兩百年的攝影技術與器材發展變化日新月異，尤其進入數位化時代後，所有的傳統技術與器材幾乎都被翻轉，以致早期的攝影家不得不因應新的攝影技術而重新學習。攝影作品被視為一種藝術當歸功於西元1859年在法國的巴黎首度出現攝影沙龍展，這被伊莎貝爾‧波妮登‧庫宏（Isabelle Bonithon Courant）認為「因科學進步而存在的藝術」的攝影藝術（伊莎貝爾‧波妮登‧庫宏，2015），既然已經成為藝術一類的美學，就當探究其藝術美學與發展，因為自從攝影的藝術美學（photography Aesthetics）概念出現後，人們開始翻轉對於藝術品的重新定義。大衛‧貝特（David Bate）在《攝影的關鍵思維》（photography：The Key Concepts）對於「藝術」的說法認為：

> 在不同的時間與地點，「藝術」一字對於不同對象可以具有不同的意義。（大衛‧貝特，2002）

　　他也舉馬賽爾‧杜象（Marcel Duchamp，1887-1968）被拒絕展出的藝術品〈噴泉〉為例，認為「藝術所提供的是社會認同的空間」，而攝影的表現方法也改變了藝術和圖像在文化中的整體看法，即是視覺文化的看法被改變了。杜象在西元1942年曾製作銀版照相拼貼畫，這跟攝影藝術的拼貼創作有關（https://tw.answers.yahoo.com/2019-06-28）。所以他說；

> 攝影本身改變了藝術的概念。（大衛‧貝特，2002）

　　再進一步說，就是攝影技術發明之後，大大地改變了人們傳統的藝術概念。藝術品已不再被視為獨一無二的，藝術品可以被複製，可以被拼貼，可以被轉換成為另一類的藝術品。本章所要探討的是攝影藝術美學及其發展的型態，並藉由線性的傳統攝影藝術美學（Linear Photography Art）與發展的探究，展開對非線性的攝影藝術美學（Non-linear Photography Art）與發展探討。那麼何謂攝影藝術美學呢？根據我在《非線文學論》一書中，將目前藝術分成十二類，攝影藝術居第九藝術，既為藝術之類，則當有其藝術美學的價值（蕭仁隆，2014）。攝影一字的英文字是「photography」，該字源自於希臘文字，字義是「光線的繪圖」。當年赫謝爾引用這字來代表新時代新器物的名詞，應該是經過深思熟慮後採用的，真是貼切而被攝影家和一般大眾所接受。攝影的藝術的確與光線有絕對的關係，因為攝影藝術的原始素材是圖像；而圖像正是由光線反射所構成，所以如何控制光線的方向和數量多少成為攝影圖像美感的關鍵。取像的相機和顯影與定影，甚至數位時代的保存和輸出影像的技術，都只是為光線提供最佳的和最好的技術服務而已。有鑒於此，有人稱攝影藝術為「光的藝術」或是「機械的藝術」都是可以被理解的。安妮・葛瑞菲斯（Annie Griffiths）在《大視覺—國家地理攝影美學經典》的前言中，用了很長的篇幅來說明光線對於攝影藝術的重要性。她說：「攝影的三要素就是光線、構圖和瞬間」，又說：「在一張照片裡，最能讓我們發出驚呼的莫過於光線。」所以「光線會躍動、照亮、搖曳、沖刷、流淌、引燃」。一般對於將攝影作品歸屬於藝術有正反兩派的意見，這大都源自於對藝術的概念仍停留在傳統的藝術認知上，其中最具爭議的就是強調藝術的不可複製性。以前對於藝術的觀念就是強調人類手作產生的藝術作品才稱得上藝術品，因為是手作，比較沒有複製的問題，所以複製與否成為藝術品的品論標準。然而這樣的論述也有荒謬之處，因為雖為手作也有複製的可能，歷來手作複製品不勝枚舉，經過歷史的錘鍊也都被視為藝術品。因此，目前對於藝術品的爭議都流於其外表的具象實體的製作，沒有深入藝術品所要發揮的內涵價值！攝影藝術不同於傳統手作藝術品，是屬於科學

器具所製作出來的藝術產物，以直接紀錄所見的事物而成為作品，也可以輕易被複製，於是被認定為無法成就藝術的純手作性及獨一無二的不可複製性格。由於創作方式不同，就會產生不少爭議，這都是不少學術人士尚未脫離傳統以藝術品的具體外觀形象觀念來認定創作品的藝術性，而未能真正從可以讓人感動的創作品內象中來探討藝術品所謂的藝術性。這也就是為何華特・班雅明在寫《迎向靈光消逝的年代》一書中，直指攝影作品為「機械複製時代的藝術品」，其所堅持的即是藝術品最重要的是要探討藝術的靈光何在？班雅明認為只要其藝術作品可以激發藝術品創作時的靈光，就有資格被稱為藝術品，此一論點正是往藝術品的內在表現來認定是否具有藝術性的價值（華特・班雅明，1998；大衛・貝特，2002；鄭意萱，2007；彼得K・布里恩/羅伯特・卡普托，2001；安妮・葛瑞菲斯，2012；董河東，2016；維基百科：https://zh.wikipedia.org/2017/12/10）。

布羅凱特（Oscar G・Brockert）在其所著的《世界戲劇藝術欣賞-世界戲劇史》一書中談到「藝術」一詞認為；十八世紀以前的藝術認知僅指稱「為達到某種目的而應用的有系統的知識技巧」，十八世紀以後則分為「實用藝術」與「優美藝術」兩類，之後才有所謂的各類藝術的分化。不論十二類藝術中的哪一類藝術，藝術家在創作時都希望直接引發觀眾的情感和想像力及理智的介入，其目的就是激起反應，布羅凱特認為這種感覺就是一種「神入」（empathy）。又認為每一種藝術型態都需要經過藝術家在創作時，作了必要的選擇與安排，用以加強該類藝術特有的素質，最終塑造出該藝術品的結構或是形式，於是產生了藝術的意義。所以，創作的藝術品係作者對於該藝術品集合一切所要表達和傳遞的概念，使該作品具備了某種的藝術意義。職是之故，布羅凱特認為「藝術不是價值判斷，它是人類經驗的探索」，也是人類生活的一部分（布羅凱特，1974）。布羅凱特從戲劇的立場談藝術，其他各類藝術亦然，都具有相同的共通性。攝影藝術屬於視覺藝術，僅以影像來感動觀眾，與繪畫藝術相同，都是經由視覺神經的傳導，塑造了人與空間的關係。不論攝影作品所要表現的是屬於具象的圖片或是抽象的圖片，都是以線條，色彩及內容物共同搭建構

圖，感染觀眾的情緒反應。至此，攝影藝術美學的基調已經呼之欲出。阮義忠在《攝影美學七問》中與陳傳興、漢寶德、黃春明相互針對攝影與信仰所存在的心理與倫理批評；科技表現和人文各個層面來探討攝影美學，他認為「攝影的本質是發現與紀錄」然後「將其捕捉，把意義傳達給更多人知道」。所以他說：

> 攝影，是一種信仰，她選擇以光來發聲。（阮義忠，2016）

蘇珊・桑塔格（Susan Sontag）在《論攝影》（On Photography）中認為「雖然攝影產生了可被稱為藝術的作品」，但攝影根本不是一種藝術形式，攝影就像人類的語言，是一種創造藝術作品的媒介。攝影不同於詩歌和繪畫藝術，「具有把其拍攝對象變成藝術品的特殊能力」，甚至把「藝術轉化為超藝術或媒體」。又認為媒體削弱了專業生產者和作者的角色，模糊了傳統美術賴以真偽的區隔，將整個世界當作素材，以致現在的一切藝術都嚮往攝影（蘇珊・桑塔格，2018）。因此，嚴格來說，攝影作為一門的藝術類別，就是一門詮釋光影變化的藝術美學，僅僅電影與之具有相同的藝術型態，而所有透過鏡頭顯影在這上面的圖像就是一種紀錄，也是一種複刻現象，這和雕塑、舞蹈、美術、文學等等的藝術一樣，都只是複刻的再現結果。高行健在《論創作》中認為藝術作品的靈光就是一種心向，一種「內心的視象」。又說，為作品的賞析「留下揣摩和冥想的空間」，就不是一種拼貼，而是創作（高行健，2008）。藝術創作者就在這樣的命題裡不斷地尋找美學的表現，尋找可以感動觀賞者的情緒反應。基特・懷特（Kit White）在《藝術的法則》（101 Thing to Learn in Art Schol）中開宗明義就說「藝術可以是任何事物」，他認為：

> 藝術與否並不是由其創作的材質及方法來界定的，而是由人們因為經驗對「何謂藝術」有所認知的集體意識。（基特・懷特，2014）

劉文潭在其《現代美學》中將藝術創造的過程區分為五大區塊，即遊戲、美感、情感、直覺和慾望，而這五大區塊正說明驅動人類創作藝術的動力來源。如何欣賞藝術品亦須從這五大區塊思考，而所謂的藝術美學就在此延伸發展開來。關於藝術和遊戲之間的關係，劉文潭認為「藝術雖然帶有遊戲性，但藝術決不止於遊戲」，而兩者的共通性是虛構。至於藝術的美感就引用桑塔那那（Saint Thomas，1225-1274）的結論認為是一種客觀的快感。在藝術與情感方面，引托爾斯泰（Leo Tolstoy，1828-1910）的主張認為「藝術的本質是情感，藝術的價值取決於它的感染力」。又引用魏朗（Eugene Veron，1825-1889）的主張認為「並非一切的藝術都在創造美」，而藝術可分為裝飾性藝術和表現性藝術，前者的創作企圖滿足人類愛美的天性，力求藝術作品的和諧與優美。後者則企圖表現人類所有的情感，無關乎傳統上所認知的美感。在藝術與直覺的關係上，引克羅奇（Benedetto Croce，1866-1952）的見解認為直覺必定出於想像，因想像而產生藝術，所以「純粹的美感與藝境都是心靈活動的產物」，「藝術是諸多印象的表現」，在對於藝術品的欣賞方面，認為欣賞者首先必須具備藝術家的條件，才能對該藝術品產生共鳴。關於藝術與慾望方面，認為慾望為藝術創造最大的動力。又引佛洛伊德（Sigmund Freud，1856-1939）的見解認為藝術家都是大膽做白日夢的人，又懂得變化三味及處裡材料的能力，且將其幻想表現出來。榮格（Carl Gustav Jung，1875）則把藝術創作分為心理學式的與靈見式的兩種藝術創作，而作為一個藝術家則應具備「集體的人」的條件，也就是能夠創造人類集體潛意識作品的人（劉文潭，1967）。從以上的分析得知，劉文潭已經將藝術之於美學的價值和原動力及審美觀一一概括入內。藝術的創作不論從遊戲、美感、情感、直覺和慾望任何一個基礎出發，其作品必須具備可以驅動人類普遍性的靈動，才足以引發共鳴，為世人所認同。

攝影藝術美學是否也可以從劉文潭所提的藝術創造的五大區塊：遊戲、美感、情感、直覺和慾望建立基礎呢？答案是肯定的。但這必須先要瞭解現代藝術的特性，而不能單從傳統攝影美學的角度來論述。因為傳統

攝影的美學概念大多單就作品所呈現的美感如何，缺乏另外四個創作動力，以致會跟這五大區塊產生衝突。所以，綜合歸納認為攝影藝術美學即是以遊戲、美感、情感、直覺和慾望五大創作動力為基礎，利用相機等拍攝器具所進行的構圖與顯像表現的創作與再創作的結果。試將攝影藝術作品進行創作過程以圖表方式呈現如下：

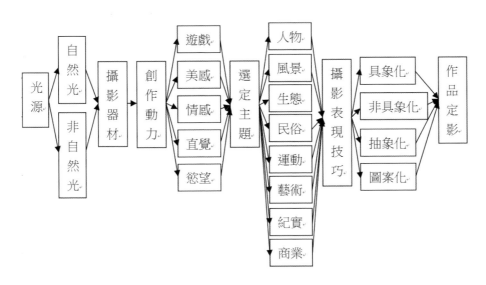

圖3-1　攝影藝術作品進行創作過程圖

當攝影作品已經定影之後，早期攝影家對於作品的呈現評判至此為止，也就是攝影家必須在景觀窗觀察確認按下快門的瞬間完成作品。時至今日的攝影家與學者大都已不再堅持此一評判標準。尤其進入數位化時代的攝影界，一般都容許經過後製作相關處理後所呈現的作品，也就是再創作的作品，包含拼貼、裁減、圖樣修正等等後製作手法。攝影藝術美學即在作品完成後，依據該作品所呈現的內容是否引發靈動，或經由展場設計所呈現作品內容是否引發靈動，即是攝影藝術美學介入的範疇。因此，將攝影作品從定影開始所進行的藝術再創作過程如下圖所示：

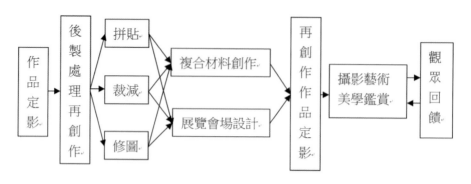

圖3-2　攝影藝術作品進行再創作過程圖

　　從上圖的攝影藝術作品進行創作與再創作過程圖中可以明白；目前進入數位時代的攝影藝術美學已經跨過了傳統攝影藝術美學的概念，也徹底打破了傳統藝術的認知。藝術的認定不再只是一種具象的形式，而是跨出了樣板的具象形式，深入藝術創作內涵的表現，注重觀眾面對藝術創作所引發的非具象的情感回饋。所謂的藝術創作作品也不再堅持藝術創作者的專一手作完成的具象事物，任何現成物或是影像呈現，甚至正在進行中的藝術創作，非具象的，抽象性的藝術表達概念，都屬於藝術創作的範疇。所以，藝術品已經不再是一個具體物品，一個可以被拍賣和收藏的實體，有可能是一個時間的概念，一個空間的概念，一個現成的展覽品，一場現場錄影紀錄，甚至只是留給觀眾一個美好或驚嘆的記憶而已。攝影藝術正是突破傳統藝術框架的藝術創作，以一個瞬間暫停的時空影像記憶作為藝術創作的素材和表現的主體，是一個無法觸摸的，非具象的藝術創作品，卻可經由沖洗或重製而不斷創造新的藝術創作內容。

3.2 攝影藝術分類與名詞釋義

　　攝影的發明係基於人類生活的需要，之後，取代了肖像畫促成紀念照的流行。又因為攝影具有保存及顯像的功能，隨著科技的進步，應用到各個行業之中，使攝影不再是純藝術沙龍的表現技法，也是具有實用性的一門技術。尤其數位相機的普遍及平價和操作的簡易，照相存證成為一種在業務上執行確認的必要條件，也是司法蒐證的利器。由於攝影技術應用廣泛，攝影分類亦隨之眾多，根據維基百科所登錄類別有：藝術攝影、紀實攝影、新聞攝影、應用攝影、數碼攝影、商業攝影、廣告攝影、公關攝影、技術攝影、黑白攝影、微距攝影、環景攝影、自然攝影、天文攝影、飛機攝影、雲海攝影、空中攝影、水中攝影、風光攝影、街頭攝影、建築攝影、廢墟攝影、靜物攝影、人物攝影、人像攝影、裸體攝影、非裸攝影、魅力攝影、時裝攝影、婚紗攝影、觀念攝影、畫意攝影、旅遊攝影、鐵道攝影、法醫攝影、圖庫攝影、拼貼攝影、家庭攝影、業餘攝影、電影攝影、高班生攝影等等（https://zh.wikipedia.org/2017/12/30）。這些分類並沒有相當的系統，只是隨興而發的登錄，卻可見一般人與時俱進的攝影概念。林淑卿所主編的《台灣攝影年鑑綜覽》一書中，將攝影作品區分為寫實攝影、風景攝影、心象攝影、生態攝影、花卉攝影、人體攝影、專業攝影及數位影像創作九項，已將專業和數位攝影列入其中。目前攝影學會在攝影界比較具有發言份量，就以全國組織最大，會員人數最多的台北市攝影學會歷來所舉辦的比賽項目分類為例，該會每年會賽分為人物、風景、生態、民俗、運動、藝術六大類（台北攝影雜誌，2017）。此為一般攝影學會為比賽歸類所選擇的主題類別，而以攝影為職業的攝影師所產生的攝影作品則應包括新聞紀實和商業廣告兩類，如此才能完整呈現目前攝影作品的全貌。茲就此主題類別整理後分述如下：

人像攝影（Portrait Photography）

　　人像攝影是攝影術發明後最先流行的攝影類別，取代了當年的肖像畫家的肖像工作。這群肖像畫家轉而以人像攝影為職業，推廣了攝影術的發展，成為人們的新寵玩意。根據班雅明所述，在西元1840年後肖像畫家泰半都轉行成為職業攝影師，因為他們具有肖像畫的基礎，也流傳不少相當經典的肖像作品（華特・班雅明，1998）。目前各個攝影學會每月或其他會賽都會舉辦少女人像攝影，一般人的拍照亦以留念照為使用相機主要目的，屬於最普遍的題材，卻也是最難拍得完美的類別。總而言之，所謂人像攝影就是以人類為主體所進行的專題攝影，包括一般人像攝影，少女人像攝影，裸體人像攝影，婚紗攝影，以及以各年齡層或職業別等的人像攝影主題所進行的專題攝影。

左：〈紅粉佳人〉蕭仁隆民國108年攝
右：〈驀然回首〉蕭仁隆民國108年攝

攝影藝術
非線

風景攝影（Landscape Photography）

　　風景攝影為一般喜愛攝影者最常拍攝的題材，也是最常做為留念照的相片，然而要把風景照拍得很具藝術性則不太容易。風景攝影亦是最早被選定的主題攝影，卻也是很難拍出具有特色或是具有動人內涵的攝影題材。風景攝影牽涉到景物及光影和構圖的掌握，以及天候因素，總需千里尋覓；還需遇到合適的時機才能造就最佳的風景作品。風景攝影除了一般所認知的風光名勝攝影之外，舉凡除了人像攝影和生態攝影等為主題以外的攝影作品都屬於風景攝影，也包括靜物寫生攝影，天文攝影等。

〈鯉魚潭湖畔〉蕭仁隆民國102年攝

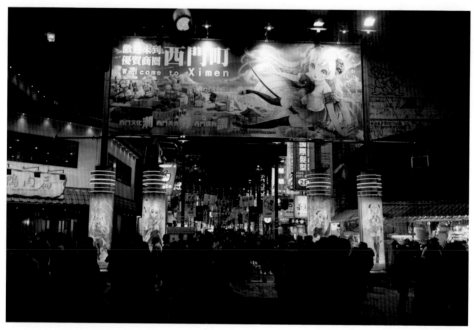

〈台北西門町〉蕭仁隆民國106年攝

生態攝影（Ecology Photography）

　　生態攝影顧名思義就是以生態環境為主題的攝影作品，包含以動物、植物、微生物，或以生態保育等等為主題所進行的專題攝影作品。此類攝影常需要具備該類的專業知識及裝備，或參加此類的專業或民間團體的活動比較能掌握其生態活動，以偽裝或其他方式進行專題性攝影。最常看見的是鳥類攝影和野生動物攝影，所以，這類生態攝影常被分門別類單獨成立為鳥類專題攝影，或是野生動物專題攝影、生態專題攝影等。微生物攝影則須具備顯微或是近攝的攝影器材才能進行該主題的攝影，不少攝影家以此為努力目標，為人類開創新的攝影視野。

左：〈雛鳥〉蕭仁隆民國106年攝
右：〈戲水〉蕭仁隆民國102年攝

民俗攝影（Folkways Photography）

　　民俗攝影在一般的攝影學會比賽中都被獨立出來成為專題攝影，係因為該專題具備人物攝影、風景攝影、運動攝影以及紀實攝影的綜合體。進行該主題攝影時須具備對各地風俗、民情、節慶日期等的掌握，或是跟隨此類專題攝影團隊的帶領才比較容易進行該主題的攝影。

左：〈雲南火把節〉蕭仁隆民國105年攝
右：〈龍潭送聖蹟〉蕭仁隆民國106年攝

運動攝影（Motion Photography）

　　運動攝影一般係指以人類所進行的各式運動及比賽活動為主題的攝影作品，需運用難度較高的追蹤攝影技巧，或是以高速拍攝技巧進行對於飛鳥等動物運動節奏凍結的攝影，但是以具有動感畫面為主要訴求，否則會淪為運動後的留念照，僅具紀實效果。運動攝影所運用的追蹤攝影雖然難度甚高，卻能成就相當動感的作品，多拍幾張成為該攝影技巧必然的攝影歷程。高速拍攝則具有瞬間凝結的效果，但若要拍得令人驚豔亦屬難得，所以，此類專題攝影需現場多拍幾張，再進行事後篩選是必經的攝影歷程。

左：〈四川變臉〉蕭仁隆民國106年攝
右：〈鴿倆好〉蕭仁隆民國105年

藝術攝影（Artistic Photography）

　　藝術攝影又稱為沙龍攝影（Salon Photography），係以唯美創作為主要攝影題材訴求，大都以人像、風景、商業以及抽象攝影為主題的專題攝影，意圖在攝影作品中呈現一種具有繪畫般詩意浪漫的藝術氣息與美感。

這類攝影需要掌握更精準的光線和構圖，以及經營畫面所要呈現的色彩與氛圍，讓觀賞者一眼就能被吸引，甚至引發共鳴。簡言之，企圖創造一張集合所有的藝術之美和詩意於作品之中，為該藝術攝影追求的終極目標。

左：〈那年秋天〉蕭仁隆民國101年攝
右：〈譬如朝露〉蕭仁隆民國101年攝

紀實攝影（Record Photography）

紀實攝影在大陸譯為「文獻攝影」，以文獻稱呼只能說明其一部分的功能，而以新聞攝影則可以涵蓋紀實攝影的大部分內容。亦即以真實記錄目前所見的各類社會現象，以及發生的新聞事件，或是進行專題性的採訪記錄，做為報導主題的攝影作品，都屬於此一類別。例如常見的戰地攝影作品，新聞報導攝影作品等都屬此類攝影。這類攝影者大都以新聞記者為主要攝影群，其次為新媒體的公民記者，再其次為一般攝影者所進行的專題生活攝影都屬之。因此，紀實攝影主要目的在於紀實，其次為文獻史實保存或活動紀錄。

左：〈滅香抗議〉蕭仁隆民國106年攝
右：〈華山國際文創博覽會〉蕭仁隆民國105年攝

商業攝影（Commercial Photography）

　　商業攝影又稱為應用攝影（Applied Photography）、廣告攝影（Advertisement Photography）、公關攝影（Public relations Photography）等，為進行某種商業性的行為而攝影的作品，大都受託於廣告商、珠寶商、時裝及時尚公司或是出版公司、雜誌公司、網拍公司以及電影公司等所進行的專業攝影。商業攝影一般都由以攝影為職業的攝影公司之攝影師擔任，包含一般的相館，攝影工作室，以及廣告攝影公司和婚紗攝影公司等。此類攝影都具備專業的攝影器材，攝影棚以及相當的攝影專業訓練，非一般業餘攝影家所可比擬。目前也有以此專題舉辦攝影比賽及展覽，最常見的是婚紗攝影展覽，而大部分商業攝影作品都成為廣告型錄，雜誌，圖書出版等等編輯的素材，很少作為單一作品呈現。因此，商業攝影屬於實用性質很高的攝影作品，也是一般攝影作品中以價碼為交易的攝影作品。商業攝影的攝影內容以滿足交易對象的要求為唯一的創作內容，所以，從事此類的攝影師都需具備相當的攝影技巧才能勝任，又以滿足客戶需求獲取最

大報酬為終極目標。但也有人認為商業攝影不應列為攝影藝術，然而，作為商業攝影的攝影師本身就必須具備藝術創作的眼光和攝影技巧，才能在拍攝時融入藝術之美的各種條件，創作出讓人感動或吸引的畫面，以致深受買方欣賞，即是最成功的商業攝影作品，也必然會是一幅攝影藝術創作的作品。

左：〈來一杯〉蕭仁隆民國104年攝
右：〈鮮〉蕭仁隆民國107年攝

 3.3 攝影藝術美學發展

　　自從西元1826年法國尼爾皮斯成功拍攝取得史上第一張相片開始，攝影藝術美學亦隨著攝影技術不斷地更新進步而發展。又因為在西元1859年於法國的巴黎首度舉辦攝影沙龍展，讓這個「因科學進步而存在的藝術」的攝影藝術進入藝術殿堂，成為藝術之一的美學。西元1950年美國將攝影技術課程引進大學課堂，開始讓攝影這門技術成為學生學習研究的學問，也開設攝影藝術理論的課程，設置學士、碩士和博士學位。為使攝影愛好者可以取得攝影團體的認證，攝影團體都設有碩學會士及博學會士榮銜，以上都是具有政府及學術單位或團體所認證的文憑（董河東，2016）。然而攝影藝術美學的探究卻因為攝影技術的快速發展，觸動人們對於傳統藝術品的概念進行反思，大多認為必須將所謂藝術的內涵與類別重新定義。

　　對於攝影藝術美學發展的探討，董河東在《中外攝影簡史》中分為早期攝影，近代攝影和現代攝影三階段，再依據各階段的發展探討其攝影流派所標榜的攝影藝術美學論述（董河東，2016）。鄭意萱在《攝影藝術簡史》中分為；攝影技術發現攝影，攜帶式相機攝影，應用攝影，社會寫實攝影，美國戰後攝影，1970年代攝影，觀念式攝影，1980年代攝影，1990年代攝影，新攝影法與數位攝影（鄭意萱，2007）。綜合兩者的論述可以發現都是以攝影技術發展為前提作為攝影藝術美學發展的基礎。畢竟，這是依賴科技發明所創作的藝術，其美學發展必然與其科技發展有密不可分的關係。本書則以攝影藝術美學為前提來論述攝影藝術美學的發展，方能有系統地窺探作為藝術類的攝影藝術其美學發展的路徑。首先必須認清攝影技術的發明與繪畫息息相關，當年亦因畫家為能夠在作畫上更方便定影，以補助作畫時取景之用，於是觸動相機的發明，最後取代人工的肖像繪畫。從此以後，攝影技術的研發及創作風格都以具有獨特繪畫風格的繪畫模式作為模擬對象，再求蛻變為不同的攝影風格。到了數位相機時代，

更是直接利用程式設計來模擬獨特繪畫風格的繪畫模式，作為拍攝影像呈現的模式選擇。以下即是以攝影藝術美學的年代發展為基調，個別論述其藝術內涵及代表人物，所論及代表作品，因為涉有著作權問題，不便全部在書中呈現，請自行上網或購書查看。另外，以作者擬搭近似風格的攝影作品，作為閱讀賞覽時的作品風格參考。

肖像攝影藝術（Portrait Photography Art）

　　一般紀念性人像攝影雖屬於肖像攝影藝術，但具有藝術品質的肖像攝影必須擺脫拍攝呆版生硬的形式化人像攝影，以追求人像藝術化為主要訴求；企圖以拍攝出被攝者的人生歷練，品味氣質，以及所含蘊的思想和精神為追求目標。換言之，就是追求人像攝影的內心化與個性化，用以凸顯被拍攝者的魅力所在。肖像攝影藝術以英國的茱莉亞・瑪格莉特・卡梅倫（1815-1879）和法國的納達爾（1820-1910）最具代表，卡梅倫代表作有〈姪女茱莉亞・傑克遜〉〈婦女頭像〉，納達爾代表作有〈威爾特・李・杜〉〈喬治・桑〉，又因為納達爾在西元1858年乘搭熱氣球拍攝巴黎景象，成為首位空中攝影家，且在西元1886年對於化學家切費瑞爾作專題攝影訪問，成為首位專題攝影報導者（董河東，2016）。美國《Time》雜誌常以人物肖像作為年度風雲人物封面，其作風亦仿效肖像攝影藝術美學的風格。在我國的肖像攝影家當推郎靜山大師，郎靜山大師在民國20年（西元1931年）即在上海開設「靜山攝影室」，專門從事人像與廣告攝影；曾為不少中外政治人物與學者拍攝肖像。郎靜山最具中國繪畫風格的肖像作品；是拍攝一系列從巴西歸國的國畫大師張大千（1899-1983）的張大千肖像作品；其作品將張大千創造成具有古代雅士或隱者風貌的肖像集錦創作，作品中利用山川、峻嶺、森林、松柏、雲霧等，搭配張大千裝扮的各種姿態，再經暗房集錦設計成一幅幅有如畫中仙一般的張大千肖像作品，如創作於民國52年（西元1963年）的〈松蔭高士〉即是其一。

西元1912年左右製作成post card（明信片）的國外黑白與加彩的肖像照片

資料來源：蕭仁隆購藏

作畫式攝影藝術（Pictorialism Photography Art）

　　早期作畫式攝影藝術的攝影作品係創作者為取得傳統藝術者的認同，紛紛以此風格為創作的基礎，模擬繪畫手法用以融入攝影作品蔚為風潮。董河東將此藝術創作分為繪畫派和畫意派兩類，攝影創作都以追求繪畫的意趣或風格為主（董河東，2016）。此一時期的創作也有利用模特兒與道具進行場景安排與設計，用以重現文藝復興時期的畫風，甚至複製名畫場景。此類創作以英國籍的點畫家兼攝影家雷蘭德（O. G. Rejlander）所使用三十多張底片合成的〈兩種人生〉創作作品最為著稱。此一時期攝影者已經進行相片拼貼，搖動攝影腳架製造模糊畫面，故意使鏡頭失焦，在底片上顯出刷痕，浸漬色液，相紙塗色等等創作手法，用以創作出具有畫意或接近畫作的效果，如羅賓森（Henry Peach Robison）的〈逝去〉和愛默森（Peter Henry Emerson）的〈收割〉，以及具有中國畫風特色的郎靜山「集錦照相」攝影法，亦獨步世界攝影史。作畫式攝影藝術創作手法影響了後世的拼貼攝影藝術，並為「攝影蒙太奇」攝影藝術開創一條新的創作道路

（鄭意萱，2007；董河東，2016）。郎靜山「集錦照相」攝影法以銀鹽相紙所創作贈送蔣經國總統的〈東西橫貫路〉，民國106年4月3日（西元2017年）在蘇富比香港現代亞洲藝術重點推出中國攝影先驅郎靜山的《光之繪畫》專場中，以81萬2500港元（約台幣325萬元）拍出，如此高於預估價近3倍的價格刷新了郎靜山及我國攝影作品的世界拍賣紀錄（https://www.chinatimes.com/2019-04-05）。作畫式攝影藝術的創作手法即是本書所談非線攝影藝術的先驅，雖然有悖於一般大眾的攝影藝術概念，卻為攝影藝術開創新的道路。此一攝影藝術主張與非線攝影藝術的主張雷同。

自然主義攝影藝術（Naturalism Photography Art）

自然主義攝影藝術的產生源自於對於作畫式攝影藝術的反擊，認為攝影題材應該追求自然真實，不應該參雜人為加工因素，以接近自然的作品才具有最高的藝術價值。亦即企圖將攝影藝術脫離畫作的枷鎖，認為攝影應該具有獨立創作的藝術價值。該攝影藝術以彼得・亨利，愛默森為代表，愛默森強調攝影創作應來自於生活和自然，反對對於攝影作品的干預與後製修飾。此一觀念影響後世攝影學會對於比賽作品列為評比條件之一，規定攝影作品不得修剪裁切，必須呈現景觀窗內所見當下拍攝的原圖，必要時尚需附上原圖底片作為驗證。此一攝影美學主張者的作品大多以風景攝影和社會生活攝影為題材（董河東，2016）。

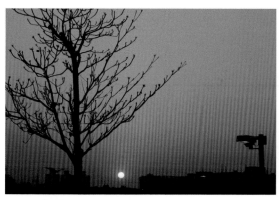

左：〈黃昏時分〉蕭仁隆民國102年攝
右：〈春遊〉蕭仁隆民國107年攝

純粹主義攝影藝術（Pure Photography Art）

　　純粹主義攝影藝術者主張攝影作品必須純粹運用攝影的手法與技巧進行攝影的藝術創作，使畫面呈現物體的光、影與形式的種種特色，用以表現物體最真實的面相。因此，純粹主義攝影藝術者拒絕繪畫手法對於攝影創作的影響，力求發揮攝影本身應有的藝術表現特點。整個論述接近自然主義攝影藝術的論述，強調自然景物自然呈現的價值。此一風格流行於二十世紀初期，創始者為美國攝影家斯蒂格利崁（董河東，2016）。

左：〈荷想〉蕭仁隆民國106年攝
右：〈聽潮〉蕭仁隆民國107年攝

印象派攝影藝術（Impressionism Photography Art）

　　印象派攝影藝術不以拍攝作品中所呈現畫面的線條與輪廓構成的空間感為目標，係引用印象派畫風，強調作品的色彩與色調所給於人們的視覺感受，提出「軟調攝影作品比尖銳的攝影作品更優美」的論點。因此，印象派攝影藝術的攝影作品畫面大多模糊不清，或運用柔焦、軟焦、漫射鏡頭以及暗房蒙罩印放方式、或以畫筆等等繪畫技巧；在攝影作品上進行各種色調處理，企圖使作品趨近於印象派的畫風。此一風格流行於二十世紀初期，知名攝影家有英國的喬治・戴維森，法國的羅伯特・德馬奇以及康

斯坦特‧普約等（董河東，2016）。根據觀察郎靜山的攝影作品之中，有部分作品亦有印象派攝影藝術的風格，如民國54年的〈板橋黃昏〉採用失焦攝影法，民國21年的〈美人胡為隔秋水〉和民國59年〈瓶中歲月長〉都採用暗房罩放手法創作，與印象派攝影藝術有異曲同工之妙（https://www.facebook.com/2019/04/15）。此一攝影藝術主張與非線攝影藝術的主張雷同。

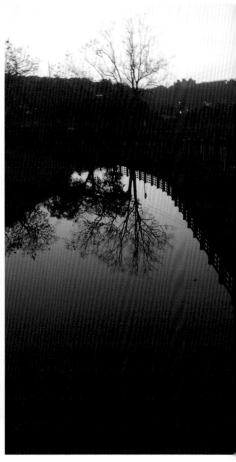

左：〈五彩繽紛〉蕭仁隆民國106年攝
右：〈華燈初上〉蕭仁隆民國108年攝

抽象派攝影藝術
（Abstract expressionism Photography Art）

　　抽象派攝影藝術者宣稱要將攝影藝術從攝影裏解放出來，以「光圖畫」的創作技巧，作為攝影作品的表現手法，不重視被攝體細部的紋理和色調的豐富感。抽象派攝影藝術創作為達到抽象效果，採取無限放大法、中途曝光法、相機震動法、光線投射法、剪輯集錦法等創作手法，企圖轉變被攝體原有的型態與空間結構，也就是將具象畫面拍攝成抽象畫面的表現手法。代表作品如阿爾文‧蘭登‧柯伯恩的〈紐約鳥瞰〉（董河東，2016）。此一攝影藝術主張與非線攝影藝術的主張雷同。

左：〈街頭攝影家〉蕭仁隆民國106年攝
右：〈時代巨輪〉蕭仁隆民國107年攝

達達主義攝影藝術（Dadaism Photography Art）

　　達達主義攝影藝術係引用達達派繪畫風格的攝影創作手法，以怪誕無稽的象徵性手法來表達潛意識的現象，擅長運用虛無主義的反諷手法對於當時社會現象表達悲觀與失望，或對於人性的種種嘲諷與批判為題材。因此，達達主義攝影藝術者習慣於暗房加工技術，用以達到作品表現出怪誕無稽的象徵效果。此攝影藝術創作的作品充分和傳統藝術的審美

觀對立，屬於反藝術的精神象徵，流行於二十世紀初期，如漢那‧霍克（Hannah Hoch）的〈達達主義攝影〉（董河東，2016）。達達主義攝影藝術產生混和照片拼貼的攝影藝術作品形成照相蒙太奇（Photomontage）的效果，擴大了拼貼範圍，以正、負底片和重製照片的方式完成作品，此一時期作品為拼貼式攝影藝術（Collages Photography Art）又稱為新視角攝影藝術（New vision Photography Art），如查‧克羅斯的〈自畫像〉以五張照片組成一張臉孔。及英國大衛‧霍克尼（David Hockney）的〈克里斯多夫、伊雪伍得與鮑博的談話〉為拼貼攝影藝術展開獨特的創意（鄭意萱，2007）。此一攝影藝術主張與非線攝影藝術的主張雷同。

左：〈一瓶礦泉水的韓流風暴〉蕭仁隆民國108年製作
右：〈我是火〉蕭仁隆民國107年製作

超現實主義攝影藝術（Surrealism Photography Art）

超現實主義攝影藝術係接續於達達主義攝影藝術而來的創作手法，一樣利用暗房技術對畫面進行改造，企圖製造出荒誕與神秘的視覺效果。此外，又嘗試與現實世界的真實物品結合，使作品產生在虛擬與現實之間一種神祕的視覺效果。代表人物有P.哈爾斯曼（董河東，2016）。超現實主義攝影藝術常以性、性別倒置、想像、夢境或幻境等等作為創作的題材，

如五茲（W. Wulz）的〈我和貓〉（鄭意萱，2007）。此一攝影藝術主張與非線攝影藝術的主張雷同。

左：〈特調咖啡〉蕭仁隆民國106年攝
右：〈聖誕節的天空〉蕭仁隆民國106年攝

現代攝影藝術（Modern Photography Art）

　　現代攝影藝術因為攝影機的研發技術進入全自動化，價格平民化，成為普羅大眾自娛娛人的新玩意。尤其在美國柯達公司已經研發上市多層彩色底片和相紙，促使攝影作品從黑白轉變為彩色的世界，正式宣告攝影彩色時代來臨。現代攝影藝術講求攝影作品的銳利對焦，清晰明確，細緻化，色彩層次感，以及直接的、即時的和純粹的攝影表現手法。現代攝影藝術的代表人物有被稱為「色彩魔術師」的美國人恩斯特‧哈斯（1921-1986），作品有〈紐約印象〉一組。以及f64小組成員愛德華‧書斯頓和安賽爾‧亞當斯，書斯頓；代表作有〈人體〉〈青椒30號〉〈貝殼〉，都以捕捉物體在瞬間所呈現的內在本質美感為主要創作題材。亞當斯被尊稱為二十世紀最卓越的風景攝影家，也是美國攝影界的「國家英雄」，以精確可靠和可以預見效果和重複驗證的攝影技術進行創作，最終創立了「區級曝光系統」，該系統被命名為「亞當斯曝光法」，其代表作有〈玫瑰與浮木〉〈月升〉〈威廉森林〉等（董河東，2016）。

上：〈誕生〉蕭仁隆民國107年攝
下：〈漂流木〉蕭仁隆民國106年攝

新現實主義攝影藝術（New Realism Photography Art）

　　新現實主義攝影藝術係運用鏡頭的近攝與特寫功能，對於事務表面進行細部結構的拍攝，其作品常衝擊視覺的反應。因此，主張在現實的生活中尋求美，並以精確且一絲不苟地呈現現實世界的原本面貌。代表人物如歐文‧布魯門菲爾德，作品有〈罌粟〉（董河東，2016）。新現實主義攝影藝術與現代攝影藝術的主張幾乎相同，都是起於相機科技的精進，對於圖片細緻化和標準化的要求所產生的攝影創作主張，只是新現實主義攝影藝術強調近攝與特寫功能，企圖利用攝影鏡頭呈現人們看不見或很少注意的細微事物的樣貌，然後賦予作品生命力。

左：〈痕〉蕭仁隆民國107年攝
右：〈野生靈芝〉蕭仁隆民國106年攝

攝影藝術
非線

堪的派攝影藝術（Candid Photography Art）

　　堪的派攝影藝術強調抓拍攝影，認為攝影家應尊重攝影自身的特性，作品強調真實與自然呈現，類似自然主義的主張，其目的是抓住被拍攝者在自然狀態的瞬間表情。堪的派攝影藝術創始者為德國攝影記者埃里奇·薩洛蒙（1886-1944），作品有〈德法部長會談〉，薩洛蒙為最早使用小型相機從事新聞記者拍照的攝影家，其作品創作手法就是運用鏡頭對事件進行敘事，使攝影藝術美學引入用圖面說故事的境界，而不再是一張生硬的照片（董河東，2016）。堪的派攝影藝術亦無意中催生了街頭攝影藝術（Street Photography Art）的發展，又稱為即拍攝影（Snapshot Photography），也稱為直接式攝影（Straight Photography），以攝影的即時性美感為表現手法。法國的街頭攝影始祖是哀美樂·左拉（Emile Zola），其代表作品為〈波隆尼森林大道〉（鄭意萱，2007）。

左：〈OUTLET的天空〉蕭仁隆民國107年攝
右：〈手機世代〉蕭仁隆民國106年攝

主觀主義攝影藝術（Egoism Photography Art）

主觀主義攝影藝術即是自我主義攝影藝術，係在二次大戰後興起的攝影藝術，又稱為「戰後派」攝影藝術。主觀主義攝影藝術創始人為德國攝影家奧特・斯坦納特，他提出攝影藝術必須主觀化，認為攝影創作的目的是要彰顯攝影家自身某些朦朧意念和內心不可言傳的狀態及下意識活動的表現。因此，主觀主義攝影藝術以人格化和個性化為創作宗旨，強調自我個性創造，輕視一切藝術法則和審美觀，作品所呈現的是攝影家自我感覺，自我意識及自我情緒的表現。斯坦納特的作品有〈兒童狂歡〉採取模糊動感的攝影表現手法，用以表現狂歡的一種狀態（董河東，2016）。此一攝影藝術主張與非線攝影藝術的主張雷同。

左：〈日子〉蕭仁隆民國107年攝
右：〈400ml〉蕭仁隆民國107年攝

寫實主義攝影藝術（Realism Photography Art）

寫實主義攝影藝術顧名思義就是紀實攝影的手法，其特點是讓鏡頭前的人、事、物可以真實地再現，大多以現實生活為題材，為攝影藝術中最基本的也最平常的藝術類別，以保存和紀錄為攝影主要目的。一般人在生活中的合照和留念照都可以歸類為這一項目，用以記錄當時代生活的點點

滴滴。當然，要將這樣很自然的寫實生活攝影藝術化，則須對於該場景作一番功課，使攝影的作品看似平常，卻見一番道理，如此才不至於有在此一遊；或是留念照的感覺，這是寫實主義拍攝的難處。

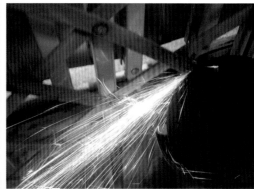

左：〈甩麵〉蕭仁隆民國106年攝
右：〈施工〉蕭仁隆民國106年攝

紀實攝影藝術（Record Photography Art）

即以眼前真實情狀記錄目前所見的各類社會現象，以及發生的新聞事件，或是進行專題性的採訪記錄，做為報導主題的攝影作品，都屬於此一類別的攝影藝術。其中以新聞攝影為眾人常見的和接觸的攝影藝術，大多屬於職業的新聞記者擔綱。目前網路化後，公民記者在自己的部落格發表即時新聞攝影作品，都屬紀實攝影藝術的型態。最早從事紀實攝影的是伊波麗特‧貝亞爾在西元1842年拍攝具有新聞報導性質的〈多洛茲路的開掘〉。有「新聞攝影之父」尊稱的艾爾弗雷德‧艾森斯塔特（1898-1996），一生完成一千八百餘次的新聞報導，並使「抓拍」的表現手法變為新聞記者普遍遵循的法則，作品有〈勝利之吻〉為其傳世的新聞報導經典之作（董河東，2016）。創立於西元1888年的美國《國家地理》雜誌則是目前世界上人文紀實攝影持續進行最成功也最重要的機構。

左：〈照相風情〉蕭仁隆民國107年攝
右：〈新五四運動〉蕭仁隆民國107年攝

商業攝影藝術（Commercial Photography Art）

　　商業攝影又稱為應用攝影（Applied Photography）、廣告攝影（Advertisement Photography）、公關攝影（Public relations Photography）等，董河東在《中外攝影簡史》中將商業攝影化分為人像婚紗、時裝時尚和商品廣告三個領域（董河東，2016）。商業攝影係為進行某種商業性的行為而攝影所生產的作品，大都係受託於廣告商、珠寶商、時裝及時尚公司或是出版公司、雜誌公司、網拍公司；以及電影公司等所進行的專業攝影。商業攝影一般都由攝影公司所聘請或外包的職業或兼職攝影師擔任，例如相館，攝影工作室，以及廣告攝影公司和婚紗攝影公司等。此類攝影公司或工作室都具備專業的攝影器材，攝影棚，攝影師則具備相當的攝影專業訓練，非一般業餘攝影家所可以比擬。但其所產生的作品大都由出資的顧客買走，屬於具有實質商業交易的藝術作品，作品價格依攝影公司和顧客議價而定。在新聞記者為攝影的專業從業人員以外，商業攝影師也是以攝影為職業的從業人員，雖以商業考量為出發點，都必須具有相當的攝影專業技術始能從事。因此，在攝影環境與器材的優勢下，以達到顧客滿意為作品的終極目標。從事的藝術創作空間大都以室內為主，但目前有些攝影師開始從事外拍或內外拍的攝影創作活動，甚至有婚紗旅遊外拍活動，用

以創造吸引不同顧客的需求，創造更高的商業利潤。婚紗攝影公司也常會舉辦婚紗攝影沙龍展覽，搭配婚紗公司做商業行銷行為，屬於相當具有商業行為的攝影藝術創作。

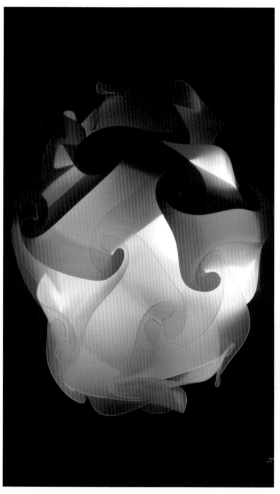

左：〈紙雕之美〉蕭仁隆民國107年攝
右：〈大溪風情畫〉蕭仁隆民國106年攝

觀念式攝影藝術（Conceptual Photography Art）

　　觀念式攝影藝術與觀念藝術沒有直接的關係，其創作的意圖是作品的呈現焦點是創意本身，至於藝術創作所使用的媒材或形式都不是藝術創作表現的重點。亦即要表達藝術創作的去材質化的概念，好讓觀眾不被創作的方式所框住，又讓照片可以脫離紀錄的表徵，提升為一種可以向觀眾傾訴的抽象語言。最著名的作品如安迪‧沃奇（Andy Warhol）的絹版印製〈25個彩色瑪麗蓮夢露〉以及喬使菲‧柯史世（Josephy Kosuth）的〈一與三張椅子〉。沃奇要表達的是攝影再製與複製的不同，柯史世則以此三樣東西的展出要表達相同的一個訊息和概念，就是「椅子」（鄭意萱，2007）。此一攝影藝術主張與非線攝影藝術的主張雷同。

左：〈麻辣滋味〉蕭仁隆民國106年攝
右：〈花想〉蕭仁隆民國106年攝

系列式攝影藝術（Serial Photography Art）

　　系列式攝影藝術係以兩張或兩張以上的作品組合成為一個作品，用以表達一個連續性的故事述說，或以其他方式表達系列式攝影作品的某種概念。如督尼‧麥克（Duane Michals）的〈回到天堂〉，若加上旁白就是一則照相式小說。馬斯勒‧布魯德席爾斯（Marcel Broodthaers）的〈達蓋爾的

湯〉（鄭意萱，2007）。所以，系列式攝影藝術已經將照片的紀錄性質脫離成一個展覽品，一個為表達某種設計意圖而呈現的隱喻，這個作品因為如此設計而無法單獨存在，即無法成為獨立的藝術品展示，而概念的本身必須與觀眾在互動中產生解謎的樂趣。此一攝影藝術主張與非線攝影藝術的主張雷同。

左：〈花開花落萍蓬草〉蕭仁隆民國108年攝製
右：〈東北角風景線〉蕭仁隆民國108年攝製

自拍式攝影藝術（Oneself Photography Art）

　　自拍式攝影藝術源自於反文化反傳統的風潮，以自我表演的方式自我拍攝，做為自我覺醒的紀實攝影，用以表達某種的自覺自戀或是自省外，也以自我嘲諷和嘲諷他人作為創作訴求。大多是裸體演出或者以各種裝扮透過自拍跟其他藝術表現形態結合，最後形成綜合性的藝術演出，打破了藝術家與攝影家的界線，有著超現實主義攝影藝術的身影。如法蘭西斯卡·伍德曼（Francesca Woodman）的〈手中的印記〉以及漢娜·維爾克（Hannah Wilke）用他嚼過的口香糖裝飾自己裸露的上半身，象徵美國女性現象的作品〈S.O.S〉（鄭意萱，2007）。此一攝影藝術主張與非線攝影藝術的主張雷同。

上：〈攝影家〉蕭仁隆民國103年攝
下：〈玩相機的人〉蕭仁隆民國104年攝

天文攝影藝術（Astronomical Photography Art）

　　天文攝影屬於比較特殊的攝影技術，大凡對於仰望天空中所有各種天體和天象的拍攝都屬於天文攝影的範圍。一般攝影愛好者所能具備的攝影能力；就是站在地球上看太陽和月球，八大行星、銀河系、星雲等，再者是日蝕、月蝕、彗星以及最常拍攝的星軌照片。其他都屬於航太技術和天文台觀測的範疇，一般人只有純欣賞的份。要從事天文攝影必須具備相機以外，尚需購置攝星儀、赤道儀、星空雲台、多波段干涉式光害濾鏡等配備，才能深入天文攝影的領域。在相機選擇上最好選購具有可以多次重疊的拍攝功能以及具有冷卻CCD的數位相機，然而相關配備所費不貲。此外，攝影者還須具備相關的天文知識，以及天文新聞的蒐集，才能做一位追星的攝影者。

左：〈金星伴月〉蕭仁隆民國106年攝
右：〈月球〉蕭仁隆民國105年攝

微距攝影藝術（Minimum Distance Photography Art）

　　微距攝影就是近攝攝影，係利用微距鏡頭或是接寫環，或是近攝鏡片等設備；將攝影鏡頭貼近被攝物，獵取比一般特寫鏡頭還接近被攝物的攝影手法。常用於拍攝花卉、昆蟲等微小生物為主要攝獵對象，對於研究生態者多用此一攝影手法，可以仔細觀察生物特徵。此外，利用望遠鏡頭來拍攝微距攝影的效果，一樣可以拍得具有特色的微距攝影作品。

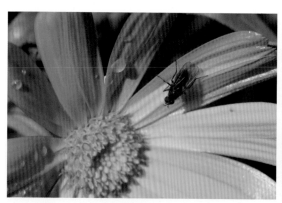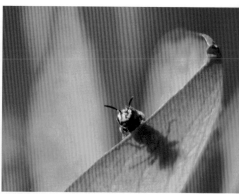

左：〈果蠅之戀〉蕭仁隆民國101年攝
右：〈窺〉蕭仁隆民國106年攝

顯微攝影藝術（Photomicroscope Art）

　　顯微攝影係透過顯微鏡的接目鏡端，銜接到相機或是數位攝影機來擷取顯微影像，其放大倍率非微距攝影所可比擬，一般都用於學術研究機構、醫學檢驗機構，以及工業檢驗時應用，如觀察細菌、病毒、卵子、精子、細胞、電晶體的晶象結構、各種材料結構等等。目前除一般的顯微鏡攝影之外，尚有電子顯微鏡發明，可擁有數萬倍甚至數百萬倍的放大倍率觀察，可用於染色體或是細胞核內部及神經傳導結構的觀察等研究，屬專門機構研究者的攝影，設備昂貴。但其中所呈現的攝影美學，屬於少數擁有的藝術研究範疇，非一般攝影者可及。

上：〈細胞〉蕭仁隆民國101年攝
下：〈菌絲〉蕭仁隆民國106年攝

空中攝影藝術（Aerial Photography Art）

　　空中攝影顧名思義就是在空中向地面所做的攝影，也可以說是航空攝影。自從飛機發明以後，航空測量及觀測亦隨之發展，大多是從事專業的地圖觀測，最常用於國防的軍事用途，以及民生用途的土地量測和交通建設等。但是隨著航空器的普遍化及商旅用途，業餘的航空攝影亦隨之興起，國內著名的空中攝影家就是齊柏林，以搭乘直升機拍攝台灣風光而著稱（齊柏林，2013）。然而此類攝影所費不貲，非一般攝影愛好者所可以負擔。但隨著科技發達，四軸空拍機成為流行趨勢，所攜帶的鏡頭及拍攝畫素提高，空中攝影亦將成為攝影愛好者可以輕易入門的技術。一般人從高地往地面俯拍也是一種空中攝影模式，不費半毛，但要登高山或是爬上高地才能從事攝影活動。以下係齊柏林去世時作者寫的一首詩：

> 看見台灣的人走了—悼念用鳥的視野看台灣的齊柏林並陳冠齊去世
> 我要用鳥的視野看台灣
> 我要帶領大家飛閱台灣
> 當我第一次在《大地》上展露鳥的視野後
> 我就變成一隻飛翔天空的鳥
>
> 我變成一隻飛翔天空的鳥
> 來回在台灣這塊土地的天空
> 在澎湖的天空
> 在國家公園的天空
> 在這被譽為福爾摩莎海島的天空
> 我看見了台灣從西往東的脈動
> 我看見了台灣從南往北的脈動
> 我看見高聳的皚皚玉山

〈齊柏林攝影展現場〉蕭仁隆民國106年攝

我看見蒼翠的中央山脈

我也看見一條條五顏六色低鳴的河流

我也看見一層層支離破碎的沙灘海岸

我看見了台灣的美麗和哀愁

於是把《看見台灣》放映到人們的眼前

讓您們也能跟我一樣飛翔天空

讓您們也能跟我一樣看見台灣

我要用鳥的視野看台灣

我要帶領大家飛閱台灣

幾度遭遇強風和雷雨阻擾

幾度在空中生死交關

我只有一個想法

握緊手中的鏡頭

當一隻在空中飛翔的鳥

永遠守護台灣這個美麗家園

2017-07-02蕭仁隆於采雲居

〈石門水庫全景圖〉蕭仁隆民國106年攝

水下攝影藝術（Underwater Photography Art）

　　水下攝影與空中攝影一樣都屬於專業性較強的攝影技術，其攝影須具備防水的攝影器材並具有水下游泳能力才能擔任攝影任務。水下攝影大都與學術研究及調查有關，但豐富的海洋生態亦是攝影美學的一環，隨著水下攝影機的普遍化，一般攝影愛好者也能擁有水下攝影的樂趣，跟空中攝影一般，屬於尚在開發的攝影美學領域。若無法做水下攝影，水族館的魚類生態攝影也近乎水下攝影，具有相等的樂趣。

上：〈櫻花鉤吻鮭〉蕭仁隆民國105年攝
下：〈台灣鯝魚〉蕭仁隆民國105年攝

攝影藝術
非線

立體攝影藝術（Stereograph Art）

立體攝影又稱3D攝影、三維攝影（three-dimensional），或是全像攝影（Hologram），大陸地區翻譯為全息攝影，係以三維空間的模式呈現影像的一種攝影技術。立體攝影技術首先由匈牙利科學家戴尼斯・嘉博（Dennis Gabor，1900-1979）在西元1948年提出記錄物體三維資訊的技術，直至雷射光發明後，立體成像技術才開始普遍應用。其主要原理係利用兩道或兩道以上聚焦的光線在底片上產生干涉光波而形成三度空間的影像，再經由重建技術顯影到相片或螢幕上形成立體影像（https://en.wikipedia.org/wiki/Dennis_Gabor2018/02/11）。因為技術門檻高，除商業販賣外，一般攝影愛好者並不熟習此攝影手法。前一陣子曾經風靡電影觀眾的3D電影，因為需要戴上3D目鏡，電影製作成本亦高，目前已經退燒。立體攝影機在台灣也曾一度上市，只是相片沖洗時碰上麻煩，最後因市場規模太小而退出消費市場。此一攝影藝術主張與非線攝影藝術的主張雷同。

〈馬〉作者不詳・蕭仁隆坊間購藏

光波攝影藝術
（Infrared & Electric Wave Photography Art）

　　光波攝影係綜合所有利用雷射線、紅外線、X射線及電波等成像的攝影，大多屬於專業研究機構及航太科技與國防工業等作為觀察研究的範疇，再者用於一般醫療或生物科技等作為檢驗使用，一般人最常接觸的是紅外線監視系統影像及曾經流行一陣的雷射光影秀和光雕秀。因此，光波攝影亦非一般攝影愛好者所可以觸及的藝術，但其藝術性仍有研究的價值。另外，有攝影家採用各種不同的發光體為主體，再以靜止攝影的方式來呈現光軌之美，也可以列入光波攝影藝術，屬於一般人可以操作應用的攝影媒材。此一攝影藝術主張與非線攝影藝術的主張雷同。

〈台北北門光雕秀現場〉蕭仁隆民國106年攝

〈光雕北門〉蕭仁隆民國106年攝

數位攝影藝術（Digital Photography Art）

數位攝影大陸地區翻譯為數碼攝影，係利用數位成像元件（CCD或CMOS）替代傳統軟片，又稱底片或菲林來拍攝影像的攝影技術。以此一技術拍照的相機統稱為數位相機，拍攝出來的照片都存放在記憶卡裡，

左：數位相機
右：智慧手機

稱為數位相片，以畫素或多少MB作為該相片的容量大小。數位相片可以利用網路或記憶卡經電腦傳輸資訊，運用於不同需求者經列印或沖洗成傳統相片，或在投影機等投射器材上放映，亦可隨時編修和刪除。但數位攝影的光學影像依然運用小孔成像原理，只是所攝取的影像光線經CCD或CMOS版轉換為數位資訊儲存於CF或SD記憶晶片中。該攝影技術首先由柯達於西元1975年發明，早期電子元件性能不佳，目前由於數位相機小巧輕便、即拍即有、成本降低、還擁有方便保存相片，可分享與後期編輯等諸多優點。目前數位相片畫質已提高至數千萬畫素，且兼具錄音和錄影等功能，普遍為世人所喜愛。根據統計至西元2009年全世界已售出數位相機（包括具數位相機功能的手機）已超過9億部（https://en.wikipedia.org/2018/02/11）。隨著目前智慧手機風行，不只傳統相機幾近絕跡，消費型數位相機的市場亦快速滑落，數位攝影儼然已經獨尊於世界的攝影消費市場。此一攝影藝術主張與非線攝影藝術的主張雷同。

縮時攝影藝術（Time-lapse Photography Art）

縮時攝影又稱為延時攝影、間隔攝影或曠時攝影，是一種將拍攝畫面所呈現的頻率遠低於電影每秒24個畫面的速度播映的攝影技術。因此，所播放的動態流暢程度無法比擬電影，卻呈現另一種的美感。縮時攝影手法首先由法國的喬治・梅里愛（Marie Georges Jean Méliès，1861-1938）於西元1897年拍攝《家樂福歌劇院》（Carrefour De L'Opera）影片時使用。西元1909年尚・柯曼登（Jean Comandon）與百代電影公司合作紀錄生物現象（https://en.wikipedia.org/2018/02/11）。一般縮時攝影可用於拍攝太陽或天上星體的移動軌跡，以及天空雲層的變化，植物的生長過程，花卉的開花過程，甚至建築物的建造過程等等，使看來靜態的景物最後都變成動態的展演，且栩栩如生。目前數位相機及智慧手機都會增設縮時攝影功能，以利玩家拍攝使用。此一攝影藝術主張與非線攝影藝術的主張雷同。

長喙蛾（台灣蜂鳥）飛行縮影連拍圖‧蕭仁隆民國108年製作

全景攝影藝術（Panoramic Photography Art）

　　全景攝影係突破黃金分割模式，形成平面長條狀的畫面展示，又稱為寬景攝影或環景攝影，以及環場攝影。全景攝影係依據相機所能拍攝的掃攝範圍定義，我認為都可以全景攝影一詞歸納。根據文獻說明，最早繪製全景圖者是愛爾蘭畫家羅伯特‧巴克所創作的〈愛丁堡全景畫〉。到了西元1881年，荷蘭海景畫家梅斯達格（Hendrik Willem Mesdag）等人在一個直徑約40米的環形面內；創作長約120公尺，高14餘公尺的〈梅斯達格全景畫〉為代表。但在中國繪畫上的長軸山水或人物或花卉的繪畫早已司空見慣。進入攝影時代的全景圖片大都使用暗房技術或剪貼方式拼接完成。早期的相機要完成全景相片不太容易，到了電腦時代則用電腦剪輯來完成全景相片。目前拜數位攝影技術的突飛猛進，大多數的數位相機都具備此一功能，操作得當即可輕鬆完成一張全景攝影圖。目前尚有球形全景攝影，

所拍攝的角度已經達到三維立體的展圖方式。當拍攝一張全景攝影圖已經變得容易時，也就可以進行如何展現其美學的各種研究。目前最為壯麗的全景攝影作品應該是美國NASA所製作的火星空拍地貌圖，此圖充分顯示火星地貌的多彩多姿。此一攝影藝術主張與非線攝影藝術的主張雷同。

〈蓮想全景圖〉蕭仁隆民國101年攝

非線攝影藝術（Non-linear Photography Art）

　　非線攝影藝術（Non-linear Photography Art）正是在傳統攝影進入數位攝影後，發現的一種新的攝影藝術表現手法，即稱「非線攝影藝術」。非線的觀念取自於電腦從線性運算的突破走向非線性運算系統技術，才產生現今使用相當便利的非線性連結與非線性搜尋等等技術。目前，大眾都普遍使用非線性技術的優點而毫無所知。該攝影藝術係蕭仁隆於民國101年無意間發現的攝影手法，直到民國103年（西元2014年）撰寫《非線文學論》時，發現該攝影表現手法也能像文學藝術以線性為區分的基礎，把傳統的攝影手法劃歸為「線性攝影藝術」，除此之外的攝影手法劃歸為「非線攝影藝術」。依據非線文學理論所歸納的十七項特性來檢視「非線攝影藝術」，發現非線攝影手法具有這十七項特性中的非線性、遊戲性、可重寫性、去中心性、隨意與自由性、無固定性、相互交叉重疊性、多視線性等特性，所以把這個新的攝影手法定名為「非線攝影藝術」。蕭仁隆除了將該論文發表於美育雙月刊外，亦收錄於《非線文學論》出版。民國106年

4月4日起在UDN蕭雲部落格和YOUTUBE推出《網路攝影藝廊》以〈全景攝影展〉開展，民國106年12月3日起推出〈非線攝影藝術展〉至今。

《網路攝影藝廊》UDN蕭雲部落格刊頭

（http://blog.udn.com/cloud4622/2019/02/11）

《網路攝影藝廊》YOUTUBE片頭

（https://www.youtube.com/watch/2019/02/11）

從以上攝影藝術的發展來看，非線攝影藝術所主張的理念與全景攝影藝術、數位攝影藝術、縮時攝影、光波攝影藝術、立體攝影藝術、自拍式攝影藝術、系列式攝影藝術、作畫式攝影藝術、印象派攝影藝術、抽象派攝影藝術、達達主義攝影藝術、超現實主義攝影藝術、主觀主義攝影藝術、觀念式攝影藝術接近，或說可以概括之。因此，參酌以上攝影藝術創作法都可視為非線攝影藝術之一。

圖庫攝影（Photograph Data Bank）

圖庫攝影（photograph data bank）即是為照片資料庫而攝影之意，自從攝影普遍化以後，尤其應用於新聞及出版公司需要大量圖片之後，如何提供照片資料就成為一門學問，也是因應商業需求而逐漸發展出來的行業。攝影當初是由肖像畫家轉行成為照相館及沖洗店；從而推波助瀾讓攝影普遍發展，於是成為攝影愛好者聚集的園地，之後發展出攝影學會等團體組織。當攝影創作開始以藝術作品在藝廊上展出時，攝影作品就走入了商業模式。因此，商業性的攝影因應而生，以商業性為主如廣告攝影、時尚攝影和婚紗攝影風起雲湧，成為攝影者除了新聞記者以外將攝影作為專門的職業。圖庫攝影則介於專業性的商業攝影與以興趣為主的非商業攝影之間，為攝影愛好者提供一種獲利的模式。但如何在種類繁多的圖庫中受需求者青睞，則是圖庫攝影者應該注意的事項。如此一來，圖庫攝影者又得兼顧市場需求導向作為攝影創作趨勢，則是一種非純藝術的創作模式。根據陳小波所著〈主宰自由攝影之路─圖庫攝影、準備就緒〉分析，圖庫攝影起源於二十世紀初期，流行於二次世界大戰。當初圖庫攝影係由攝影師自己建立照片資料庫以提供雜誌、報社或出版社所需，最後因為需求擴大，最終成為一種商業經營管理模式，各種圖庫公司也相繼出現。較為著名的圖庫公司如下：成立於西元1935年的黑星照片社（Black star），成立於西元1947年的瑪格蘭照片社（Magnum），成立於西元1967年的咖瑪照片社（Gamma），成立於西元1973年的西格瑪新聞照片社（Sigma），成立於西元1976年的美國聯繫照片社（Contact），以上並稱世界五大新聞

照片社（陳小波，2014）。但在二十世紀末圖庫公司興起併購潮，圖庫所庫存的照片資料不再只是新聞照片，擴及各種商業及主題攝影照片的資料，公司規模從3-5人的公司到數千人的公司。目前世界規模最大的圖庫公司有蓋帝圖像有限公司（Getty Images）和考比斯（Corbis）兩家，蓋帝圖像有限公司係由蓋蒂家族馬克・蓋蒂（Mark Getty）與強納森・克雷恩（Jonathan Klein）在西元1995年共同創立，公司儲存八千萬張圖像和插畫及儲存超過五萬小時的錄影，以廣告和平面設計創意者、紙面與網路媒體和設計營銷和通信部門機構團體為主要市場。該公司使用網際網路和CD-ROM作為介質分發圖片，客戶可從網路搜索瀏覽圖片，及購買使用權和下載圖片。價格依據目標圖片解析度和使用權不同標價。Corbis公司則由Microsoft微軟創辦人比爾・蓋茲（Bill Gates）於西元1989年成立，員工超過數千名，公司散佈於全球北美、歐洲、亞洲、澳洲等國家，約有23個營業據點，收藏來自全球公共和私人收藏藝術品和攝影藝術作品的數位檔案，該公司以世界最大的可視訊息資源收藏為努力目標（https://zh.wikipedia.Org/2018/02/17）。

3.4 我國攝影發展與知名攝影家學者

 關於我國攝影的發展方面，根據各家史料和所蒐集資料可以區分為清末時期的攝影、民國初年的攝影、中國大陸的攝影和台灣的攝影四部分。其中關於台灣攝影的史實部分，又涉及日治以前的清末時期，日治時期和戰後台灣等等的發展，茲分別整理分述於後。

清末時期的攝影

 清末時期的攝影要追溯到清朝末年的中英鴉片戰爭開始，清朝政府自雍正執政以降原則上對國外政府都採取閉關自守政策，而攝影這個新發明屬於舶來品，是隨著兩次的鴉片戰爭失利割租香港後傳入中國。根據克拉克著沈依婷翻譯的〈清末民初的中國攝影〉紀載，香港被割租後的西元1846年10月8日；香港的《中國郵報》刊載一則有關於攝影的廣告，廣告內容是威靈頓路銀版攝影及新版印刷公司的香港或中國的彩色及黑白風景照營業時間，雖然該廣告篇幅不及一寸，卻是有文為證的攝影進入中國境內的時間點（雄獅美術，1979）。所以，攝影術進入中國的時間一般認為在西元1840年前後的道光執政時期。之後，威靈頓的銀版攝影及新版印刷公司由麥坎公司接手，繼續販賣屬於中國風味的風景照片，用以滿足當時歐洲各國政府與人民對於這個遙遠古國的好奇心。

 目前現存最早的中國攝影照片是〈廣州的五層樓閣〉，該張照片屬於必須具有加熱攝影機設備才能製出20吋以上底片的攝影者，克拉克認為應是屬於印度軍隊的隨軍醫師馬可許在西元1851年拍攝的作品。隨後在中國攝影史上占有重要地位的是英法聯軍進攻廣東時的隨軍攝影師羅西爾（M. Rossier）和貝多（Felix Beato），羅西爾於西元1857年廣東淪陷時，拍下戰

爭前後的街景及衝突場面，然後由出資聘僱的納格提與尚巴拉公司集結出版中國風景集，此風景集奠定了羅西爾在香港、澳門及廣州地區攝影先驅的地位。貝多則是英法聯軍北進的半官方攝影師，隨軍一路北上直到北京，拍攝不少沿路風景和戰爭照片。當聯軍攻入園明園時，貝多設法拍了不少圓明園燒毀前後的照片，該照片成為後世對於圓明園風貌最重要的資料。當聯軍解散後，貝多繼續在北京從事攝影工作，紀錄不少北京城內外與執政官員的照片，並為中國職業攝影師樹立攝影技術的典範。

接下來是由十一家攝影組織的公司，從事商業性的觀光訪客留念攝影及風景照片的複製販賣，較為著名的有加州著名的風景攝影家偉德（Charles Weed）和豪爾及米勒，還有佛洛德（William Pryor Floyd）及湯姆森（John Thomson），其中湯姆森一生踏遍中國內陸地區山川城鎮，也包含台灣，出版了六本關於中國的攝影描寫書籍，其最得意的作品是《中國及其人民的描述》，還有一本是《攝影貫穿中國》，這些作品也成為後代研究清末中國的生活與風景最直接的圖像。在上海地區著名的攝影師是桑德斯和費休，都有攝影作品出版，其中描繪中國的照片是以人工著色的方式。最後一位外籍攝影師是格里佛士，他經營黎阿方攝影社，以拍攝人像和風景聞名。

至於中國的攝影師方面，此時已有官方的御用攝影師叫余某，專門記錄官方的工程建設，義和拳之亂及慈禧皇室的照片，這些照片都成為後世的經典。普遍而言，中國攝影的興起與其他各國一樣，都以肖像攝影為主，且流行拍攝贈送他人而用的「小照」，就是後來所稱的大頭照。典型的例子是在西元1844年時，兩廣總督耆英就拍攝此類小照並分贈小照給他人，作為外交應對之用。這個耆英的第一張肖像照成為中國第一張肖像照，是由法國海關總監伊提耶（Jules Itier，1802-1877）所拍攝，其拍攝的時機是因應法國全權大使拉萼尼（Monsieur heodore de LAGRENE，1800-1862）要交換照片的請求而拍攝（陳學聖，2015）。

除肖像照以外，也開始拍攝風景、民俗及戲劇類的攝影。在萌芽時期的中國攝影更出現「分身像」及「化妝像」的拍照作品，所謂「分身像」

就是將被攝影的主角裝扮各種不同的身分和姿勢進行拍攝，然後合成於一張照片中。所謂「化妝像」則是由一人或數人飾演某一劇情的裝扮，然後再由攝影師予以拍攝，最著名的即是慈禧所扮演的觀音大士攝影系列作品，還有袁世凱的漁翁裝扮系列作品。此時的中國攝影師大都由畫師轉職開設照相館，擅長作畫式肖像攝影，屬於營業性質的攝影。因此，清末民初的攝影技術都是由國外攝影家引入，如最早的澳門照片，最早的中國內地照片都由法國攝影師于勒‧埃及爾（Jules Alphonse Eugene Itier）於西元1844年以銀版相片拍攝而成，部分作品現藏於巴黎法國攝影博物館。

　　首位來中國執業的商業攝影家是在西元1858年進入中國的瑞士人皮埃爾‧羅西耶（Pierre Joseph Rossier），也是將立體攝影引入香港與廣東的攝影家。首位引進濕版攝影技術的攝影家是西元1860年進入中國的義大利人費利斯‧比特（Felice Beato），也是首位拍照紫禁城的攝影家，活動範圍於香港、廣州、天津、北京等地。第一位深入內地旅行拍攝並傳播中國影像給西方國家的攝影家；是西元1868年進入中國的英國商業攝影家約翰‧湯姆森（John Thomson），湯姆森在西元1870年至1872年間沿長江北上，旅行拍攝地區遍及廣州、澳門、汕頭、潮州、廈門、閩江、馬尾、台灣、香港、上海、膠州灣、天津、北京、漢口、宜昌、九江、南京、寧波等地，全程總計約八千公里。香港和上海出現第一家照相館於西元1870年代，天津第一家照相館「梁時泰照相館」開業於西元1875年，北京第一家照相館「豐泰照相館」開業於西元1892年。從這些發展軌跡可知，照相事業在清末民初已經從外國人手中逐漸在地化，並且發展至各地，照相成為官家、仕紳和有錢人家的玩意（雄獅美術，1979）。

資料來源：雄獅美術，1979

民國初年的攝影

　　民國初期的攝影基本上沿襲清末風格，至於開始將攝影轉為興趣與愛好的研究對象，則是到了民國8年的五四運動後。當時北京大學一群攝影愛好者成立「光社」，較知名的會員有劉半農、黃堅、吳輯熙等人，他們舉辦了中國第一次攝影作品展，並請了人力車的妻子為人體攝影的裸體模特兒，意外使這位人力車的妻子成為中國攝影史上裸體人像攝影模特兒的第一人。除了北京之外，上海成立了中華攝影學社，南京有美社，廣東有景社，都以提倡和發展攝影藝術為宗旨的業餘攝影團體。經過多年發展，上海的黑白社會員遍及各省和海外僑界，形成一個具有全國性攝影團體規模的攝影團體。這些攝影團體經常舉辦攝影活動和學術研討交流及攝影作品展覽，又出版作品集，攝影年鑑，甚至發行攝影雜誌，使攝影藝術更加蓬勃發展。這其間也產生了一批著名且具有代表性的攝影家，如：陳萬里、潘達威、劉半農、郎靜山、張印泉、蔡俊三和吳中行等人。其中郎靜山是中國最早的攝影記者，並在攝影藝術上獨創一格，以中國國畫風格為意境，運用暗房拼貼技術合成作品，又稱為「集錦攝影」。該攝影藝術更是獨步世界攝影界，在西元1980年獲得美國紐約攝影學會頒贈為世界十大攝影家之一。除業餘攝影外，隨著經濟的發展，商業廣告攝影亦開始萌芽，這時期有攝影家聶光地著《論廣告攝影之布局》，討論商業廣告攝影的技巧。但是攝影藝術隨著國際局勢因日本發動侵華戰爭而轉向，成為服務政治加強愛國思想為主題的攝影作品，作品充滿戰爭景況的寫實呈現，以及對於前方與後方社會生活實況的拍攝。

中國大陸的攝影

　　中國大陸時期的攝影方面，當抗戰勝利後不久，中國大陸進入國共內戰時期，最後中共在北京成立中華人民共和國政府，而以國民黨為代表的中華民國政府則退守台澎金馬，兩岸的攝影藝術發展至此開始分歧。大

陸地區的攝影藝術發展是依據毛澤東主席的指示，必須以建設社會主義，宣傳政府文宣教育，加強兵農工宣傳為主題的攝影作品，被稱為「樣板影像」。大陸的「樣板影像」攝影要持續到文化大革命結束，接下來才是承繼民國初年時期的新聞紀實攝影藝術，名為「新紀實攝影」。該攝影主題強調對於人和社會真實及真誠的關注，如：李曉斌的〈上訪者〉，張藝謀的〈中國姑娘〉，姜健的〈主人〉等等，攝影創作的主題都在反映當時的各種社會現象。到了西元1985年，新紀實攝影分化成為兩個途徑，一支走尋根式的鄉土文化紀實，名為「鄉土紀實攝影」。另一支走關心社會黑暗面及邊緣族群並社會議題為主題的攝影，名為「傷痕紀實攝影」，主要人物有：李楠、袁冬平、李曉斌、趙鐵林等人（陳學聖，2015；董河東，2016）。

台灣的攝影：日本國內攝影發展

關於攝影在台灣的發展方面，當照相術引進中國時，台灣仍被中國的清廷政府視為海外荒島。直到日治時期台灣的攝影術才逐漸由日本官方流入民間，因此，台灣攝影發展深受日本照相技術與觀念的影響。由於台灣地區被割讓後接受日本統治達五十年，照相術這個新玩意也直接以日本國內用語稱為「寫真」，以照相為業的照相館則稱為「寫真館」。直到民國34年（西元1945年）抗戰勝利光復台灣後，台灣各界才紛紛將寫真及寫真館改名為「攝影」與「照相館」。援此之故，談及台灣的攝影歷史不得不從日本的攝影發展談起。日本在明治天皇主張西化維新前，即由荷蘭引進達蓋爾相機及其攝影技術，明治維新後更積極在沿海據點做為師法西方科技的區域，引進歐洲的攝影師訓練日本人學習攝影技術，從而開啟日本的攝影新頁。

日本攝影技術的發展主要始於官方的推廣，這與中國的攝影發展始於民間需求有所不同。但攝影發展初期模式相當一致，一些肖像畫師紛紛改行從事肖像攝影，開設攝影工作室，並且展開屬於日本風格的創作手法。

其中「木盒式鑲框」的人像攝影作品；在西元1867年的巴黎世博會上還成為日本的代表作之一。所謂的「木盒式鑲框」的人像攝影作品跟現代的照片裱框很類似，但多了一層深度，形成一種具有景深浮現的效果，並在相框背後以毛筆書寫與相片相關的記事及日期和攝影場所作為紀念。另外還有一種手工上色的攝影手法，將日本的風俗民情及風景等等照片加工上色後外銷國外，竟成為日本當時文化交流的重要攝影作品。

之後，日本的攝影家開始結合日本畫作的水墨風格，在攝影作品上蓋上紅印，如攝影家黑川翠山（Kuurokawa Suizan）即是。攝影家甚至採用開大光圈曝光拍攝，以偏光鏡頭拍攝，將腳架搖晃來拍攝，或是在沖洗照片的顯像過程中故意扭曲相紙，塗抹油料等等人為操作，意圖使成像的照片具有一種作畫感覺，即是一種「藝術感」。此類的創作風格被稱為日本的作畫式攝影。此一時期的作品例如：黑川翠山的〈無題〉具有西方油畫風景的風格。在日本大正12年（西元1923年）關東大地震後，日本的文化界開始訴求要創建一個新時代，又稱為地震後文化。該運動以即時傳送，透過翻譯和出版方式引進大量西歐的達達藝術和結構主義及德國的新客觀攝影藝術思想，活化了日本的攝影藝術文化，攝影作品呈現作風大膽且突破傳統的攝影表現風格。此時人像拍攝已經不是唯一的主體，將拍攝焦點轉向都市風光，甚至拍攝建築物的變化和移動等等。例如：野島康三的〈細川小姐〉僅拍攝半邊臉而已，掘野正雄的〈拼貼東京的蒙太奇〉，將當時日本最現代的建築景觀作集景式拼貼呈現在作品裡。還有日下部金的〈製傘人〉採用手工上色的蛋清攝影法拍攝。

繼地震後文化的攝影藝術發展後，發展出「前衛攝影」的藝術手法，強調攝影藝術作品代表個人主觀的前衛創作態度，作品內容上則是模仿西歐超現實主義畫風和達利·瑪格麗特的風格。該時期的攝影藝術創作如島村茅的〈還活著〉具有超現實的創作手法，平井輝七的〈月之琴〉屬於手繪和照片的拼貼，都具有超現實主義的畫風，還有土門拳的〈佛的左右手〉。因為前衛攝影作品內容受到日本政府的限制與壓迫，社會上又受到二次世界大戰鼓吹軍國主義的衝擊，主張個人主義的創作開始式微，取而

代之的是社會寫實攝影的興起。該攝影手法最後成為政府的公器，開始著重於民俗技藝和傳統生活及建築的寫實攝影，用以傳達日本政府的生活文化現實狀況。

　　當時的攝影主題有強調軍國主義侵略他國的正面形象，及記錄戰爭勝利的景況，進而有無數隨軍記者紀錄日本殖民地和戰區的實情，用以激勵後方人民的愛國心和支持。因為著重社會寫實的攝影，拍下相當多的戰爭場景和殖民地區的風俗民風的作品，進而成為後世對於當時歷史的見證。戰後的日本被美國統治四年，政體被修改為君主立憲制度，實施首相內閣。戰後的日本社會開始傾向美國自由的個人主義創作，攝影藝術發展則是社會寫實與個人主義同時進行。商業攝影更是蓬勃發展，攝影家的創作風格多變，並且進軍國際攝影，深受國際攝影界所矚目。在照相器材上亦發展出自有品牌與西方爭鋒，在國際攝影界上成為新興的亮點（鄭意萱，2007）。

台灣的攝影：攝影文史資料

　　台灣的攝影藝術發展文史資料跟中國很像，都十分零散，缺乏有系統的整理。光華雜誌曾刊載〈影像追尋篇〉，總計刊載三十個單元，內容是訪問台灣較為資深的攝影前輩，涵蓋範圍從民國19年（西元1940年）到民國六十年代的攝影活動。之後出版《影像的追尋》上下兩冊，共訪談台灣攝影前輩有三十人之多，為台灣的攝影史料留下珍貴紀錄。民國75年（西元1986年）文建會邀請攝影家張照堂參加「百年臺灣攝影史料」的整理工作，並於民國77年（西元1988年）出版《影像的追尋》，該書訪談了六十年代以前的台灣資深紀實攝影家共三十三位。民國104年（西元2015年）該書由遠足文化再版，更名為《影像的追尋：台灣攝影家寫實風貌》。張照堂都是以個人尋訪方式進行，即是攝影家的尋訪記錄，並刊載攝影家的作品，作為歷史保留。

　　關於中國的攝影發展研究方面，郎靜山於西元1966年出版《中國攝影

與中國和台灣攝影史有關書籍

60年回顧》，西元1967年出版《中國攝影史》，上海攝影家協會與上海人
文學院於西元1992年編輯出版《上海攝影史》，胡志川與馬運增等人於西
元1987年編輯出版《中國攝影史1840-1937》，又於西元1998年編輯出版
《中國攝影史1937-1949》，鄭意萱在民國96年（西元2007年）出版《攝影
藝術簡史》，黃明川在民國100年（西元2011年）發表了〈台灣攝影史簡
論〉，陳學聖在民國104年（西元2015年）出版《1911-1949尋回失落的民
國攝影》，董河東於西元2016年主編出版《中國攝影簡史》，雄獅美術在
民國68年（西元1979年）先後編輯了《攝影中國》，整理從西元1860年到
1912年的中國攝影紀事，和《攝影台灣》，整理從西元1887年到1945年的
台灣攝影紀事。由鄉村出版社於民國69年（西元1980年）出版李抗和主編
《血淚抗戰五十年》攝影全集，以攝影照片記錄從西元1895年到1945年的
所有對日抗戰紀實攝影，屬於以紀實抗戰為主題所編輯的相關攝影作品的
巨著。

　　原亦藝術公司於民國87年（西元1998年）出版由林淑卿主編的《台灣
攝影年鑑綜覽─台灣百年攝影-1997 Annual of Photography in Taiwan》，該書
堪稱空前的攝影史實巨作，集發展歷史、攝影論述和創作作品、攝影人名
錄及與攝影相關的各級學校和機關團體名錄等等於一身（李抗和，1980；

林淑卿，1998；張照堂，2015；陳學聖，2015）。蕭仁隆則在民國109年（西元2020年）出版《非線攝影藝術》，書中僅在攝影發展上對於中國和台灣的攝影發展做了簡明的系統整理。以上都是對於中國或是台灣的攝影發展做了整理和歸納的學者和機關團體。然而不少前期的書籍已經不易蒐集，只能留其書名做為參考，希望未來被挖掘出土，則可以更為詳實和有系統地撰寫豐富的攝影史書。

台灣的攝影：攝影發展劃分

在戰後的台灣方面，此時的台灣攝影人士開始受到從大陸地區撤退的攝影前輩影響，以致該時代的攝影家大都夾雜於日本和中國的攝影創作手法之間。根據維基百科資料將台灣的攝影發展區分為三個時期，即以清朝甲午戰爭失敗後，應日本強求割讓台澎等地；日本進軍台澎實施統治為分水嶺，分為日治前時期（西元1858年到1895年）與日治時期（西元1895到1945年）和戰後時期（西元1945年戰後）三個階段，戰後時期又稱為台灣當代攝影時期（https://zh.wikipedia.org/2018/12/09）。本書依據此一劃分法，再作延續至目前的台灣攝影界狀況，且略做修改後，做一簡明的描述如後。

左：資料來源：台灣攝影年鑑編輯委員會，1998
右：資料來源：雄獅美術，1979

非線攝影藝術

台灣的攝影：清末時期的攝影

關於日治前期的清末時期的台灣攝影狀況（西元1858年到西元1895年），電影導演黃明川曾在民國100年（西元2011年）發表了〈台灣攝影史簡論〉，這是一篇對於台灣攝影發展做一些簡明探討的文章。黃明川試圖以現有文獻探討「是誰首先拍下台灣」、「第一位台灣人攝影家」和「日據時代的攝影發展」為主要內容。黃明川根據英人俄斯韋克（Clark Worswick）所著的《Imperial China Photographs，1850-1912》一書中，列有三十六名在中國早期的職業與業餘攝影者名單中有五名中國人攝影師，但沒有提及關於在台灣是否有攝影行為。黃明川從《美日遠征》一書中推測該書關於台灣北海岸的幾張疑似臨場寫生的插圖；可能是美國艦隊司令官培理艦隊於西元1852年從琉球南下抵達雞籠做調查時，從該艦所配的兩名銀板相機專家錐柏（Draper）和布朗〈Brown〉所拍得照片摹寫而來。因此，《美日遠征》一書中的台灣北海岸插圖應是第一張關於台灣景物攝影的照片插畫。有照片記錄的是英國新教長老教會的甘為霖於西元1870年抵台，著有《台灣速寫》一書，書內刊有一些合影相片，但未提及攝影活動及攝影者。黃明川推測可能是隨甘為霖來台開設醫院的馬雅谷（Dr. J. Maxwell）拍攝。直到西元1872年加拿大長老教會的馬偕博士來台灣，確定帶了相機並拍攝當時台灣的風景、建築照片與人像。馬偕博士的《BLACK BEARDED BARBARIAN》書中的淡水一景照片中出現歐式帳棚式的野外用暗房，帳棚旁站著一位漢人。綜上所述，日治前時期的攝影大多屬於外國人所為，目的在於事件紀錄與調查等等，直到馬偕博士才有台灣的風景與建築照片的攝影，尚未出現屬於台灣人的攝影師。所以，黃明川推斷台灣在進入攝影的時間落後中國大陸十年以上（http://geocities.com/2018/12/09）。

台灣的攝影：日治時期的攝影

 日治時期的攝影狀況方面（西元1895年到1945年），中國清廷政府和日本政府在馬關條約簽訂後，日本即派兵接收台灣和澎湖等地，但遭遇台灣軍民空前的反抗，戰事長達近半年，直到劉永福逃離台南城為止，歷史上稱為「乙未戰役」，日本則稱為「臺灣平定作戰」。當時日本皇軍都派有隨軍攝影官紀錄所有戰事景況，因此，攝影官從基隆港外的艦上換約到貢寮澳底登陸，台北入城始政式，沿路南下各地義軍的反抗作戰，到台南當地士紳推舉英國牧師巴克禮及宋忠堅請求日本軍隊和平進城為止，以及各重要據點村落搜索、逮捕、斬首等行動都相當寫實地全面性拍攝記錄。這一戰爭紀錄攝影就成為台灣攝影史上首次的「新聞攝影記錄」或稱為「戰爭攝影紀錄」，台灣從此進入日治時期的攝影時代。

資料來源：呂理政、謝國興編《乙未之役》，2015

 除「臺灣平定作戰」外，屏東飛行隊的田副中尉與伊藤將霧社事件所拍攝的照片集為《霧社討伐寫真帖》，於西元1931年出版，其中有三張空照照片，屬於台灣攝影史上第二本的「新聞攝影記錄」，也是台灣首次空拍攝影記錄。日治時期的攝影到了西元1905年開始；隨著日本商業化的業餘手提相機大量生產並引進台灣，老型笨重的需專門操作技術的相機，成為寫真館和專家的攝影器材，攝影大多以商業人像及平地民俗風景為題材（http://geocities.com/2018/12/09；https://zh.wikipedia.org/2018/12/29）。

 根據黃明川的研究，將日治時期的台灣攝影發展分為三方面：一是以台灣山川風景為主題的山岳攝影，二是以台灣風俗民情尤其是原住民為對象的異俗攝影，三是以宣傳殖民地建設為主題的殖民攝影。這是以

攝影主題內容所做的劃分法。當年台灣總督府以手提相機為主要攝影器材；分派森林治水調查隊和山林課陸地測量部進入中央山脈實測拍照，開啟台灣的山岳攝影。西元1923年日本皇太子裕仁訪台，台灣民間獻上附有解說的《台灣山嶽景觀寫真》和《本島風物藝術寫真》兩本攝影集。到了西元1926年更成立台灣山嶽會，都與活絡的山岳攝影有關。日治時期山岳攝影的登峰造極是台灣總督府決定成立大屯山、次高山和新高阿里山三個國立公園時，特地從日本聘請攝影家岡田紅陽來台拍攝該公園內的山岳風光及原民風俗等，用以出版官方的國立公園攝影專輯。在以原住民為對象的異俗攝影方面，台灣割讓日本後，日本學者即接踵來台做原住民人種研究，且深入山中部落拍攝原住民人像照，也拍攝起居生活、勞動和民俗祭典及山野風景照片。日治時期異俗攝影方面的學者有伊能嘉矩、鳥居龍藏、森丑之助、鹿野忠雄、移川子之藏、宮本延人、馬淵東一、千千岩助太郎、小川尚義與淺井惠倫等，而岡田紅陽則以報導攝影方式拍攝原住民生活等照片，當年這些攝影家與學者竟意外為台灣早期的原住民生活保留珍貴的影像（http://geocities.com/2018/12/09；https://zh.wikipedia.org/2018/12/29）。殖民攝影是當時所有殖民國家慣常的攝影表現手法，用以對於國內人民彰顯殖民的功績。職是之故，前者的山岳攝影和原住民攝影都屬於殖民攝影的內容之一，殖民攝影大多著重於殖民建設，比如新建的台北橋，台灣總督府的落成，還有賓館官邸、醫院的興建，水電設施、軍事營地、街道整建，鐵道鋪設、港口及糖廠和博物館及公園的建設等，都運用攝影照片作為政治宣傳的手段，使人民可以眼見為憑。

　　此外，日治時期的攝影開始流行塗色照片，以及民間人像寫真館逐間誕生，日本人也開始在台灣成立攝影會社（http://geocities.com/2018/12/09）。此時的台灣人才逐漸開始接觸攝影術。根據張照堂《影像的追尋：台灣攝影家寫實風貌》書中所述，台灣攝影的初始從二十年代到三十年代的日治時期，已經紛紛成立寫真館從事攝影行業。二十年代較為聞名的有臺北的「羅芳梅寫真館」、曾桐梧的「太平寫真館」、彭瑞麟的「亞圃廬寫真館」，基隆的「藍寫真館」、桃園徐淇淵的「徐寫真

館」、臺中林草的「林寫真館」以及新竹地區的施強和陳宇聰等人。當時攝影屬於室內人像攝影，攝影所需的玻璃底片及藥材得以營業執照向特定的代理店購買，攝影照明設備匱乏，大都利用傾斜屋頂或大型玻璃窗所射入光源為主，感光的藥膜為櫻花、東方或伊爾富等二十五度感光藥膜，在長時間曝光後完成整個攝製過程。所拍攝的人像大都相當典雅具有肖像畫的韻味。早期臺灣肖像攝影類似中國清末時期的分身照相攝影，採取一人扮演二種角色的雙重曝光技法拍攝人像。另外，比較獨特的是台北帝國大學畢業的張清言，他長期研究立體攝影術，拍攝不少銀鹽玻璃乾版的自拍照和生活紀錄。到了三十年代較為聞名的有張才的「影心寫真館」、鄧南光的「南光寫真機店」、林壽鎰的「林寫真館」，這些攝影家已經逐漸將攝影的範圍從室內人像攝影轉移到室外的獵影速寫。他們都曾赴日本學習寫真，以「記取寫實精神，著眼本土風情。」作為其攝影的理念（張照堂，2015）。

台灣的攝影：戰後的攝影

戰後時期的攝影方面（西元1945年後），在二次大戰後，台灣澎湖諸島歸還中國國民政府統治，結束日治時代，大部分的日本軍民都依意願返回日本。由日本人所成立的攝影會社因此沒落，然而當時台灣的攝影界仍遺留日治時期攝影的東洋風味。戰後的攝影活動開始由台灣人所成立的攝影團體推展，其中以具有台灣攝影界「攝影三劍客」之稱的張才、鄧南光、李鳴雕三人最為著稱，他們以寫實手法忠實地紀錄台灣光復初期的人文影像（https://zh.wikipedia/2018/12/09）。張照堂在《影像的追尋：台灣攝影家寫實風貌》書中以台灣本土攝影家為主體，採用年代區分法論述台灣的攝影發展，橫跨了日治時期的二十年代和三十年代，以及戰後時期的四十年代、五十年代到六十年代而止。四十年代的攝影家除鄧南光、張才、林壽鎰外，尚有李釣綸，其中張才的「山胞面顏」系列為台灣攝影家早年為人類學家所做的田野檔案影像。林壽鎰則主張「決定的一瞬間」

的攝影手法，並且積極從事充滿現實動感的「追蹤攝影」表現手法（張照堂，2015）。五十年代屬於戰後初期，社會上百廢待舉，攝影為奢侈的嗜好與消費，攝影展覽極少舉辦。從大陸遷徙到台灣的攝影同好也開始融入台灣的攝影界。民國37年（西元1948年）由臺中外勤記者聯誼會主辦全省攝影比賽和臺灣旅行社舉辦「沙崙浴場攝影比賽」，這些比賽吸引不少攝影同好加入。之後，台灣攝影同好紛紛組成攝影團體，如：民國38年（西元1949年）成立的「臺北市攝影會」、民國40年（西元1951年）成立的「聯合國文教處臺北攝影組」、民國42年（西元1953年）成立的「中國攝影學會」、民國43年（西元1954年）成立的「自由影展」、民國44年（西元1955年）成立的「新穗影展」等等，都直接推動攝影同好人口的成長，使攝影成為一種具有藝術性質的興趣活動。其中「中國攝影學會」係郎靜山與林澤滄等人於民國14年（西元1925年）創立於上海，會員遍及國內外。政府撥遷來台後，該會理事長郎靜山與水祥雲、徐德先、宋臞、周志剛、傅崇文等人連結台灣本地攝影家鄧南光、李鳴鵰、張才、蔡子欽、詹炳坤、林壽鎰等攝影同好共38人，在台北市復會，該會提倡攝影沙龍與畫意追求「唯美」與「意境」，形成一股有別於當時東洋寫實攝影的攝影風潮（https://www.facebook.com/2018/12/31）。

台灣的攝影：六十年代後攝影

台灣六十年代後的攝影（西元1960年後），當台灣進入六十年代後，各地方的攝影學會紛紛成立，其中鄧南光曾自費出版《最新照相機指南》與《攝影術入門》，又於民國52年（西元1963年），將自由影展擴展為全國性的攝影聯誼組織，更名為「台灣省攝影學會」，且連任七屆台灣省攝影學會的理事長。此時的攝影家開始關懷鄉土，並以寫實攝影方式對周遭人事物與鄉土為主體進行創作。例如：黃則修的《龍山寺》係是首位以民間廟宇的建築、信仰、人文的影像為主體的報導攝影作品。鄭桑溪以長時間的攝影記錄發表《基隆系列》、《九份系列》、《光影系列》、《飛

禽系列》等作品，為當時的
攝影界開拓新的視野。還有
張士賢、朱逸文、黃登可、
謝震隆、許淵富等人參與日
本攝影雜誌《Photo Art》和
《Nippon Camera》等月刊而
享譽日本和國內攝影界，其
中張士賢更是台灣中南部後
起攝影家的啟蒙者（https://
zh.wikipedia/2018/12/09）。

資料來源：張照堂著《影像的追尋：台灣攝影家寫
實風貌》，2015

從六十年代以後，台灣的攝影界不再是個人攝影家的孤軍奮鬥，而是以
攝影團體的方式推廣攝影活動，培養攝影新秀，或是以個人工作室及學
院教學方式教授攝影。民國75年（西元1986年）文建會邀請攝影家張照堂
參加「百年臺灣攝影史料」的整理工作，並於民國77年（西元1988年）出
版《影像的追尋》，該書訪談了六十年代以前的台灣資深紀實攝影家共
三十三位。民國104年（西元2015年）該書由遠足文化再版，更名為《影
像的追尋：台灣攝影家寫實風貌》，書中以攝影家為主體敘事，輯錄了鄧
南光、林壽鎰、張才、李釣綸、林權助、廖心銘、黃則修、陳耿彬、謝震
隆、鄭桑溪、劉安明、林慶雲、陳石岸、黃伯驥、許安定、徐清波、蔡高
明、陳彥堂、黃季瀛、林彰三、許蒼澤、黃士規、周鑫泉、翁庭華、陳順
來、許淵富、黃東焜、施純夫、吳永順、李悌欽、黃淮泗、施安全、陳古
井，共計三十三位攝影家的身平事蹟與攝影風格和代表作品，為攝影史上
一大巨著（張照堂，2015）。另外，國立台灣博物館出版了六本共計六位
台灣攝影家的傳記及作品報導，除鄭桑溪、許淵富列名在《影像的追尋》
一書中以外，尚有彭瑞麟、余如季、吳金淼、李火增四人。其中，出生竹
東的彭瑞麟比較特別，彭瑞麟在西元1928年進入「東京寫真專門學校」學
習攝影術，為該校第一位台灣學生，也以第一名畢業，回臺後在臺北延平
北路二段開設「Apollo寫場」從事攝影工作。彭瑞麟是臺灣第一位以「三

色碳墨轉染天然寫真法」被選入日本寫真美術展的攝影家;以及臺灣第一位也是唯一一位製作「純金漆器寫真」作品的攝影兼工藝家(馬國安,2018)。

國立歷史博物館何浩天館長為慶祝建國七十一年(西元1982年)邀請台灣省攝影學會評選榮銜會士以上作品,在國家畫廊舉辦「第一屆榮銜會士攝影作品展覽」,且將該次展覽作品集結成冊出版,名為《第一屆榮銜會士攝影作品專輯》。該次展覽除了國內名攝影家郎靜山等一百四十九名會士以外,尚有國外知名攝影家四位,分別為世界攝影十傑不倒翁梁光明、東南亞傑出攝影家黃傑夫、旅美攝影家莊明景、國際名攝影家韋傲壁和韋愛蓮等人,堪稱是攝影界的盛事,並將攝影作品登上國家畫廊(台灣省攝影學會,1982)。當郎靜山百零五歲去世前後,攝影界先後以其名舉辦過兩屆攝影聯展,即是在民國84年(西元1995年)所舉辦由祝壽改為紀念的《紀念攝影大師郎靜山中國攝影百人聯展》和在民國85年(西元1996年)舉辦的《紀念郎靜山大師攝影聯展》,都是攝影界盛事,海內外兩岸數百位的攝影家紛紛共襄盛舉(中國攝影學會等,1995;林釗,1996)。除以上攝影家外,柯錫杰、張詠捷、吳忠維、謝春德、何經泰、莊靈、劉振祥、阮義忠以及張乾琦、林國彰,林家祥、江村雄、王永旭、周志剛、李振雄、王之一、李松峯等等攝影家,或是寫書論說,或是出版攝影專輯等等,亦都為台灣的攝影發展助一臂之力。

左:《第一屆榮銜會士攝影作品專輯》
右:《紀念攝影大師郎靜山中國攝影百人聯展》和《紀念郎靜山大師攝影聯展》專刊

台灣的攝影：攝影家作品拍賣市場

　　臺北市立美術館從民國78年（西元1990年）年開始收藏台灣攝影家的攝影原作，攝影作品逐漸被視為藝術品收藏。值得一提的是旅美攝影家柯錫杰，紐約漢默畫廊（Mammer Gallery）在西元1994年為他舉辦攝影展，西元1996年紐約長島Lizan-Tops藝廊也做邀展，西元2000年英國佳士得（Christie's）拍賣公司舉辦台灣首次攝影作品拍賣會中；柯錫杰的攝影作品〈等待維納斯〉獲得最高價格成交，為台灣攝影界締造新紀錄（柯錫杰，2006）。民國106年4月3日（西元2017年）在蘇富比香港現代亞洲藝術舉辦重點推出中國攝影先驅郎靜山的《光之繪畫》專場中，郎靜山贈送蔣經國總統的〈東西橫貫路〉作品，該作品屬於銀鹽相紙的集錦攝影創作，以81萬2500港元（約台幣325萬元）拍出，這個高於預估價近3倍的攝影作品刷新郎靜山及我國攝影作品的世界拍賣紀錄，到目前為止仍是空前絕後（https://www.chinatimes.com/2019-04-05）。另外，西元1934年郎靜山的集錦作品〈曉汲清江〉原版照片；在民國108年02月23日（西元2019年）雅虎拍賣網網標以新台幣12.9萬元結標，亦創下雅虎網標新紀錄。由此可見，攝影作品走入藝術之後，不少作品已經逐漸獲得拍賣市場和收藏家的喜愛，並且以藝術品來看待，進而拍賣時屢創新高。

台灣的攝影：名人政要攝影

　　在整個攝影發展史中，有個專題攝影常被一般攝影家和攝影團體及研究者所忽略，就是以名人政要的生活紀實為主體的攝影。名人政要生活紀實攝影中可能空前絕後的就是蔣中正總統的侍從攝影師，這個攝影師有如古代的史官隨侍在政治人物身邊，為政治人物的政治活動和私人生活作紀實攝影。歷來最著名的侍從攝影師就是胡崇賢（1912-1989）。胡崇賢從28歲進入總統官邸，歷經長達35年（1940-1975）的時間隨侍蔣中正總統擔任侍從攝影官。我國文化部曾在民國101年（西元2012年）為胡崇賢於台

左：胡崇賢著《胡崇賢攝影選集》蔣中正總統親筆題字嘉勉
右：秦風和宛萱編著《豪門深處─蔣家私房照》

北中正紀念堂志清廳舉辦《潤色鴻業─蔣公侍從攝影官胡崇賢百歲誕辰紀念展》。胡崇賢的人像攝影曾以蔣中正與其孫子的下棋作品；在民國42年（西元1953年）獲舊金山國際攝影展人像組第一名，蔣中正總統還親筆題字留念嘉勉，該作品選入於民國60年（西元1971年）出版的《胡崇賢攝影選集》。胡崇賢除了人像攝影之外，也學習郎靜山的攝影風格，將攝影作品以水墨畫方式呈現，其攝影作品獲攝影大師郎靜山及國畫大師張大千、黃君璧等人肯定（胡崇賢，1971；https://www.moc.gov.tw/2019/05/04）。民國68年（西元1979年）又出版《胡崇賢攝影選集》，封面由張大千題名，內頁有蔣中正、蔣宋美齡、嚴家淦題字，以及當時名人題字，最特別的是張大千在攝影作品上題詩，可謂畫家與攝影家的合作，創了空前之舉，末頁則由郎靜山作跋（何浩天，1979）。由秦風和宛萱所編的《豪門深處─蔣家私房照》則是兩蔣從執政到家庭的紀實攝影作品，編者說這些照片都是蒐集而來的，也沒註明拍攝者，但絕對都是貼身拍照的照片，書中可見到這些名人或是被稱為偉人與一般人無異的私生活（秦風；宛萱，2003）。目前在台灣各級政府首長大都配有隨身攝影師，就如古代的史官一樣，這些隨身拍攝資料也成為民選首長下台後；撰寫回憶錄的重要依據。這些作品或許在攝影藝術上未必有太高的藝術性，但是目前卻成為不少人積極蒐集的對象，以致水漲船高，超過一般的藝術攝影作品。例如：

以前一些著名將領和行政首長及名人如：張大千、郎靜山、于右任、孫科等等照片，都有一定的拍賣價格。因此，研究攝影藝術時有必要將這一領域納入，因為這些相片不但是藝術作品，也是具有影像的史實紀錄，可做為撰寫史實的參考和補助資料。

在歷屆總統之中，目前得知僅有嚴家淦總統是攝影同好，他在公職之餘喜愛拍照把玩相機，去世後遺留不少攝影器材和相機，但是目前未見作品流傳。

另一位則是攝影家王之一，為張大千在巴西的八德園景觀及張大千等人拍攝，並於民國68年（西元1979年）出版《張大千巴西荒廢之八德園攝影集》，該攝影集為名人園邸攝影首開先例（王之一，1979）。以上僅舉出較為獨特的，具有影響力的攝影家或是著作、攝影集為例，至於其他的個人攝影集和各攝影團體的年鑑及聯展攝影集則不再一一談論，可參酌以下蕭仁隆所購藏的攝影書籍。

王之一著《張大千巴西荒廢之八德園攝影集》

1：台灣攝影藝術博覽會編《2014第四屆台灣攝影藝術博覽會》

2：林嘉祥編著《攝影表現技巧》及《彩色攝影的表現》

3：周至剛著《詩意攝影展》

4：齊柏林著《看見台灣》

5：各類的攝影專書

6：王永旭編著《專業攝影-婚紗攝影‧寫真藝術照》

7：中華藝術交流學會編《TAIPEI PHOTO 2016 台北國際攝影節》

台灣的攝影：台北攝影學會年會活動

　　從戰後至今，台灣的攝影發展已歷七十餘年，攝影活動從攝影團體如台北攝影學會等發展到各縣市政府都會舉辦攝影比賽，攝影教育與學習也從學校成立攝影社發展到成立攝影學系等等，攝影發展不可謂不蓬勃。此外，尚有不少社團和工作室等都會開辦攝影教學活動，甚至攝影器材公司亦會開辦講座和舉辦各式的攝影活動，旅行社甚至攝影家會為攝影愛好者開闢攝影旅遊活動以提供更為廣泛的，國內外的以攝影為主的旅遊活動。茲舉台北攝影學會每年所舉辦的年會和人像攝影活動為例，見證台灣的攝影活動現況。台北攝影學會每年三月左右都會舉辦年會，並在上午舉行年會少女人像攝影，下午舉行年會開會及抽獎活動。年會前須報到及繳清年費才能領取當年的《台北攝影年鑑》、《台北國際攝影沙龍》和大會手冊，還有參加大會紀念禮物。這在大多數的攝影團體中，屬於相當豐盛的年度大會。目前隨著智慧型手機的流行，社會大眾都可以傻瓜地隨手拍照，更有團體專為智慧型手機開辦如何拍照的課程，或是寫專書教導大眾。因此，拍照已經不再是一件高不可攀的事情，然而，要想成為一個專業的攝影家或是在眾多的攝影同好中脫穎而出，成為攝影界的佼佼者，已經不是一件容易的事。茲以民國108年（西元2019年）的台北攝影學會年會活動照片展示如下：

左：江哲和理事長介紹攝影模特兒
右：參加人像攝影活動人員合影

1：人像模特兒拍攝現場 　　4：領取年會資料
2：人像模特兒拍攝現場 　　5：年會報到領取物品
3：國軍英雄館藝文廳會場 　6：年會正式開會現場

第四章

非線攝影
藝術總論

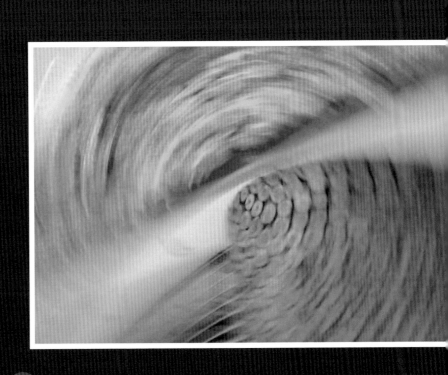

4.1 非線攝影藝術緣起

　　當傳統攝影進入數位攝影後，非線攝影藝術（Non-linear Photography Art）即是在使用數位攝影時發現一種新的攝影藝術表現手法，蕭仁隆命名為「非線攝影藝術」。然而此一非線的觀念係取自於電腦從線性運算的突破走向非線性運算系統技術，才產生現今使用相當便利的非線性連結與非線性搜尋等等技術。目前，大眾都普遍使用非線性技術的優點而毫無所知。該攝影藝術係蕭仁隆於民國101年（西元2012年）無意間發現的攝影手法，直到民國103年（西元2014年）撰寫《非線文學論》時，發現該攝影表現手法也能像文學藝術以線性為區分的基礎，把傳統的攝影手法劃歸為「線性攝影藝術」，除此之外的攝影手法劃歸為「非線攝影藝術」。依據非線文學理論所歸納的十七項特性來檢視「非線攝影藝術」，發現非線攝影手法亦具有這十七項的特性，如：非線性、遊戲性、可重寫性、去中心性、隨意與自由性、無固定性、相互交叉重疊性、多視線性等特性，所以把這個新的攝影手法命名為「非線攝影藝術」。蕭仁隆除了將該論文發表於國立藝術教育館民國103年（西元2014年）的《美育雙月刊》外，亦收錄於民國103年（西元2014年）出版的《非線文學論》。蕭仁隆於民國106年（西元2017年）4月4日起推出《網路攝影藝廊》以〈全景攝影展〉開展，民國106年（西元2017年）12月3日起推出〈非線攝影藝術展〉至今（蕭仁隆，2014；http://blog.udn.com/cloud4622/2019/02/11；https://www.youtube.com/watch/2019/02/11）。

　　目前數位攝影大行其道，數位相機的強大功能已經讓傳統相機瞠目興嘆！在數位時代的攝影技術也已經可以在後製過程中輕易完成造景和拼貼，使攝影作品得到多層次的再現機會。因此，數位剪輯已經屬於數位攝影常用的後製手法，攝影家除了利用相機拍攝取景外，都可以輕易經由數位後製的手法裁剪、造景和拼貼，以達到攝影家所希冀的創作作品。

非線攝影藝術

這樣的攝影作品已成為另類的攝影藝術作品，亦屬於非線攝影藝術研究的範疇。我們可以說，只要相異於傳統攝影的表現手法都屬於非線攝影藝術的手法，在傳統攝影藝術認知之外的攝影藝術表現手法，都被非線攝影藝術所認同。然而，不論線性攝影藝術或是非線攝影藝術，正如繪畫藝術一般，寫實主義和現代主義及超現實主義等等各家的畫風雖異，其目的只有一個，就是要在作品中力求表現，達到作者所要表達的訴求，用以感動觀賞者。傳統攝影藝術一直困於線性表現手法，並未如繪畫藝術超脫了寫實技巧，追求多變的繪畫藝術表現手法。如今非線攝影藝術的概念被發現，將輕易地從傳統的攝影觀念框架裡解構出了，希冀這個非線攝影藝術可以為攝影藝術開一扇窗戶，增添更為多元的創作手法和作品（蕭仁隆，2014）。

民國95年（西元2006年）旅美攝影家柯錫杰出版一本《心的視界》攝影書籍，我新近研究他在書中所述的攝影風格和觀念，竟與非線攝影藝術所強調的攝影特性極為趨近！柯錫杰說這是屬於他的攝影美學，又在書的副標題上說：

如果用眼睛看是一種「框」，用心去體會就是一種「寬」。

他自述說，他的攝影屬於造型簡潔、風格獨特的「心象攝影」，為攝影開創一條極簡主義的新攝影風格。他在民國68年（西元1979年）的作品〈等待維納斯〉，也是他的代表作，竟在西元2000年英國佳士得的台灣拍賣會場上以最高價成交（柯錫杰，2006）。這幅〈等待維納斯〉攝於希臘，以焦距對準白牆和紅窗，僅給右邊五分之一的畫面，剩餘的五分之四給了具有層次感且模糊的地中海藍，於是形成一種簡單又富有寂靜而深沉的韻律，好似要跟你訴說些甚麼，讓這大畫面的藍形成一種張力，後來這幅作品收錄於《心的視界》中。我想再著墨他的另一幅作品，這是以西班牙鬥牛士為場景的畫面，柯錫杰採用動態攝影的手法，讓鬥牛士與牛都呈現一種模糊的動感。柯錫杰形容說，這張作品是他拍了兩百張，看了兩千

次，最後選出來的作品〈Olay！安東尼奧〉。這張作品沒有一個影像是對焦的，卻深深地呈現出動感的力量，把鬥牛當下場景張力完全表現出來。我想柯錫杰的這張作品的動態攝影手法，不正是非線攝影表現手法的其中一種嗎？柯錫杰對於這張作品的解釋是：

> 一張照片若要成為藝術作品……不是客戶喜歡，而是自己喜歡，因為每一張照片出去都代表我，代表攝影家的personal view。（柯錫杰，2006）

或許，藝術創作可能因人而異，卻無意間表現了趨同的理念！我相信柯錫杰沒有聽過非線攝影表現手法，但不約而同地採用了非線攝影表現手法，這正是藝術家創作時一種趨同理念的創作。以下是蕭仁隆在澎湖觀賞《轉動視界柯錫杰攝影特展》後所寫的一首詩〈觀賞轉動視界—柯錫杰攝影特展〉，用以描述柯錫杰的攝影視界。

來到菊島
也能看到柯錫杰
我真的不敢相信

來到菊島
看到柯錫杰翻轉菊島
我真的不敢相信

真實是一般人的視界
轉動是柯錫杰的視界
色彩在線條內外建構
圖像在色彩內外建構
光線在視界內外流動

《轉動視界柯錫杰攝影特展》於民國104年澎湖展出現場。蕭仁隆攝民國104年（2015）

非線攝影藝術

影像在視界內外流動

相機隨著光線飄移

焦距隨著色彩伸縮

快門隨著影像開闔

柯錫杰轉動成像的千百種理由

菊島已經不在你我的傳統裡成像

菊島在柯錫杰的視界裡成像

柯錫杰轉動了菊島

來到菊島

我簡直不敢相信

民國104年（2015）0516於采雲居

（http://blog.udn.com/cloud4622/2019/02/11）

　　無獨有偶的，在台北攝影學會以「眼如觀景窗，心是快門線」為專題開班已經十期的蕭國坤，曾於民國103年（西元2014年）出版《眼如觀景窗，心是快門線》的攝影書，在書中強調攝影的六大美學心法，竟與柯錫杰所提出的「心的視界」有異曲同工之妙。蕭國坤認為光影、色彩和形狀是攝影的元素，加入了攝影眼和畫面構成攝影的五元素，然後深入研究構成好照片的六大條件，那麼必能拍出好照片來。蕭國坤提出構成好照片的六大條件經過整理如下：

1.攝影者要掌握拍照技巧

2.作品具有新意

3.作品具有視覺衝擊，可以引起共鳴

4.畫面必須具有生命張力

5.作品內容具有深度

6.作品可以呈現作者自己的想法（蕭國坤，2014）

蕭國坤刊登在《台北攝影》中的〈「眼如觀景窗，心是快門線」專題班第十期結業後語〉專文，以「街頭美學實戰班」為專題的學員結業展中可以看出其攝影美學主張。蕭國坤慎重選擇場景使學員們在極簡主義和抽象表現上進行攝影構圖的思考，果然展現不同的攝影風格，而這攝影風格豈不與柯錫杰的極簡攝影風格相仿，這應該是所謂英雄所見略同吧（蕭國坤，2019）！

4.2 非線攝影藝術先驅
郎靜山與集錦創作

　　將我國攝影界的大師和前輩，被尊稱為「郎老」的郎靜山先生列為非線攝影藝術的先驅人物，並不是因為他長年在我國甚至國際攝影界的崇高地位和影響力，而是他一路以來近百年的創作風格和創作理念；相當接近非線攝影藝術所楬櫫的理念和風格。況且他一直以來的攝影創作作品，都隨時代做各種攝影表現手法的實驗，以致長期獨領國內外攝影界的風騷。所以，我將之列為先驅人物，用以作為研究非線攝影藝術者所引昂領首。

　　要研究被列為非線攝影藝術先驅郎靜山，就必須從郎靜山橫跨清朝、民國兩代以及兩岸三個時期；總共一百零四年來的歲月裡尋找相關線索。郎靜山（1892-1995），江蘇淮安人。郎靜山父親郎錦堂曾擔任過清朝兩淮總督等職，喜歡收藏書畫、唱戲和照相，所以郎靜山自幼深受其父影響。清光緒32年（西元1904年）郎靜山入上海南洋中學並向李靖蘭老師學習書畫及攝影，李靖蘭老師意外成為他的書畫和攝影的啟蒙老師。民國元年（西元1911年）郎靜山進入上海著名的畫報《申報》報社從事廣告業務工作，民國7年（西元1918年）上海租界成立上海攝影會（The Shanghai Photograaphic Society），郎靜山在民國9年（西元1920年）即參加該會舉辦的首次攝影展。民國14年（西元1925年）與林澤蒼兄弟等人創辦中國攝影學會，到了民國15年（西元1926年）入上海《時報》擔任攝影記者，成為中國早期專業新聞攝影記者之一。民國17年（西元1928年）郎靜山與胡伯翔、陳萬里、張珍侯等人共同成立華社，同年在時報大廈舉辦該會攝影展，該攝影展邀請北京光社成員和日本光畫研究會成員武田美等人，再經由《良友》與《時代》畫報刊登報導，並有周瘦鵑和錢瘦鐵的評論，使得攝影藝術頓時成為眾所周知的新藝術。此一攝影展也造成各地業餘攝影人士紛紛成立社團，連各大學都成立攝影社，同時導致當時畫刊和雜誌紛

紛開闢攝影專欄。民國18年（西元1929年）我國舉辦第一屆全國美展時就將攝影創作納入，且延請郎靜山擔任評審委員，這是我國史上首次將攝影創作作品列為美術創作之一項中，同年出版《靜山攝影集》。民國19年（西元1930年）郎靜山在上海松江女子中學開設攝影課，首開中國的攝影技術進入學校教育研習的先河。民國20年（西元1931年）在上海開設「靜山攝影室」，從事人像與廣告攝影，在民國初期攝影是新興而時髦的行業。同年郎靜山與黃仲長、徐組蔭成立「三友影會」，展開他在攝影界的聲望，又出版《克立攝影集》及《桂林勝跡》。民國20年（西元1931年）以〈柳絲下的搖船女〉作品入選日本國際攝影沙龍，展開進軍國際沙龍的企圖。民國22年（西元1933年）郎靜山發表《攝影世界一卷》，直到民國23年（西元1934年）第一張集錦攝影作品〈春樹奇峰〉入選英國攝影沙龍後，郎靜山模擬中國國畫風格的集錦攝影，才成為國際攝影沙龍上獨樹一格的攝影風格，且驚豔全球攝影界。民國26年（西元1937年）七七事變爆發舉家遷四川，民國28年（西元1939年）郎靜山在上海震旦大學及大新公司舉辦個展並出版集錦攝影作品《郎靜山攝影專刊》。民國29年（西元1940年）郎靜山籌辦重慶及昆明攝影學會，同年獲英國皇家攝影學會初級會士（ARPS），民國30年（西元1941年）出版《集錦照相概要》，首先將其集錦攝影藝術創作論述撰寫成書，民國31年（西元1942年）榮獲英國皇家攝影學會高級會士（FRPS）及美國攝影學會高級會士（FPSA），同年出版《靜山攝影集》《靜山美術攝影》畫冊。民國32年（西元1943年）郎靜山發表《攝影世界二卷》，民國35年（西元1946年）華社復會。民國36年（西元1947年）郎靜山應邀參加美國舉辦的世界50攝影家聯展，民國37年（西元1948年）出版《郎靜山集錦攝影》，同年中國攝影學會復會。民國38年（西元1949年）郎靜山應美國新聞處邀請到臺灣參加影展後遷居台灣，民國39年（西元1950年）郎靜山與來自上海、南京、廣州、北京等地的攝影同好成立中國文藝協會下設的「攝影學習班」，民國40年（西元1951年）發表以中國黃山、香港搖艇、臺灣蘆葦為集錦素材創作〈煙波搖艇〉，民國42年（西元1953年）宣布中國攝影學會在臺復會，在這期間郎

靜山曾與台灣的攝影家張才、鄧南光、李明雕、黃則修等人成立台北攝影沙龍，致力推廣攝影教育。民國44年（西元1955年）郎靜山擔任教育部中華教育電影製片廠第一屆廠長，民國47年（西元1958年）郎靜山在香港舉辦個展，同時出版以四種文字發行的《靜山集錦作法》。民國51年（西元1962年）郎靜山榮獲教育部文藝獎，民國52年（西元1963年）創辦中華民國國際攝影展，民國55年（西元1966年）出版《中國攝影史》，同年發起成立「亞洲攝影藝術聯合會」（The Federation of Asian Photographic Art），同年舉辦張大千先生影展，以郎靜山與張大千遊歷和在巴西八德園所建拍攝的集錦創作作品為主，並出版《八德園攝影藝術》、《張大千先生影展》。民國57年（西元1968年）郎靜山應聘至中國文化大學任教，教授攝影課程，同年赴美國參觀柯達公司。民國58年（西元1969年）郎靜山被香港世界大學中國學院授予名譽藝術博士學位。民國60年（西元1971年）中華學術院研究所出版郎靜山的《六十年攝影選輯》，民國61年（西元1972年）郎靜山榮獲中山文藝獎，同年臺北文化大學成立靜山攝影圖書館，民國66年（西元1977年）出版《照相的技術與藝術》。民國68年（西元1979年）李松峰出版《實驗攝影學》將郎靜山的集錦攝影納入附錄，並將郎靜山的集錦攝影技術與理念以「靜山集錦」專題刊出。民國69年（西元1980年）郎靜山榮獲紐約攝影協會頒贈「世界十大攝影家」尊稱，民國70年（西元1981年）郎靜山在法國舉辦攝影展，民國72年（西元1983年）在法國吐魯斯舉辦個人回顧展，民國73年（西元1984年）在香港舉辦《湖山攬勝》攝影展，同年再次訪美，榮獲公刊競賽編輯獎第一名，同時授予密蘇里新聞學院教授和艾頓新聞特別攝影獎。民國77年（西元1988年）郎靜山榮獲日本寫真協會頒發「國際獎」，同年獲印度登淡攝影會頒授國際影展K.K.KAR獎章，又獲選為英國皇家攝影學會榮譽博學會士銜，且受聘為澳門攝影藝術俱樂部永遠名譽主席，同年應邀臺北市美術館舉行《郎靜山詩意攝影展》，共展出二百六十多件作品。民國79年（西元1990年）國立歷史博物館舉辦《百齡攝影回顧展》，展品包括郎靜山在近百歲高齡時；遠赴日本北海道拍攝仙鶴照片400餘張，然後以3年時間利用暗房集錦而成的

《百鶴圖》。民國83年（西元1994年）臺北市立美術館舉行《人間傳奇走過一世紀：攝影大師郎靜山》記錄片首映發表會，並以中、英、法、西、德、日、阿、俄八種語言向全球發行。民國80年（西元1991年）郎靜山在大陸的北京故宮博物院舉辦《郎靜山百齡百幅攝影作品展》。民國83年（西元1994年）勤宣文教基金會計畫與中國攝影會為郎靜山一百零五歲壽誕慶賀；策畫邀請兩岸和海外華人攝影名家舉辦《中國攝影百人聯展》，不料預計在民國84年（西元1995年）的展覽前，郎靜山突然因病去世，使得該展改為《紀念攝影大師郎靜山中國攝影百人聯展》，並出版紀念專輯。民國84年（西元1995年）郎靜山還成立中華藝術攝影家學會，屬於入會嚴選的攝影學會，同年與吳印咸、陳復禮等兩岸三地的第一代華人攝影大師，在香港成立「世界華人攝影學會」，郎靜山在去世前仍如此努力推動攝影藝術活動，真可謂竭心盡力。民國85年（西元1996年）中華創價佛學會、勤宣文教基金會、中國攝影學會、中國藝術攝影家學會、亞洲影藝協會聯合舉辦《紀念郎靜山大師攝影聯展》，並出版紀念專輯。民國94年（西元2005年）帝門藝術中心舉辦《海外遺珍郎靜山集錦攝影收藏展》，並出版紀念專輯，內有李中和作詞曲的〈靜山大師讚〉，歌詞中以「移花接木，天衣無縫，偷天換日，鬼斧神工。」盛讚郎靜山的集錦攝影功夫。民國104年（西元2015年）國立歷史博物館與郎靜山藝術文化發展學會共同舉辦《名家、名流、名士—郎靜山逝世廿週紀念展》及學術研討會，同時出版《名家、名流、名士—郎靜山逝世廿週紀念文集》，郎靜山女兒郎毓文女士並將展覽作品移交國家典藏，堪稱攝影界及學術界一大美事。民國106年（西元2017年）香港蘇富比春拍首推中國攝影先驅郎靜山專場「光之繪畫」，網羅郎靜山生前的24件作品，涵蓋紀實、靜物、人物、裸體、集錦、影繪等主題，使中國攝影藝術作品登上蘇富比拍賣市場，又以郎氏親題贈予蔣經國先生的〈東西橫貫路〉集錦創作；以81萬2500港元（約台幣325萬元）拍出，創下攝影作品的最高價格。

從以上整理資料可知，郎靜山一生真是懸命於攝影志業，不少攝影家都深受其栽培與影響，除得獎無數以外也創立不少攝影學會，更著書無

郎靜山相關出版書籍和序。資料來源：李松峯，1979；台灣省攝影學會，1982；林鉥，1996；郎毓文等，2015（蕭仁隆購藏）

數，創舉無數。根據統計郎靜山在全世界50個城市舉辦過100場以上的攝影展，獲得國際性獎項以及榮譽共79項，國際性展覽383次，印刷出版作品達1064件。因此，郎靜山大師被稱為中國攝影藝術的先驅者，和世界公認的16位大師級攝影家之一，也是世界公認的「亞洲攝影藝術協會（FAPA）」之父和兩岸公認「中國攝影學會（CPA）」之父。民國84年（西元1995年）郎靜山辭世時，獲頒總統「褒揚令」並覆蓋國旗、世界華人攝影學會（SWECP）、亞洲影藝聯盟（FAPA）、中國攝影協會（CPA）四面旗子，各界以如此隆重禮儀對待郎老，係對於郎老一生在攝影藝術創作與努力推行攝影活動的貢獻給予最高肯定，更是攝影界空前的榮耀。有現代草聖之稱的于右任（1879-1964）曾贈書法作品給郎老題說：「松柏千年壽，乾坤一鏡收」，可說是一語道盡郎老一生（陳學聖，2015；郎毓文等，2015；https://web.archive.org/2017/03/01；http://www.sothebys.com/2017/03/0l；https://zh.wikipedia.org/2019/07/05；https://www.facebook.com/2019/07/05；http://travel.culture.tw2019/07/05）。

那麼郎靜山的集錦攝影與非線攝影藝術有怎樣的關係呢？自從郎靜山把玩相機又嫻熟暗房沖洗技術以來，可能就開啟集錦攝影的想法。何以如此？這是中國人自引進西方攝影術後即產生不同的發展途徑，其原因是中國傳統的畫風早已影響當時代的文人與畫師，乃將攝影視同畫筆，極力展現中國的繪畫風格。檢視成立最早的攝影團體北京光社和之後的華社成員作品都有如此傾向。郎靜山當時的作品也不意外，如民國8年（西元1919年）的〈富春江春雪〉即呈現相當具有中國畫風格的山水畫，民國16年（西元1927年）的〈試馬〉乍看還以為是一幅中國騎馬的古畫，如此仿畫風格即是西方所謂的畫意派（Pictorrialism）。郎靜山攝影風格的轉變一般認為是在民國23年（西元1934年）第一張集錦攝影作品〈春樹奇峰〉入選英國攝影沙龍後，郎靜山從仿畫攝影轉向仿畫集錦攝影風格。但是郎靜山的仿畫集錦攝影風格又不同於西方的畫意派，也不同於拼貼作品，而是具有中國山水風味的仿畫作品，於是成為國際攝影沙龍上獨樹一格的攝影風格，且驚豔全球攝影界歷數十年而不墜。至於該攝影藝術創作要到民國30年（西元1941年）出版《集錦照相概要》，才讓集錦攝影藝術創作形成專論，也成就從此以後郎靜山所獨步的攝影創作手法。根據郎靜山的說法，集錦之法始見於廣告或照片遊戲的剪貼拼湊，用以引人注意，蔚為奇觀而已。然而此類作品粗造，拼湊痕跡顯見，所以郎靜山嘆「若細玩之，則味同嚼蠟矣！」。又認為照片常因局部景物不合人意而全部丟棄，相當可惜，何不將這些底片中尚有不錯的和適宜的部分集合起來，化廢片景物來成就理想的畫境？郎靜山說，這正是「集錦照相之目的也」。當年照相費用昂貴，郎靜山即有丟棄可惜的觀念，最後終於促成集錦攝影創作的構思。郎靜山說：

照相之稱為集錦者，乃集合多數底片之景物，而放映一張感光紙上也。

又認為集錦照相雖然如同拼合，但經過作者的意匠經營畫面後，作品

已經「恍若出於自然，迥非剪貼拼湊者所可比擬。」所以他說：

此亦即中國繪畫之理法，今日始實施於照相者也。

郎靜山既以「中國繪畫之理法」來處理集錦攝影創作，源自哪個理法？他說：

南齊謝赫繪事六法，對於集錦關係至切，均不可不知也。

所謂南齊謝赫繪事六法就是氣韻生動、骨法用筆、應物象形、隨類傅彩、經營位置和傳模移寫。郎靜山又強調集錦的景物呈現必須自然，合乎人類視覺的角度，不宜產生過於突兀和不符該作品經營視角的照片，才能保持該作品呈現有如一幅畫作般的自然表現，這才是集錦創作最難之處。據說，郎靜山在近百齡之際還去日本拍攝野鶴，共得四百多張照片，然後以三年的時間來經營集錦創作，於民國79年（西元1990年）完成長軸全景集錦攝影作品〈百鶴圖〉，此作品也成為郎靜山集錦攝影的經典作之一。

從以上對於郎靜山的集錦攝影創作手法分析可知，集錦攝影創作屬於攝影後製作的範圍，創作者除要具備暗房技能，尚須具備作畫構思與經營等等的能力，才能成就一張集錦攝影創作，而後製作即是非線攝影藝術探討的範疇之一。從歷來郎靜山的攝影作品分析，發現郎靜山是個具有不斷挑戰自我以求創新精神的攝影家，而不以其獨有的集錦攝影為滿足。如民國49年（西元1960年）的〈寒江獨釣〉係利用正片做成負片再以用棉花沾赤血鹽溶劑塗在負片上曬印而成，民國20年（西元1931年）的〈柳蔭輕舟〉則採用正負片錯位方式曬印成有若雕刻的照片，這都屬暗房技巧實驗的佳作。民國39年（西元1950年）的〈挑婦〉將照片線條化和抽象化，使該婦女的形象有如米羅或是畢卡索畫筆下的女人。民國45年（西元1956年）的〈魚之幻想〉同是以線條呈現魚和一棵樹，民國61年（西元1972年）的〈望春風〉則是以屋內屋外景物與人像疊貼方式呈現超現實的景

物效果。民國59年（西元1970年）的〈瓶中歲月長之三〉和民國59年（西元1970年）的〈美人胡為隔秋水〉則採用當時比較常使用的疊貼手法，使作品中的模特兒形象轉化，達到一種畫意效果。民國59年（西元1970年）的〈鹿〉則是以暗房創作象形文字的攝影作品，相當別出心裁。民國59年（西元1970年）的〈起飛與幻滅〉則採用動態攝影的手法表現鴿子的起飛狀態，照片呈現了三種鴿子起飛連續動作的樣子。民國64年（西元1975年）的〈海市蜃樓〉則以虛無的非象的表現手法創作，有點類似現代主義的風格。民國54年（西元1965年）的〈板橋黃昏〉則以失焦的攝影手法來表現黃昏的美感。民國41年（西元1952年的〈象之觀點〉則不只將象的造型線條化，還將象頭開窗失真，用以表現作品的題名之意，為十分抽象化的攝影作品。（李松峯，1979；陳學聖，2015；郎毓文等，2015；https://web.archive.org/2017/03/01；http://www.sothebys.com/2017/03/0l；https://zh.wikipedia.org/2019/07/05；https://www.facebook.com/2019/07/05；http://travel.culture.tw2019/07/05）

郎靜山在李松風的《實驗攝影學》訪問錄中提到：

藝術是一種花心思的工作，花了心思才算藝術，照相和藝術本是分開的，但若將二者合一，那便是藝術攝影。就專業攝影上來說，廣告攝影及商業、新聞攝影；若是花了心思那也算藝術。（李松峯，1979）

對於繪畫和攝影的區別方面，郎靜山認為「繪畫和攝影同是一種畫」，只是使用的器材不同而已。因為兩者都必須瞭解如何經營畫面，選定畫面的主題，如何組織背景，如何運用光線和整體畫面的構思等等，最後才完成一幅畫或是攝影作品。從這裡可以知道郎靜山早就認為繪畫和攝影是同源的，攝影只是以相機代替畫筆來完成一幅畫，拍照時的構思如此，創作集錦攝影時更是也如此。在此也點明了一個道理，即是要擔當一位好的攝影家就必須具備繪畫藝術的基本概念，才能從畫面中辨別甚麼是

美的，具有主題性的，可以跟人對話的畫面，才能在拍攝的霎那掌握住已被經營完成的畫面，而所有的後製作法都在成就作品的主題表現。關於在底片時期的攝影創作，李松峯在《實驗攝影學》裡已經做了整理，這些技法大多是突破當時攝影創作極限又想別出心裁的創作，卻與非線攝影藝術的研究範疇極為雷同。李松峯羅列出二十種的實驗攝影手法如下：

> 粗粒子效果、波紋效果、景深效果、變形效果、夜間攝影、連續攝影、光影效果、增感顯影、染色效果、旋轉效果、中途曝光效果、高反差效果、浮雕效果、近接攝影、線畫效果、追蹤效果、高低溫顯影、電影攝影、電視攝影、集錦攝影。

從以上二十種的實驗攝影手法裡，可以直接以相機拍攝而完成作品的；只有景深效果、夜間攝影、旋轉效果、近接攝影、電影攝影、電視攝影共六項，其餘都需依賴後製的暗房技巧製作而成（李松峯，1979）。所以早期的攝影家都須懂得暗房技術，因為只有在暗房上下功夫才能創作出與眾不同的特效照片。如今看來，這些特效正是非線攝影藝術的研究範疇，而大多數的特效畫面都已經可以由數位相機的特效功能中取代，但是須視各廠牌所設計的特效功能而定。這種以程式設計完成模擬特效功能，讓數位時代的攝影家不必學習暗房技術；也能拍攝出當年攝影家苦心蹲暗房才能完成的攝影效果。從以上的分析，可以說李松峯係繼郎靜山之後，集攝影特效之大成的攝影家，所以也列為非線攝影藝術先驅之一。當年的底片攝影時代，不少攝影同好或被稱為攝影家的人，或多或少都會創作出這些具有暗房特效等的作品，這是底片攝影時代的熱門趨勢。至於承繼郎靜山中國畫風格攝影的攝影家尚有周志剛及胡崇賢二人，而中國畫風格攝影目前仍繼續存在於兩岸三地等等華人的攝影家創作作品之中。

4.3 非線攝影藝術理論與特性

　　論及非線攝影藝術特性，當先瞭解非線文學理論體系中所採用的三大論述理論即解構理論、後現代主義、杜象現象，這三大論述的理論也可以應用於藝術創作理論。目前在藝術理論裡並無非線性的藝術理論，有鑑於此，蕭仁隆以攝影藝術創作作為實驗標的，並於西元2013年正式命名為「非線性攝影藝術」，簡稱「非線攝影藝術」。非線攝影藝術的表現特性，即是非線文學的十七項特性（蕭仁隆，2014）。從兩者在特性上的一致性，則非線藝術的理論體系與非線文學理論體系相同，而非線文學為非線藝術的一大類別，應置於非線藝術之下，亦置於非線理論之下，於是完成非線理論體系及非線藝術理論體系，其體系與12大類藝術關係如下圖所示：

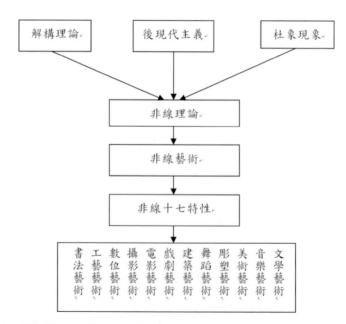

圖4-1　非線藝術理論體系與非線藝術及12大類藝術關係圖（蕭仁隆，2014）

從以上關係圖中可知，非線攝影藝術應置於攝影藝術之下，雖然目前相機已經進入數位時代，但其創作仍以相機操作為基本器具，無法列入數位藝術類別之中。至於非線攝影藝術的特性，考究在非線文學範圍內的創作作品特性，有一項最明顯，也是最主要的特性，就是其文學作品都不具直線序列的寫作與閱讀的特性，這唯一不變的特性就是作品具有非線性的本質。所以，論及非線攝影藝術創作手法的特性，必當以非線性的特性列為首條。現就依據十七項非線文學的特性作為非線攝影藝術表現手法的特性釋義如下：

（1）非線性

非線攝影的表現手法有別於傳統線性之攝影手法，以不具直線序列為拍攝手法和創作思維來呈現創作作品的內涵，此為非線攝影藝術之所以為非線性最主要的特性。從非線性而言，即凡相異於傳統的線性創作手法皆屬之。

（2）遊戲性

非線攝影在拍攝過程中或是後製過程中的創作具有一定程度的遊戲性質，攝影作品不再只是一張作品，而是可以採用各種方式遊戲其間，尋求作品創作所欲顯現的樂趣。所以，非線攝影的作品不論是紙面的或是數位的，在創作初起已經加入了遊戲性。

（3）批評性

這對於文本而言，批評性單指閱讀時對於該文本的批評文章之書寫而言。但在攝影創作表現時，攝影主題不再是以唯美為主要訴求，可以將批評或批判的表現納入創作題材，甚至以重複曝光或拼貼方式進行超現實主義的創作，或是以文字或圖像語言為攝影主題來表現一種批評或批判的內容，使觀賞者可以在創作的照片中獲得一種省思，進而達到文在圖中，圖在意中的創作表現。

（4）互文性

原先互文性係指在同一文本上以不同文本寫作相互交織，使各文本間不再只是線性序列的關係，而是形成相互牽連的關係與影響。攝影創作除了原始作品外，拼貼與後製，甚至展場的重新布置，意圖使許多不同或相同的攝影作品達到意象之間的互為彰顯或暗示的表現。所以，攝影作品的互文性質將使作品不再僅僅是一禎照片的主題表現，亦可以連作或是再製作方式，達到攝影創作更豐富的意涵表現。所以，攝影作品的互文性可在網路上設定開放允許進行圖片或文字互文，此一圖片互文行為本身即是一個具連續性的創作作品。

（5）可重寫性

在傳統文學中，當作品完成之後，是不容許有重寫的行為，而在非線文學中，作者完成的作品只被視為所有文本中的原始文本，其後所衍生的作品都具有被允許重寫的行為。亦即可重寫性就是對於所閱讀文本的重新改寫，產生新的文本。也就是說，非線文學必須允許原始文本可以重寫，新的文本才能不斷地衍生，不斷增殖，最後構成一個文本的網。這是非線文學很重要的特性。在非線攝影的作品中的可重寫性係指對於作品的切割，圖片的分離揀選與拼貼，早年係都由暗房或重複曝光完成，數位化後的攝影則可由後製作完成。但是必須一提的，是攝影作品具有一定的著作權限制，非經作者同意或允許複製改寫，切勿任意為之，以免觸犯著作權法。所以，攝影作品的可重寫性盡可能在自己的作品內完成，或由自己作品在網路上設定開放允許進行圖片重寫，此一重寫行為本身即是一個具連續性的創作作品。

（6）讀寫合一性

即是所謂的雙重閱讀，亦即讀者對於所創作的文本，除了可以閱讀外，也能對該文本重新書寫。因為，在德希達的解構理論中，認為閱讀者與作者都具讀寫雙重身分，所以在進行雙重閱讀的人又稱為讀寫人。讀寫

人在文本上所進行的閱讀就稱為讀寫雙重閱讀，這種讀寫雙重進行的閱讀行為就是讀寫合一的閱讀行為。以此種特性為創作的文本，即是讀寫合一的文本。在非線攝影的作品中的讀寫合一性則是在作品上開放賞覽後的心得書寫留言，可以使用紙本留言或是數位化留言板方式留言，使作品不再是一個默默的作品供人觀賞，而是具有互動遊戲的內容。

（7）去中心共有性

去中心共有性即是要打破傳統作者的權威性觀念，讓文本成為讀者所共有，這是德希達解構理論對於文本解建的基本要義。在非線文學的文本中，當作者完成文本後，原作者不再擁有該文本，文本屬於所有讀寫人所共有。因為，凡是參與閱讀的讀寫人都可以在原始文本中進行各類創作，於是形成對於該文本的共有者。在非線攝影的作品創作原則有開放性的作品與不開放性的作品兩類，只要是具有開放性的創作作品本身已經去中心化而成為具有共有性的作品，否則無法開放作品供他人進行再創作。

（8）隨意與自由性

參與讀寫文本的讀寫人，在原始文本中容許隨意增刪重寫，所以德希達解構理論認為讀寫人對於文本解建不該有生硬的教條限制，大家才可以在彼此尊重的自由意志下共同挖掘文本的樂趣。文本具有隨意與自由增刪重寫的特性，新的文本才能不斷地被滋生出來。德希達解構理論認為文本就是一個可以無限滋繁的作品，因此，必須具有隨意與自由增刪重寫的特性。在非線攝影的作品創作原則既然可以開放，對於創作的主題內容和展演的空間框架也就不再多做限制，此即是作品的隨意與自由性。因為作品具有隨意與自由性，所以才能將作品開放，使作品具有非線攝影的特性。

（9）無固定性

非線文學的作者為創造文本的遊戲性與隨意性，其文本創作沒有一定的界線與邊際，更無固定的模式。所以，自由與隨意的創作方式成為非線

文學的樣態。非線文學的文本沒有一定的型式與內容，如此才能造成文本的漂浮與游離感，使文本更為活躍，無拘無束。德希達認為自己所創立的解構理論並不是一種理論，所以，德希達最終仍未將解構理論建立有形的架構，用以表示解構是沒有固定型式的，只是一種概念的延伸。非線攝影的作品必須從解構的概念著手，當傳統的攝影概念被解構後，攝影作品被視為一個創作和再創作的媒材，也就是說，非線攝影作品可以是一禎攝影作品，也可以是一個持續創作的作品，一個具有遊戲性的作品。作品的內容不再以具象為呈現的標準，非具象的及介於具象和非具象的內容亦是創作追求的目標。簡言之，抽象畫或是圖案化亦是作品的呈現內容，不再有作品的疆界限制。

（10）無終始性

　　非線文學的文本可以有主題，有起點，也可以無主題，無起點。在非線文學創作的過程中，不論有主題，有起點，或無主題，無起點，最後都將沒有終點，於是形成一個無始無終的文本。因為原創作結束後，該作品便如種子進入土壤中，開始進行其生命的成長，很難看到終點。只有當供給的養分停止供給時，該生命才進入死亡。非線文本無始終性的觀念正是羅蘭‧巴特（Roland Barthes）所謂「作者已死」的概念，這也是區別文本與作品最重要的意義。如果非線攝影作品要進入遊戲性的作品創作時，作品可以以一禎攝影作品為起始點，也可以只是一個文字或一個概念為起始點，由眾人來進行集體創作。因此，以此為創作目的的作品即具有無終始性。

（11）無自足性

　　非線文學的原始作者如何著墨其作品，並不重要！如何讓作品進行其遊戲，使讀寫人能夠感受作者所預設的情境才是關鍵。所以，非線文學的文本就如一個空殼，當器物形狀塑造完成後，使用這器物者就具有相當的自主性來利用這器物。所以原始文本被創作後，接下來的文本進化情況，

無人能預知，只能隨眾多讀寫人的隨意與自由性參與文本的衍生行為。因此，非線文學的文本，必須無自足性才能被讀寫人共有。當非線攝影作品要進入遊戲性的作品創作時，作品可以以一禎攝影作品為起始點，也可以只是一個文字或一個概念為起始點，由眾人來進行集體創作。因此，以此為創作目的的作品即具有無終始性亦具有無自足性。

（12）無限開放性

非線文學屬於眾人所有，當原始文本完成後，就是一個無限開放的平台。只要大家認同這個平台，認同這個空間，就能進入該文本之中，進行隨意的自由自在的創作。但有一個重要的限制，就是不能恣意破壞這屬於大家的平台，大家的空間。非線文本必須具有無限開放性，才能使文本的創意無限延伸，以及產生文文相連的現象。當非線攝影作品要進入遊戲性的作品創作時，作品可以以一禎攝影作品為起始點，也可以只是一個文字或一個概念為起始點，由眾人來進行集體創作。因此，以此為創作目的的作品即具有無終始性亦具有無自足性，亦是一個具有無限開放性的創作。簡言之，當非線攝影作品要進行遊戲性創作時，必須具備無終始性，無自足性和無限開放性，否則無法開啟此類的創作。

（13）交錯重疊性

因為非線文學具有讀寫人共有重寫的特性，於是共同讀寫人所撰寫的文本之間就會產生相互交叉與重疊的現象。更因其具有允許重寫的特性，文本最終可能形成嚴重交錯與重疊現象的文網。所以，非線文本相互交錯重疊的最後結果，就會如星海一樣呈現難以計算的數量與連結路徑。非線攝影作品的拼貼創作，拼貼創作即是一種交錯重疊的創作。單就一禎作品而言，其創作所呈現的作品不再是從拍攝定影的瞬間決定，亦可以經由重複曝光，暗房技巧，後製作方式等等進行再創作，即是作品的交錯重疊性。此外，連續性攝影作品，或是利用數張作品來呈現一個攝影主題的內容，亦是非線攝影所容許的展演創作，即是另一種的交錯重疊創作，此亦

即是作品的交錯重疊性。

（14）多視線性

這與多向性幾近同義，但是多向性偏重於線性的方向性，具有多角發展的意味。多視線性則在方向的多角發展外，增添了可跳接性，及同一文本多面呈現所產生的視線多元現象。因此，其文本連結的表現不再只是樹狀或軸狀的發展，而是呈現立體的，多面向的，複合性的發展。非線攝影除了只是一禎照片為作品以外，也可以將照片視為一個媒材，那麼，攝影作品不再是懸掛著的展覽作品，也可以是動態性的展演，立體式的展演和複合媒材式的展演，讓攝影作品的展覽以演出的方式進行展演，於是形成攝影作品展演的多視線性。

（15）多媒體性

在Web 2.0之後，電腦科技可謂一日千里。尤其數位科技的發達，已經取代了傳統相機的地位。現在不只是數位相機普及化，手機相機也普及化，智慧型手機和平板電腦成為最熱門的數位產品，多媒體的功能亦普及運用於各業界的器材中。在非線文學進入Web 2.0世代的創作上，多媒體性更是不可或缺的特性。運用多媒體的特性可以更多元的表現在文學創作所要表達的概念，使情境塑造上變得更虛擬實境，讓閱讀文學作品不再只是文字的吸收與會意和共鳴，更能藉由多媒體的影、音、動、靜等的設計，傳達傳統文本所難以表現的情境與感受。非線攝影進入數位化後，利用各式的聲、光、影來呈現攝影作品已經是必然的趨勢，網路的動靜態展演和美術館動靜展演都是可以思考的方式。此外，攝影創作作品亦可以多媒體的方式呈現，而不再只是冷冰冰的一禎作品。

（16）延異與嫁接性

這是非線文學很重要的特徵，如果非線文本無法延異，無法嫁接，則非線文學創作無法全面產生。這也是德希達解構理論足以鬆動傳統哲學理

論最重要的手法。當文本允許延異與嫁接後，文學創作的世界就會變得多元，變得無法想像，變得多采多姿。就如目前的基因改造，或是植物的異種嫁接一般，將原有的面貌改觀。至於改觀後的文本情境，無人能預知，這是一種文本的冒險，也是一種文本的期待！非線攝影不堅持一張固定不動的照片為作品，也不堅持精準的對焦才是最佳的攝影作品。進入數位化後的非線攝影更具有延異與嫁接性，才能使後製化作品成為可能，因此使得作品開始趨向遊戲性的創作與展演。此外，非線攝影亦可與其他藝術作品進行嫁接，即是將攝影作品成為複合性的創作作品之媒材，然後進行創作，例如與油畫、水彩畫、版畫、雕塑、泥塑、木雕等等藝術作品進行複合性延異與嫁接的創作，此類攝影創作作品就具有延異與嫁接性。

（17）時空分離與延擱性

當文本讀寫的時空軸線不再以直線進行時，讀寫時空的進行便會被延擱下來。在進行中的讀寫時空被延擱下來之後，讀寫當下所屬的時空自然停滯，轉入被作者安排設計的另一個時空進行讀寫，直到這個讀寫時空被再度設計轉換為止。這樣的讀寫時空變化促使讀寫人有很深的時空錯置感，進而達到讀寫的奇妙樂趣。此種時空分離與延擱的讀寫處理手法，正是非線文學的文本令人興奮之處！猶如電影的蒙太奇手法，將劇情時空的錯置一一浮現在觀眾的眼前，而觀眾自身亦深陷其中，直到從另一時空中返回原點才繼續另一個場景。非線攝影既可以後製拼貼，那麼讓不同時空的攝影作品在同一個時空出現已經不是問題，其目的在於要呈現怎樣的主題內容。所以，讓作品呈現時空分離與延擱性，則會使攝影作品輕易創作出超現實的作品。若從連續性創作或具有敘事性的攝影作品，更容易引發時空分離與延擱的感覺，這些都是創作者可以思考的創作方向（蕭仁隆、鄭月秀，2009；2010；2011；2012；蕭仁隆，2014）。

上述非線攝影的十七項攝影特性若依其相近性質歸類，則可以分為攝影特性、攝影主張、攝影層次及攝影延異四類特性，其各類特性歸納後如下：

一、攝影特性方面

（1）非線性攝影

（2）遊戲性攝影

（3）批評性攝影

（4）互文性攝影

（5）可重寫性攝影

（6）讀寫合一性攝影

二、攝影主張方面

（1）去中心性攝影

（2）隨意與自由性攝影

（3）無固定性攝影

（4）無終始性攝影

（5）無自足性攝影

（6）無限開放性攝影

三、攝影層次方面

（1）交錯重疊性攝影

（2）多視線性攝影

（3）多媒體性攝影

四、攝影延異方面

（1）延異與嫁接性攝影

（2）時空分離與延擱性攝影

由上述說明可知非線文學理論可以推演成非線攝影藝術，進而確立了非線藝術與非線文學乃至非線理論的關係，使自從上世紀以來一直難以定論的非線性藝術表現手法得到統合性的理論基礎。大凡論及非線性的藝術

表現都離不開當年德希達從反思行為中推演而出的非線藝術十七項特性，企盼如此前所未有的突破性發現，可以幫助所有從事攝影藝術創作者的另類省思，從而開啟攝影藝術創作的另一扇光明窗戶。

4.4 非線攝影藝術拍攝手法與創作

　　非線攝影創作藝術必須區分為攝影時的拍攝手法和攝影後的後製剪輯拼貼創作；以及展演場的創作三類，因為非線攝影藝術不只是以拍攝為作品創作的工具，還可以在拍攝後進行後製作創作作品，更可以在作品展演時創作作品，以致拍攝的作品可以是一禎作品，也可以視為媒材的一部分。所以非線攝影藝術的創作依以下三類進行探究：

一、攝影時的拍攝手法

（1）攝影者靜態與被攝影者動態拍攝手法

（2）攝影者動態與被攝影者靜態拍攝手法

（3）攝影者與被攝影者皆動態拍攝手法

（4）攝影者與被攝影者皆靜態拍攝手法

（5）全景攝影的拍攝手法

二、攝影後的後製剪輯拼貼創作

三、沙龍展演的創作設計

　　至於所謂靜態與動態係指操作手法而言，靜態為靜止不動之意，即攝影者與被攝者都靜止不動後進行拍攝之意，為一般的傳統攝影手法。所謂動態則有攝影者形體之動，相機操作之動和被攝影者之動的不同，不同的動態攝影會產生不同的成像效果。茲將拍攝時的五種拍攝手法搭配作者攝影作品探究如下：

一、攝影時的拍攝手法

（1）攝影者靜態與被攝影者動態拍攝手法

　　這類拍攝手法與傳統的動態拍攝類似，其中以煙火攝影最為常見，其次是雲霧、瀑布、交通、運動、生態和星軌攝影等的作品。攝影者的拍攝

技巧即是攝影者採取靜態拍攝，針對被拍攝者的可能動態活動調整光圈與快門速度，務使被拍攝者的可能動態活動速度大於快門速度，於是在照片產生流動的軌跡，引發視覺的動感。例如〈莫內映像〉係以景物倒影作為被拍攝物體，藉由水流的波動擾亂原有色彩瑰麗的倒影，竟形成一幅可以媲美莫內的油畫手法。〈相對無語〉則藉由緩慢的水波作為映襯，讓孤岩上的夜鷺與烏龜形成強烈的對比。〈中壢雲南火把節〉則是將黑壓壓的觀眾作為前景，讓台上的舞者以華麗的舞衣緩緩進場，舞者不以高速定影的拍攝手法，而是採用略為慢速的手法，使舞者呈現一種舞蹈的動感。以上三禎作品都是採取攝影者靜態與被攝影者動態拍攝技巧，手法相同，場景不同，色彩不同，所設定的被攝者動態不同，都會呈現不同的作品表現。

左：〈莫內映像〉
右上：〈相對無語〉
右下：〈中壢雲南火把節〉

（2）攝影者動態與被攝影者靜態拍攝手法

這類拍攝手法係攝影者面對靜態的被攝影者採用動態的拍攝手法，傳統攝影中有所謂以變焦鏡頭的抽動來達到動態聚焦的效果，如〈義大映像〉即是以此手法造成旅客直奔的感覺。此類攝影手法只要運用得當，常有不錯的效果。再如〈光之耀〉雖同樣採用拍攝者動態手法，但不是以變焦鏡頭抽動的方式進行拍攝，而是將相機進行圖案式的晃動，使被拍攝者的光點產生奇妙的變化，至於會如何變化，只有定影後才能知曉。另外如〈藍色鳶尾花之夢〉則採用上下震動的方式進行拍攝，於是造成如夢似幻的感覺。凡此一類的拍攝手法，大都必須將光圈放大快門放慢進行，在日間進行須注意過度曝光問題，此時則需縮小光圈。至於該如何讓相機產生動態變化，首要將相機拿穩，調好光圈和速度後；再多次進行拍攝才能從中找到合適的作品。

〈義大映像〉

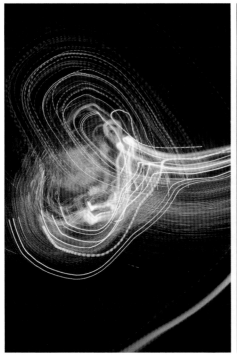 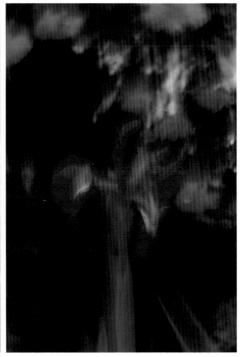

左：〈光之耀〉
右：〈藍色鳶尾花之夢〉

（3）攝影者與被攝影者皆動態拍攝手法

　　這是一個比較困難的拍攝手法，成像的控制完全隨機而定。當要進行這類的拍攝手法時，需先判斷被拍攝者的動態範圍，再確認以哪種光圈和速度及相機的運動方向；最後才能進行拍攝。為求成像成功起見，事前都會先設想幾種相機的運動方向，且採用長距景深的方式進行。例如下圖的〈少女時光〉係在隧道內拍攝，以騎單車的少女為主體，在幽暗的隧道中開大光圈慢速的方式拍攝，相機則採取變焦往前抽動方式拍攝，於是產生一種騎單車的速度感。〈騷動〉則是一群民眾在夜間攀爬教育部的白衫軍陳抗事件，利用微晃加上民眾自主的行動，產生一種群眾波濤洶湧的感覺。〈廟會〉則是利用觀眾為前景，相機以變焦鏡頭往前抽動進行拍攝，

前方的舞者屬於自主性的運動，燈光因為抽動產生變化，營造出廟會熱鬧的感覺。

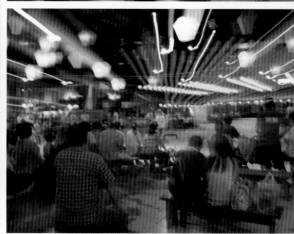

左：〈少女時光〉
右上：〈騷動〉
右下：〈廟會〉

（4）攝影者與被攝影者皆靜態拍攝手法

　　這個手法就是傳統的拍攝手法，兩者皆靜，運用拍攝的技巧和光影的配合及構圖取景來創造作品。在非線攝影藝術裡，則取其自然拼貼與重複曝光的創意。自然拼貼係運用光影的投射造成多重影像的重疊以致成像，重複曝光則以具有重複曝光的按鈕讓景物多重曝光來建構圖像，兩者

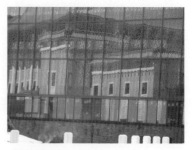

〈故宮印象〉

都具有多重影像的特質。此處所談的是利用現有光影或是重複曝光等直接產生拼貼效果的拍攝手法，只要場合適當，觀察細膩，不難發現可以取景的場景就在身邊。例如〈午夜特快車〉即是隨手拍攝的即景照片，將車上的影像與窗外的淡水河夜景疊合，於是形成一幅有趣的照片。〈故宮印象〉則是藉由玻璃帷幕的反射將附近故宮的建築投影其上，於是將故宮建築變成中世紀的玻璃拼貼圖案，也是隨手看到而拍攝的作品。〈異次元空間〉其實是展覽在228紀念公園邊的騰雲號火車頭展覽館，全部都由玻璃圍住，已經不再任由旅客親近接觸，只要在適當的光影和角度下，異次元空間的現象就會出現，火車疊合旁邊的公園形成有趣的畫面。作為一個攝影家就必須培養敏銳的觀察力，隨時注意可以拍攝的場景，然後趕緊按下快門，否則稍縱即逝。這都是利用周邊投影產生特殊的拼貼成圖的效果，與利用多重曝光造景技巧相同，卻可一次拍攝成像不用剪輯拼貼創作。

左：〈異次元空間〉
右：〈午夜特快車〉

（5）全景攝影的拍攝手法

　　在研究攝影科技的表現技術中，全景攝影是第一個突破傳統攝影框架的表現手法，相當難得。在各個攝影相機廠商研發這個技術領域時，亦非一次到位，而是從突破原有攝影畫面框架的4比6比例規格後，發展出16比9的長幅表現手法。但在視窗限制及沖洗技術限制下，相機的畫面展現一直以傳統的4比6等比例規格為主流。因為技術上的限制，不少攝影家早已採用暗房技術，或是分割技術，把攝取的畫面以長幅的方式表現，使攝影的表現手法配合主題突破傳統限制。運用暗房技巧做了無數實驗性攝影創作的郎靜山，其中創作一幅〈百鶴圖〉就是可以媲美現在全景攝影的創作作品。如今拜數位技術的日新月異，全景攝影也由小幅度的全景攝影開始，因應各廠商所研發的不同技術，有不同的全景展景表現，目前已臻至環景攝影的階段，且可隨拍隨停。各種的全景攝影表現都會在不同的場合得到

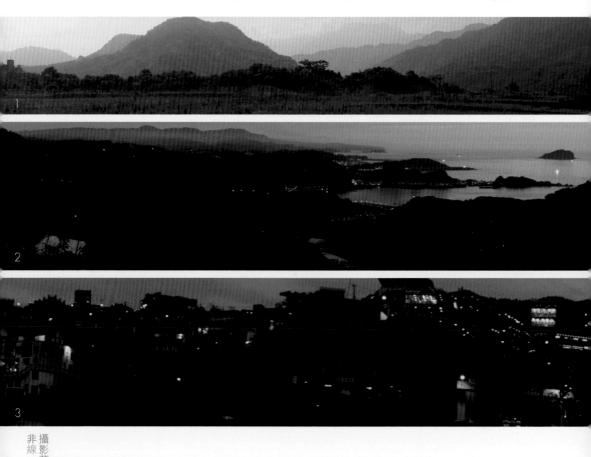

1

2

3

運用，環景攝影常用於場地和環境的介紹，多屬於商業用途。其他全景攝影則用在一般攝影技巧上，大都以風景攝影為主。目前不論是手機所附的攝影或是數位相機的攝影都具備此一攝影功能，但是此一攝影手法無法參加目前的各類攝影比賽，以致這類的攝影手法不為一般攝影家所看重及研究。我在研究非線攝影藝術時，發現這是突破傳統攝影畫面概念的表現手法，因此，列入非線攝影藝術表現手法之一。究其當初研發概念應該與中國繪畫的長幅山水畫面有關，這是在西方繪畫上比較沒有的繪畫表現手法，卻也是一種相當獨特的繪畫表現技巧。因為跟中國繪畫的長幅山水畫有關，攝影的表現手法也就應該以長幅山水畫的概念為師。經過我多年的實地研究，拍攝不少全景攝影作品，也都以此一畫境為主要的表現手法，這是作為突破傳統攝影視窗框架的第一個表現手法。

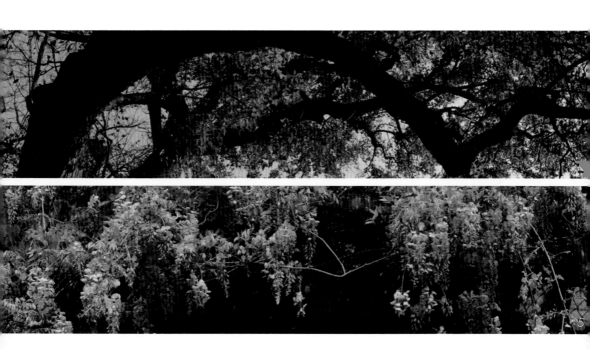

1：〈遠望群山圖〉 4：〈秋楓圖〉
2：〈基隆港夜景圖〉 5：〈紫藤花開圖〉
3：〈九份夜色圖〉

全景攝影的技術係運用數位剪輯快速拼貼的方式，將所攝入的圖像分析後自動剪輯拼貼，直到所規劃的軸線長度用盡為止即可成像，也有設計為隨拍隨停。全景攝影最重要的成像法則就是必須在相機規範的軸心水平附近掃攝，掃攝速度不可過快，也不可上下前後震動過大，否則都會失敗。除了速度和軸心水平線外，尚須注意轉動的圓心，很多人都使用固定腳架掃攝。若不使用腳架，我都是貼在臉上用視窗觀看轉動身體來掃攝。一般在做全景攝影時，最好開啟防手動裝置。有些相機廠商會設計在掃攝超過若干軸線長度後就可以成像，也有設計成可以隨時中斷行程的全景攝影。因此，運用這功能時必須瞭解所使用的相機在全景攝影的各項規範，才能從容以全景攝影拍攝照片。

　　關於全景攝影的成像方面，因為大都是把焦距開到無限遠攝取遠景風景，避免失真。但若景色過近則會產生中間近而大兩側遠而小的透視構圖場景，所以能避免最好避免拍攝這種場景。若是相機屬於變焦鏡頭或可以做望遠的鏡頭，就可以將景深拉近，會產生許多意想不到的作品表現。只是要從事這方面的拍攝時，盡量運用腳架以免晃動厲害無法成功成像。我是很少使用腳架拍攝全景攝影，因為有許多攝影角度問題，腳架很難克服而無法拍到漂亮的，如畫一般的作品。所以，還是要多多練習拍攝時的定力，把相機與身體結合一體，才能如魚得水。茲舉下列全景圖說明如下：

　　〈遠望群山圖〉屬於平遠拍攝手法，跟一般中國山水畫的畫風一樣，但為了讓畫面景深縮小，採取長鏡頭望遠拍攝手法。〈基隆港夜景圖〉則是俯瞰的拍攝手法，為了讓夜景加深夜色，所以要縮小光圈，並採用中景深拍攝即可。〈九份夜色圖〉則是採用仰觀的拍攝手法，為了讓夜景加深夜色，所以要縮小光圈，並採用中景深拍攝，去掉周邊雜物，讓畫面形成一幅平面的畫布感覺。〈秋楓圖〉一樣採用仰觀的拍攝手法，因為採背光攝影手法讓楓葉呈現透明感，但如果只是拍楓葉的透明感很平常，利用剪影式的老樹幹做前景，就襯托出秋天楓紅的感覺。〈紫藤花開圖〉採用平視的攝影手法，一樣用望遠鏡頭壓縮景深，以便看起來像是一幅國畫般的花卉。從以上五禎作品可以看得出來，全景攝影拍攝手法的第一要務就是

在經營構圖時，腦子裡就要有長卷中國畫的概念，在現場多做視窗掃描後，再決定要採取哪一種的攝影鏡頭來取景，而出外拍攝以變焦鏡頭最為方便實在。

以上五種攝影時的拍攝手法，僅就目前研究實驗後歸納所得。攝影之法千變萬化，在進入非線攝影藝術之後，各類的攝影手法將不再固守傳統的攝影藝術框架，只要能創造攝影藝術的美即是好的作品。現今將自己的發現發表出來，與同好們共享創新的攝影技法，或可增進同好更為多元的攝影觀念和創作手法，為攝影藝術邁開一大步。

二、攝影後的剪輯拼貼創作

自從蓋達相機發明以後，人們對於這個可以將影像再現的機器充滿好奇，也不斷地在鏡頭、光影攝取變化和顯影成像上思索改進，企圖讓攝影不只是取代繪畫，還能創造出繪畫所不能做到的藝術創作。早期攝影家都從暗房技術著手，如直接以物體感應在顯影紙上，或是在顯影期間中斷顯影，以及局部照片組合拼貼成圖等等。其目的就是要讓照片更具藝術感，於是熱感應成像的照片，中斷顯影的半具象美感照片，底片式或蝕刻式照片，拼貼創意照片紛紛被創作出來。在我國以具有中國畫風的集錦拼貼創作聞名海內外的攝影家郎靜山即是佼佼者。

我的攝影啟蒙老師林章波先生精於攝影，

林章波老師暗房蝕刻作品〈校園一角〉取自《花工畢業紀念冊》

得獎無數，並在花蓮高工首開攝影社團教授攝影。林章波老師善於暗房攝影創作，可惜英年早逝，沒出版攝影集，僅留下在花工畢業紀念冊的蝕刻攝影創作作品兩幅，其作品之一為〈校園一角〉。

當年的蝕刻攝影作品需依賴暗房操作，具有相當的不確定性，常以失敗收場。目前數位相機已具備此一功能，隨拍即得，如下：

左：底片式蝕刻作品〈鬱鬱〉
右：蝕刻作品〈武陵高中〉

目前數位相機發達，仿畫式後製作情境設計紛紛出籠，各家相機公司都加入其中，用以拍出不同於傳統拍攝的照片。關於數位相機內的照片情境設計隨相機廠商不同而有所不同，大都以模仿繪畫手法來設計照片情境風格或稱為濾鏡效果。例如SONY相機製造公司則設計有：Top玩具風格、Pop普普風格、Pos色調分離風格、Rtro懷舊風格、Sfth Key柔和過曝風格、Part部分色彩風格、HCBW單色高對比風格、Soft mid中間柔和對焦風格、Pntg Lo HDR繪畫風格、Rich BW單色色調豐富風格、Mini水平縮樣等。有些則是將這些照片情境風格設計在拍攝照片後的編輯器中使用，屬於後製效果，如三星手機的照相即是，例如比較特殊的效果有謎樣、暈影、動

畫、灰階等情境效果，尚可貼圖和輸入文字編輯等。如華碩手機則有底片式效果蝕刻效果、素描效果油畫效果、馬賽克情境效果等等，都是不錯的照片後製設計，這些後製作攝影設計亦成為非線攝影創作借用的工具。自古而來美術繪畫的畫家即與技術製造者有著不離不棄的關係，有時畫家也兼工具製造或發明者，但大多數僅是各類研發工具的使用者。研發工具者也會依據畫家需求研發製造供給，畫家依據研發工具者的工具創作畫技和畫風，達到相輔相成的成果。攝影技術發明後，兩者之間的關係依然持續進行，且有發揚光大的趨勢。茲介紹運用相機所擁有的後製作攝影設計功能；所拍攝出來的作品於後。若前人仍在，都將大嘆當年苦心研發的攝影後製技巧，現在竟然可以在拍下的瞬間成真！至於後製作的拼貼，可用p.p.t程式或小畫家製作，豪華一點可用繪圖板製作，這些都是不錯的照片後製設計運用的選項。再者，從平面出發延伸到異材質及立體畫的創作，都是未來不錯的創作方向。

左：黑白蝕刻效果創作〈蝕〉
右：Part部分色彩綠色風格〈一支荷花〉

1：彩色蝕刻效果創作〈校園〉
2：油畫效果創作〈鳶尾花〉
3：素描效果創作〈都市街景〉
4：Pos色調分離黑色風格〈墨荷〉
5：Part部分色彩藍色風格〈雛菊〉
6：Part部分色彩紅色風格〈白玉苦瓜〉

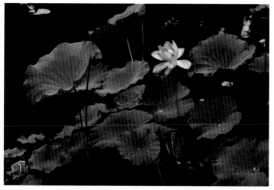

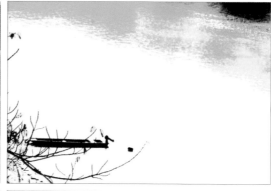

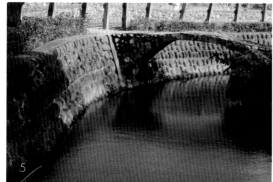

1：Rich BW單色色調豐富風格〈賞荷〉
2：Pos色調分離彩色風格〈秋晚歸舟〉
3：Part部分色彩黃色風格〈星點花〉
4：拼貼創作〈壁虎〉
5：Rtro懷舊風格〈溝西百年古橋〉
6：馬賽克效果〈風景〉
7：攝影作品與詩句的拼貼〈楓紅〉

三、沙龍展演的創作設計

　　攝影創作的最後目的不是輯集出版為專輯，就是參加攝影比賽，或是參加攝影沙龍影展及舉辦個人攝影展，或是投攝影碩學會士及博學會士等等，其中沙龍影展是攝影作品可以眾樂樂和自我成就肯定的場所。在非線攝影藝術的研究方面，沙龍展演卻是攝影創作的持續延伸，也是攝影作品的綜合集體創作表現場所，且要視為攝影作品的再創作場所。因此，在這階段必須把攝影作品視為創作媒材的一部分，搭配各種可能的媒材，或是依據原有主題創作展演，或是進行再創作的展演，使攝影作品再次賦予靈動的生命力。一般攝影沙龍影展或是個人攝影展都是靜態的展示，最後有招待和簽名，作品就是找裱裝商製作後掛在牆上，展場就完成了。非線攝影藝術的研究必須在這裡尋求突破，將攝影作品再設計後展演。展演首要之務就是突破平面的展演，將展場趨向立體化，異質再創作化。目前是數位時代，也是網路時代，規劃沙龍展演可以是平面的，可以是具有光影效果的，可以是互動藝術方式呈現的，也可以是具有遊戲性的展演。如此，展演的場所就可以活化，甚至營造展演場所的氛圍效果，展現非線攝影藝術的十七種特性。作者曾參觀民國105年（西元2016年）的台北國際攝影展，策展人為蕭國坤，展場所呈現的氛圍，正是非線攝影藝術可以學習研究的榜樣。這一年的主題為《痕跡×書寫》，剛好是德希達（Jacques Derrida，1930-2004）解構理論的原義，何以攝影會扯上解構理論，若以非線理論來觀察攝影藝術的突破時，恰恰需要使用解構理論。策展單位在主題說明中對於「痕跡」解釋說：

　　「痕跡」代表著台灣攝影個世代的軌跡，展現著有形如個世代攝影風格與厚度，無形如老中青攝影家們的想法與創意，藉由影像展出，傳達台灣當代攝影文化除統與創新的影像美學。

對於「書寫」解釋說：

「書寫」則是作為影與攝之解構，以無形之相取一視野建構觀點，以無形之相隱涉真實，寫實、寫情、寫境、寫意，建構出當代攝影風貌。

其中所謂「寫實、寫情、寫境、寫意，建構出當代攝影風貌」，歷來攝影家所追求的創作作品何曾脫離過這幾個字的涵義？以下即針對該展覽具特色的展演作品和設計舉例說明如下，會讓我們恍然大悟，原來攝影展場也可以這樣演出！

西元2016年台北國際攝影節會場

左：台北國際攝影節開幕儀式
右：參觀奧莉維・貝侯光畫創作作品留影

首先觀察法國TK-21當代影像團體的七位攝影家作品，其藝術活動可以橫跨多元媒體，並對於既往藝術形式的批判和反思，力求創新和革命，企圖對於攝影本質重新思考，結合其他藝術與數位科技的實驗，用以豐富人性的感受。當作者欣賞完他們的作品之後，竟發現有被對撞的感覺，想不到隔著地球的另一端也發現非線攝影藝術未來的可能發展！奧莉維‧貝侯（Olivier Perrot）採用光畫創作手法，運用身邊的物體與暗房技巧，創作出有如素描般的抽象攝影作品。根據資料說明，奧莉維‧貝侯的作品還跨界到錄像和裝置藝術及表演，原來他已經往攝影以外的藝術跨界探索了。

　　尚‧吉‧拉奇理那（Jean Guy Lathuiliere）以近距離街拍，使被攝影者因為閃過而產生晃動效果，其實，這不就是非線攝影藝術的手法之一？

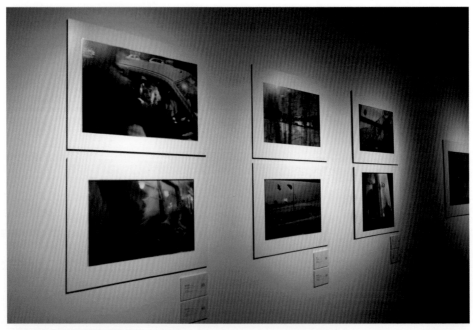

尚‧吉‧拉奇理那近距離街拍作品

　　澤維爾‧皮儂（Xavier Pinon）的攝影作品幾乎是非線攝影藝術手法的翻版，影像都以如詩如畫的晃動攝影來表現，真是天涯也有同路人！

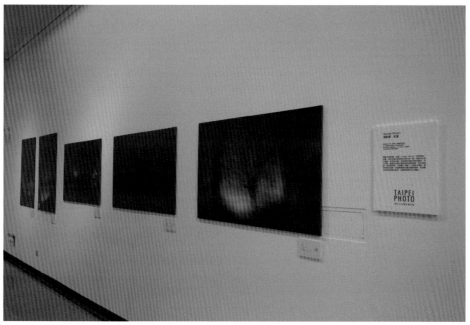

澤維爾‧皮儂攝影作品

　　澤維爾‧陸傑西（Xavier Lucchesi）的攝影作品採用不同於一般攝影家的攝影器材，係以醫學核磁共振掃描顯影方式作為其創作工具，完成一系列的《內在風景》攝影作品，非線攝影藝術也強調攝影器材的多元攝影創作，除醫學核磁共振掃描顯影外，一般的掃描顯影或X光、雷射光都可以是攝影創作的工具，只是須具備醫學能力或資格，以及要注意是涉及醫學倫理與法律問題。澤維爾‧陸傑西的創新作品正是一種跨界的攝影創作。

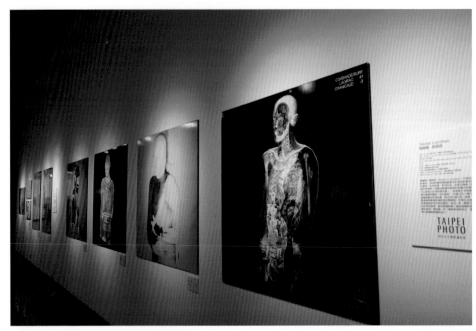

澤維爾‧陸傑西《內在風景》系列

此次展覽尚有《企業家照相本》的展出如下：

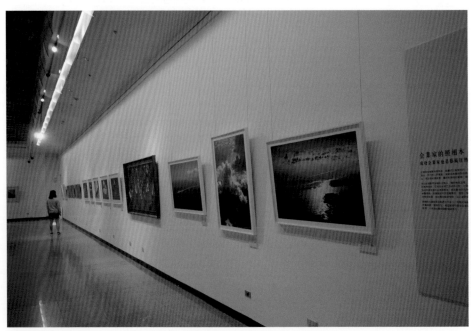

《企業家照相本》

　　以上的展演場所都是將作品以裱框或是平板裱裝作品方式，以釘牆或掛牆方式作為展影的牆面，也是最普通的展演方式。在單幅作品展出的同時；也有以三連作為一幅作品的方式展出，端視作品內容是否需要連作而定。此次展覽比較特別的是高媛的《Woman with book》系列作品，大膽地以兩位裸體少女和兩位不同時代的母親抱著嬰兒的照片合併展出，用以象徵女性的一生傳承。照片利用藝術微噴方式處理，讓照片更為逼真，這是以多禎作品並作異質處理的展演設計。

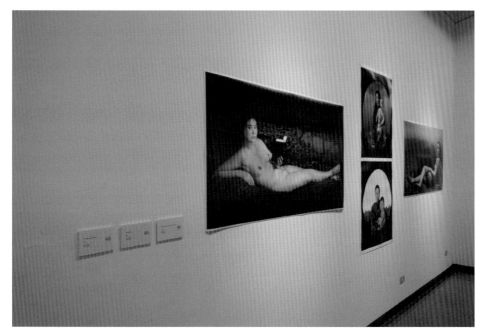

高媛的《Woman with book》系列作品

　　呂良遠的〈遠見、觀思、盤古系列〉作品以沿岸單色微光和紋路為主要題材，經由拼接形成各式的系列作品，是一種多幅照片表達同一主題的展出設計。這類的設計在拍攝時就必須有一連串的構思計畫，才能在展演時展示出來。

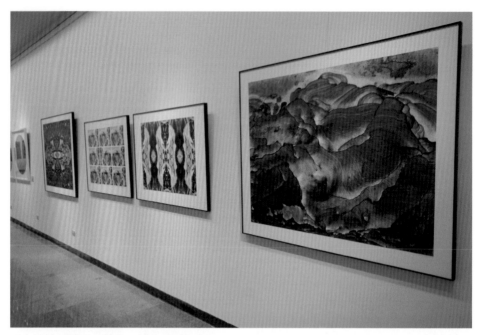

呂良遠的〈遠見、觀思、盤古系列〉作品

另外，台灣水「沒」系列則不再以傳統方型裱框作品的方式展出，而是以大大小小圓形和橢圓形的方式裱裝作品，並且留下相當的空白空間，讓觀賞者產生眼睛一亮後的沉思。這是搭配作品主題而設計的展演牆，讓作品的展現不再呈現一字排開的展演方式，值得研究非線攝影藝術展演模式者學習。

台灣水「沒」系列

洪世聰的〈魂廓、物像回視─崎頂〉作品以灰色的模糊的影像創作，正好符合非線攝影的具象與非具象間的創作思維。該作品屬於一系列不同影像創作來表達同一主題的概念。

洪世聰的〈魂廓、物像回視-崎頂〉作品

邱國峻的〈仕女自梳〉作品以攝影、絹布和刺繡結合展出，畫面仿照刺繡的圓形布盤，在展場上成為一個亮點！〈仕女自梳〉更是異質結合創作的好樣，值得想要跳脫傳統展演的攝影家學習。

邱國峻的〈仕女自梳〉作品

鍾永和的〈時空相遇〉利用全景攝影手法，在不同的場景拍攝類似的主體，然後以一超大裱框的方式，裱入一幅幅細長的全景照片，以超大的留白給予觀賞者細思的想像空間，是值得效法的展場設計。

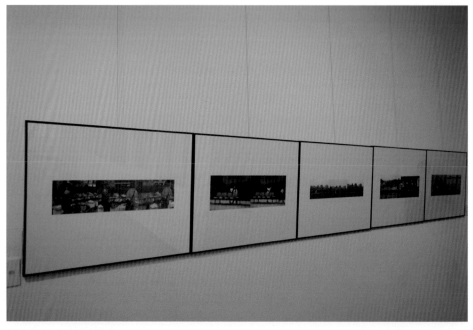

鍾永和的〈時空相遇〉

　　大凡沙龍展演的創作設計必須考慮租用的展場限制，所以要在有限的空間裡規劃展場。當確認場地大小後，就是模擬可能的參觀動線和人數。接著是參觀者的流動視線和高低限度，展覽物品過高和過低都不是十分適合的規劃，除非另有不同的設計安排之外，儘可能不要這樣設計。接下來是作品大小與燈光和安排位置的規劃，這涉及作者和作品是否為展覽的重點或是引導性與說明性作品而有所區別，還是要對於作品作歸類安排等等。如果有動態作品或聲光影音作品展出，整個規劃就更需注意協調性，一般以不影響其他觀賞人為主要考量，語音導覽器的租用是不錯的選項。為營造展場氣氛的音樂播放，也應以柔和低音量為主軸。至於個人作品如何裱裝和呈現則屬於作者個人的創作問題，一般應給參展者有所提醒。

若屬於展場主辦單位統籌辦理，則比較不會有太多爭議，但需要對於參展者作事前說明。最後是否有規劃販售影集或餽贈物品或是演講致詞及引導人員等等，亦都是展演規劃設計所應注意的事項。還有，目前手機打卡流行，手機網站設計等等，都是值得想要展覽的攝影家或單位參酌考慮，而這又與展場經費和是否值得為實際的考量。

除了硬體的展場外，以網站作為攝影作品的展場也是值得考慮的方向，最便宜的是部落格式的沙龍展演規劃，或是YOUTUBE上傳的沙龍展演規畫，以及開設網站的方式經營網路沙龍展，都是可以考慮的展演方向。以下即是個人試辦的網路與YOUTUBE上傳的沙龍展演，只要有個人部落格或是個人YOUTUBE都可試著做，先決條件必須會電腦，再是懂得影片剪輯軟體，否則就要請他人製作才能開辦這種可以永久展演而不必關場的沙龍展演模式。

《網路攝影藝廊》UDN蕭雲部落格刊頭

（http://blog.udn.com/cloud4622/2019/02/11）

《網路攝影藝廊》YOUTUBE片頭

（https://www.youtube.com/watch/2019/02/11）

第五章

非線攝影藝術
作品賞析

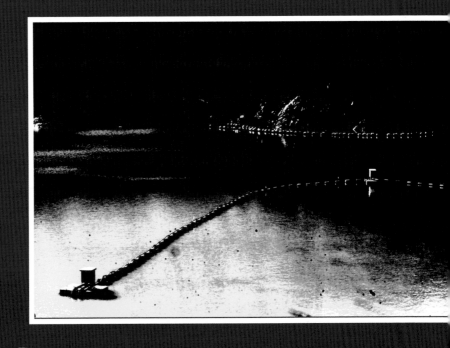

5.1 培養攝影藝術創作與鑑賞力

當明白「非線攝影藝術」創作的概念與技法後，即可拋開傳統攝影的概念，運用非線攝影的拍攝技巧來呈現莫內和梵谷以及歷來抽象派畫家、現代派畫家、超現實主義者心中所追求的美感。狄德羅（Denis Diderot，1713-1784）是第一部法國《百科全書》的主編，曾提出「美在關係」說，狄德羅認為美存在一種共有的關係，而審美鑑賞不單是審美的感受力，也具有審美的創造力，美感則與一個人的想象、敏感和知識的增長成正比（http://www.twword.com/wiki/2019-02-08）。從這話可知，審美鑑賞是需要培養的，美感也是需要培養的，如果沒有經過美感的各種訓練，不容易產生對於美的想像與敏感度，那麼就更難培養出審美觀和鑑賞力。秦大唐與秦鵬在《攝影美學》中提出六點如何建構攝影美的要素，即是關係美、間隔美、陰陽美、光影美、構圖美和變化美（秦大唐；秦鵬，2017）。當然一張攝影作品未必一定六要素皆備，但只要具備這些要素都會接近美感，拍攝者在拍攝瞬間如果先思索這六要素後按下快門，大都可以得到不錯的作品。布魯斯・巴恩博（Bruce Barnbaum）在《攝影的本質—深入觀看與創意思考的關鍵法則》一書中認為攝影師要在任何場景中尋找元素之間的相互關係，在場景中找出形式、線條、氛圍及顏色之間的關聯，分辨前景、中景和背景間的協調性，如此才可以找到自己的拍攝節奏，也就是攝影的好眼力。布魯斯・巴恩博又認為攝影家必須學會透過影像來跟人溝通，這是攝影作品的本質，所以要懂得將情緒轉化為視覺語言，運用光和構圖來傳遞影像的概念（布魯斯・巴恩博，2017）。麥可・弗里曼（Michael Freeman）在《讓光線主導一切》一書中認為光線是唯一能夠徹底改變攝影作品給人的感覺，所以攝影家要學會如何分辨隱藏在光線背後的非凡特質（麥可・弗里曼，2014）。麥可・弗里曼在《攝影師之眼》一書中認為攝影師在按下快門的當下是依據當時的意圖、心境和能力來建

構影像，所以一張作品是攝影師其想法與觀點的呈現（麥可‧弗里曼，2017）。李少白在《解構主義—讓攝影釋放想像力》一書中認為作為一個攝影家要勇於發現，更要具備預見的能力，留意打動我們視野的第一印象（李少白，2011）。神龍攝影在《達人之道—攝影用光必學技巧140招》一書中強調光是攝影的靈魂，即是用光來作畫，因此，攝影被稱為「光的繪畫」。光線在攝影作品上會產生時間與空間感，並給予視覺上的韻律和節奏感（神龍攝影，2013）。從以上這些作者的體認中或可對於攝影有更深刻的認知，以及對於攝影美學與欣賞有較為完整的認識。綜而言之，要創作具有美感或是感動人心產生共鳴的作品；首要明確體認攝影就是光的繪畫，如何讓光依據創作的需要來作畫即是攝影家們努力追求的目標。記住！是光的作用產生美感，光可以投射於具象事物，也可以幻化為非具象的影像，應用定焦攝影產生具象，也可以用失焦產生非具象，而光在定焦與失焦中間竟然都可以產生美感的顯影，而這正是非線攝影所追求的攝影表現手法。因為定焦和失焦都擁有相當豐富的影像世界，都是藝術美學所追求的創作目標。非線攝影藝術為攝影藝術突破了傳統認知的框架，邁向無限可能的攝影藝術創作空間探索。

　　以下即是以非線攝影的概念與技法所拍攝的攝影作品，我們可以從這些作品的欣賞中，體認非線攝影藝術的美感。

5.2 全景攝影作品賞析

　　全景攝影是屬於數位相機開發後，突破片幅限制的產品，另稱為環景攝影。這個全景攝影剛好符合中國長軸畫風，但不易產生中國畫的平行視窗的畫法，是具有掃描角度產生的透視畫面，且容易造成場景的失真及畫面切割現象。若要防止這類現象的發生，可以仿效電影拍攝手法；鋪設平行軌道解決問題，這當然不是一般攝影家所能負擔的。所以，要拍攝這

上：士林官邸賞春圖
中：山櫻花開圖
下：居不易全景圖

種風格的創作盡可能以遠方的景物為被拍攝對象來操作，或是以長鏡頭壓縮景深來達到景物平行視窗的效果。將全景攝影納入非線攝影的範疇，正因為此一攝影手法突破傳統的方型視窗限制，為攝影帶來全新的視野。早期要製作全景攝影必須應用剪接技巧，或是暗房的裁切技術來達到全景效果。目前數位相機的全景技術已經成熟，隨拍隨停的全景攝影技術也已經被開發出來，成為攝影家的福音。以下即為作者攝影作品。

台北故宮博物院全景圖 2012-12-10

吉貝石滬全景圖 2015-05-01

白荷圖 2014-06-22

上：台北故宮博物院全景圖
中：澎湖吉貝石滬全景圖
下：白荷圖

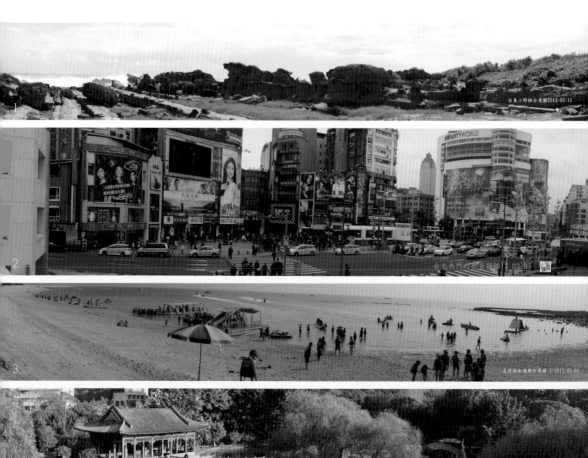

1 台東小野柳全景圖 2013-02-11

2 台北西門町全景圖 2013-03-07

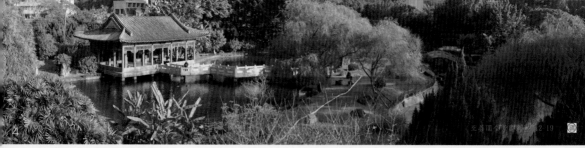

3 員貝海水遊樂全景圖-1 2015-05-01

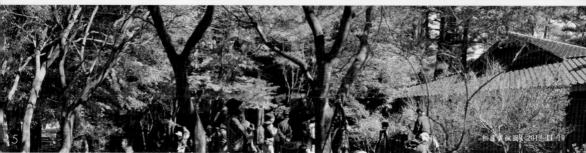

4 至善園全景圖 2012-12-19

5 松蘿義楓團隊 2012-11-19

松廬賞楓圖1-2012-11-19

6

武陵秋色圖2012-11-18

7

花蓮中央山脈飛雲圖2013-02-11

8

花蓮花田圖2013-02-11

9

1：台東小野柳全景圖　　　　6：松廬賞楓圖之二
2：台北西門町全景圖　　　　7：武陵秋色圖
3：澎湖吉貝海水遊樂全景圖　8：花蓮中央山脈飛雲圖
4：至善園全景圖　　　　　　9：花蓮花田圖
5：松廬賞楓圖之一

雨中荷塘圖4-2012-12-19

南園踏春圖1-2013-02-14

南園踏春圖6-2013-02-14

南園踏春圖4-2013-02-14

1：雨中荷塘圖 5：紅霞滿天圖

2：南園踏春圖之一 6：雪山夕照全景圖

3：南園踏春圖之二 7：雪山雲海圖

4：南園踏春圖之三 8：梨山賓館起霧圖

非線攝影藝術

天-2-2016-12-20 　　　5

夕照全景圖2012-12-26 　　11　　6

雪山雲海圖2012-11-19 　　7

梨山賓館起霧圖2012-11-19

桃竹苗聯合高中職舞展全景圖2012-12-24

雲想睡蓮圖2012-12-26

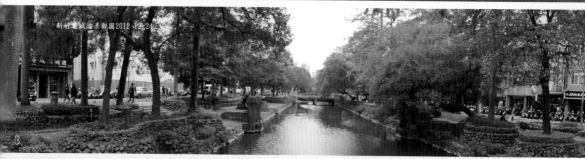

新竹護城河景觀圖2012-12-24

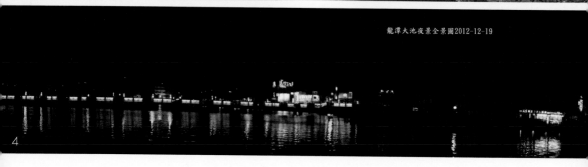

龍潭大池夜景全景圖2012-12-19

士林官邸老蔣寓所前草坪全景圖2012-12-19 5

山農場圖1-2012-12-19 6

墨韻圖2012-12-26

7

澎湖大菓葉柱狀玄武岩全景圖-2-2015-05-02 8

1：桃竹苗聯合高中職舞展全景圖　　　　　5：士林官邸老蔣寓所前草坪圖
2：雲想睡蓮圖　　　　　　　　　　　　　6：福壽山農場圖
3：新竹護城河景觀圖　　　　　　　　　　7：墨韻圖
4：龍潭大池夜景全景圖　　　　　　　　　8：澎湖大菓葉柱狀玄武岩全景圖

上：澎湖山水的海灘全景圖
下：鯉魚潭湖畔全景圖

　　以上全景攝影作品係採取各種視角拍攝而成，但不論哪種視角拍攝，拍攝全景圖的要件不外景色，再來是構圖，然後是色彩。因為全景圖的設計是仿造中國畫長軸風格，所以整個景色在觀察時要預想是否構成一幅長軸的風景畫。當完成預想的構圖後，就是考慮採用標準鏡頭場景深構圖，或是運用望遠鏡頭拉近距離做淺景深掃描。但這種拍攝手法容易因為晃動超過而中止拍攝，最好架起腳架或是有足夠的支撐物來撐住鏡頭。一般而言，壓縮景深是建構全景圖最完美的拍攝手法，堪可比擬長軸的中國畫風格構圖。

186

非線 攝影藝術

5.3 非線攝影藝術作品賞析

　　全景圖賞析後，進入其他非線攝影藝術作品的賞析，先從以下四禎作品開始。〈游逸〉原本只是一隻綠頭鴨在水上游，以一般的攝影手法則求其真實，將這隻鴛鴦以高速拍攝凍結。但非線攝影則尋求水流動的波紋來襯托綠頭鴨的游逸，是以靜制動的拍攝手法。〈風景〉乍看之下彷如莫內或梵谷的繪畫手法，實係花蓮鯉魚潭某處的岸邊倒影，藉由水的波紋產生動感，是虛中見實的拍攝手法。〈泊〉則是運用〈風景〉的倒影在加入水面上停泊的竹筏，構成實中有虛景；虛景之中又見實物的錯亂感。〈交融〉則是利用咖啡與奶精顏色交流產生動感，在顏色與水的交融之時拍攝所需的影像。也可以說是利用水與顏色來作景，然後將交融變化瞬間的圖像拍下，即成為一幅深具抽象畫的作品。這種以攝影者靜態與被攝影者動態的攝影手法，只要獵影得當，都可以拍到不錯的作品。然而，這類的作品常可遇不可求，何況水的流動亦非人能掌控，其難可知。這類攝影手法與傳統的動態攝影類似，其中以煙火攝影最為常見，其次是雲霧、交通和星軌攝影等都是常見的作品。想要進入非線攝影的攝影者，若從這裡著手應該比較順利，只要找到適合的景點，大都可以獲得不錯的攝影作品。以作者攝影作品為例如下：

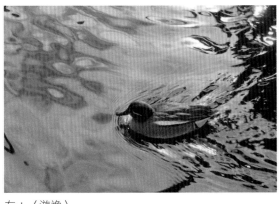 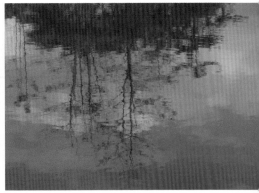

左：〈游逸〉
右：〈風景〉

左：〈交融〉
右：〈泊〉

　　以下的六禎作品是以攝影者靜態與被攝影者動態的攝影手法攝得的作品，但有時加入以相機前後快拉或快速轉換變焦鏡頭等方式獵影，產生了比前面四禎作品更為抽象的作品。作品賞析說明如下：

　　〈台北101大樓變形系列〉是以台北101大樓做為場景所拍攝的非線攝影作品，係在相機的動態變化攝影下，使得台北101大樓已經不再是一棟高聳的大樓，而是讓人驚豔的抽象作品，這幅作品以大樓的腰部為取景，一片一片的窗戶化成彩色的稿紙在天空飛揚，彩帶亦隨之而飛升，如此幻化變形是非線攝影所希望的一種成像方式。〈獵影〉則是運用相機變焦鏡頭快拉造成的結果，也是傳統攝影常用的手法，失敗率甚高。〈玫瑰之夢系列〉則以捧花為攝影主體，運用不同角度的拍攝及取景，配合光圈與速度的變化，建構心中的圖本。本作品在光影與搖晃間產生似花非花的夢幻感，有的玫瑰幻化為飛奔的精靈，有的成為如雲霧般的紫色，於是醞造成為一種夢幻感。〈流動的文本〉同屬〈台北101大樓變形系列〉之一，但卻幻化為一層層飛奔的文本，而非線文本豈不是一個多層次的不斷變化的可以流動的文本？這禎作品正好可以如此正確的詮釋文本的流動性。〈蘭嶼獨木舟變形系列〉蘭嶼獨木舟本身就相當豔麗，經過非線攝影手法後，

非
線
攝
影
藝
術

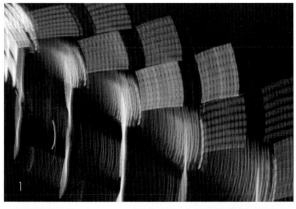
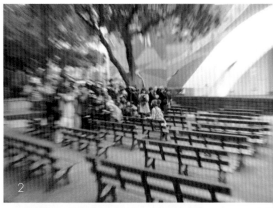
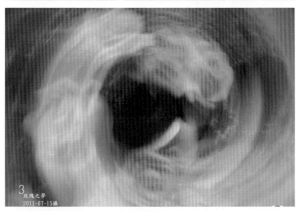
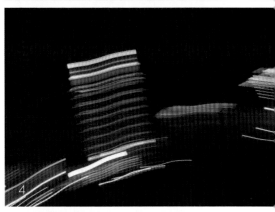
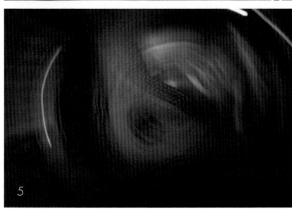
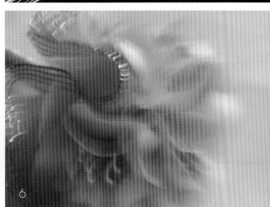

1：〈台北101大樓變形系列〉　　4：〈流動的文本〉

2：〈獵影〉　　　　　　　　　5：〈蘭嶼獨木舟變形系列〉

3：〈玫瑰之夢系列〉　　　　　6：〈粉紅之夢〉

猶如從夢幻的幽洞中竄出的幽靈船，扭曲的船身凸顯出正在變化之中的樣貌。〈粉紅之夢〉人們心中都有一個粉紅的夢想，這禎作品以逐漸晃動的粉紅花朵來彰顯心中粉紅夢想的悸動，在左上角的黃金絲帶象徵這個夢想可能的結局。

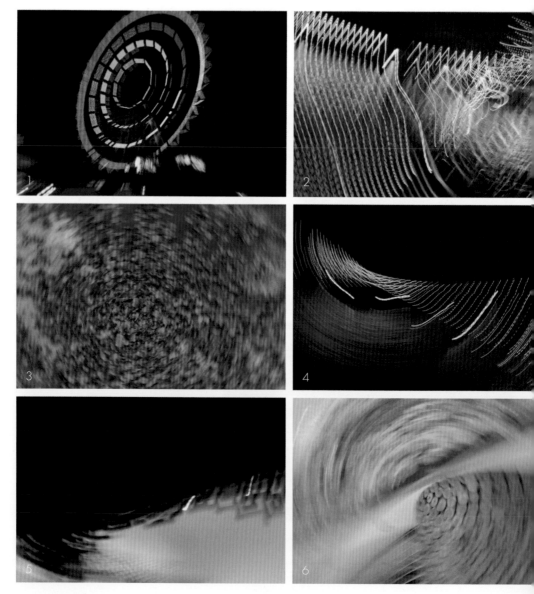

1：〈義大摩天輪〉　　　　4：〈資訊世界之二〉

2：〈資訊世界之一〉　　　　5：〈黑白之旅〉

3：〈落櫻〉　　　　　　　　6：〈變形〉

非線 攝影藝術

〈義大摩天輪〉〈資訊世界之一〉〈資訊世界之二〉〈黑白之旅〉〈落櫻〉〈變形〉與前面的作品表現又不盡相同。〈義大摩天輪〉以手動定焦配合相機前後快速變焦手法，於是形成一幅摩天輪奇特的景象，如此的成像絕非一般傳統攝影技法所能拍攝的。〈資訊世界之一〉〈資訊世界之二〉則僅作相機的擺動讓龍潭七彩橋閃亮的七彩光點和倒影隨意的閃爍創造效果，於是形成一幅相當抽象及亮麗的作品。命名為資訊世界係片段的光點猶如數位的0與1的數碼，在依序傳遞訊息的過程中，仍會出現莫名的干擾現象，波長的大小也因調節而變化，這兩禎作品恰好可以表現資訊中的各種現象，作品就在色彩與光影中向觀賞者說話。在攝影者與被攝影者都是動態的狀態下，是一個比較困難的攝影手法，且成像的控制完全隨機而定。〈黑白之旅〉則是有趣的街頭商品廣告，一經非線攝影技法拍攝後形成仿如一幅平面設計的封面，原有的商品已經不存在了。〈落櫻〉則是拍攝一堆掉落的台灣山櫻花，但寫實的拍攝只能是一堆落花，經由旋轉拍攝後，落櫻就停留在旋轉飄落的霎那，觀賞時仍看到還在飄落的櫻花。〈變形〉則是一堆木飾品與花草的結合，經過非線攝影的技法拍攝後，形成這幅非具象的正在變形中的圖像，這在傳統攝影中是無法拍攝的（蕭仁隆，2014）。

5.4 書上非線攝影作品沙龍展

　　經過上面的賞析後，對於非線攝影作品的創作和拍攝手法有了更深刻的認知。接下來的作品就是作者的《書上非線攝影沙龍展》，這些作品都是利用數位攝影相機以非線攝影的概念和手法所完成的。觀賞這些作品時，可以再想想與傳統攝影拍攝後的作品有哪些不同的呈現方式，即知非線攝影和傳統攝影的不同之處。

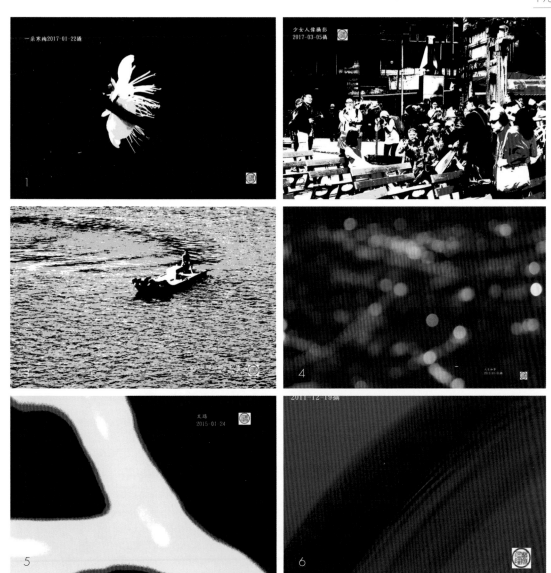

1：〈一朵寒梅〉　　　　4：〈人生如夢〉

2：〈少女人像攝影〉　　5：〈叉路〉

3：〈一葉竹筏〉　　　　6：〈土星環〉

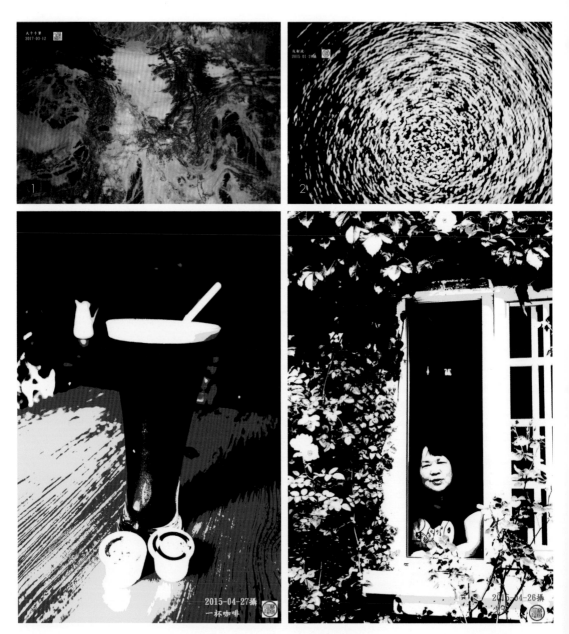

1：〈大千手筆〉　　　3：〈一杯咖啡〉
2：〈反射波〉　　　　4：〈倚窗女孩〉

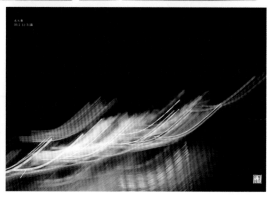

1：〈水上鴛鴦〉　　　5：〈打電話〉
2：〈火車快飛〉　　　6：〈交錯〉
3：〈以馬內利〉　　　7：〈光之舞〉
4：〈台北101大樓〉

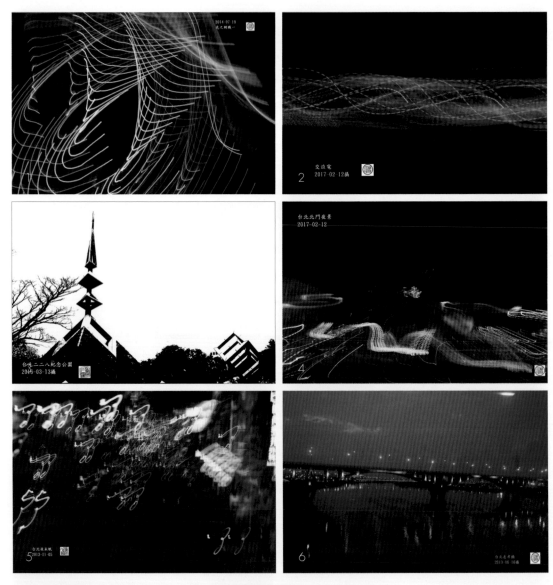

1：〈光之網織〉　　　　4：〈台北北門夜景〉

2：〈交流電〉　　　　　5：〈台北夜未眠〉

3：〈台北二二八紀念公園〉　6：〈台北忠孝橋〉

攝影藝術
非線

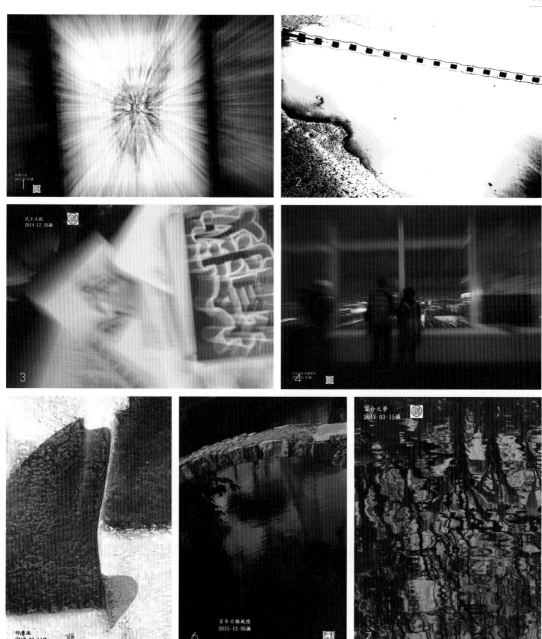

1：〈台灣之光〉

2：〈底片人生〉

3：〈民主大戲〉

4：〈台北101大樓跨年〉

5：〈印象派〉

6：〈百年古橋風情〉

7：〈百合之夢〉

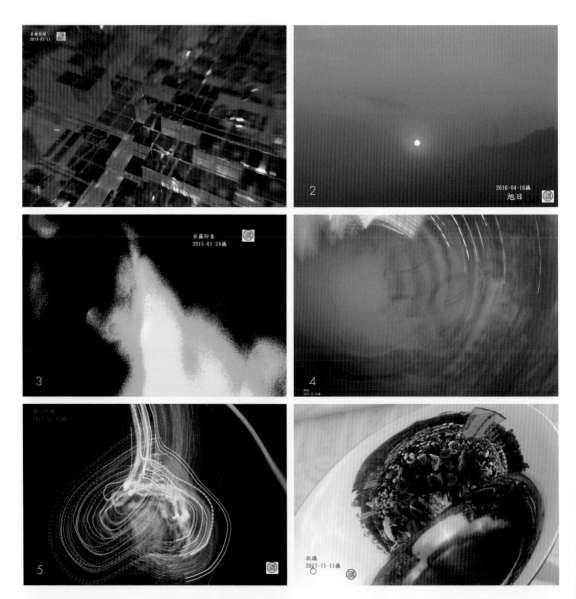

1：〈多維空間〉　　　　4：〈佛想〉

2：〈旭日〉　　　　　　5：〈我心深處〉

3：〈米羅印象〉　　　　6：〈抗議〉

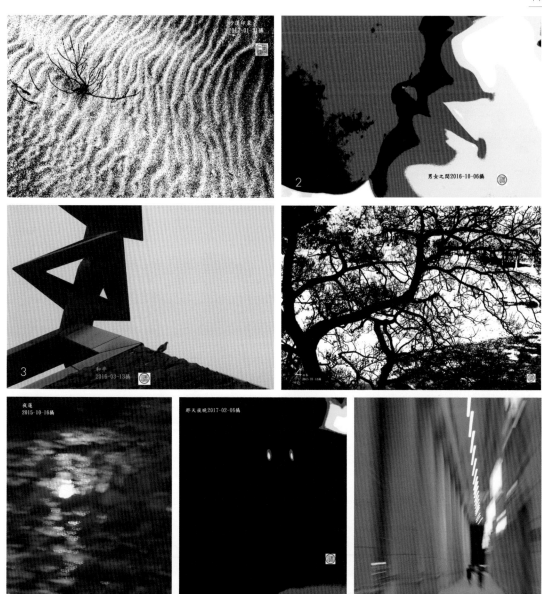

1：〈沙漠印象〉

2：〈男女之間〉

3：〈和平〉

4：〈初春〉

5：〈夜蓮〉

6：〈那天夜晚〉

7：〈長廊將盡〉

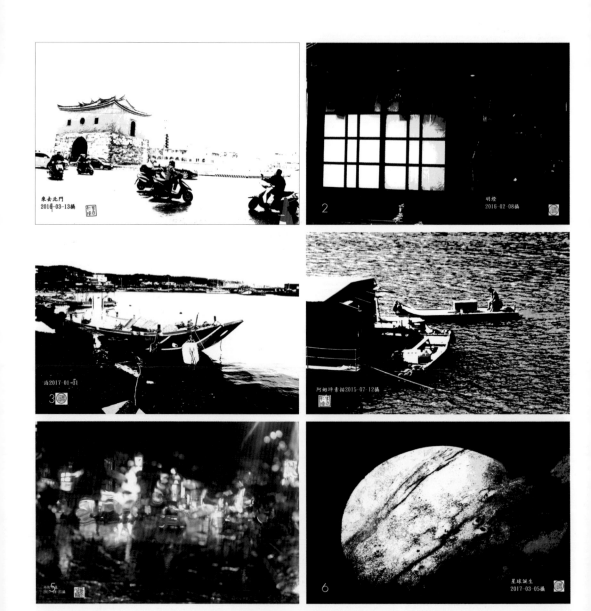

1：〈來去北門〉 4：〈阿姆坪素描〉

2：〈明燈〉 5：〈雨街印象〉

3：〈泊〉 6：〈星球誕生〉

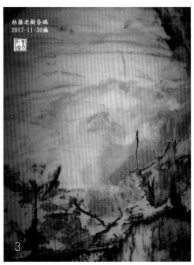

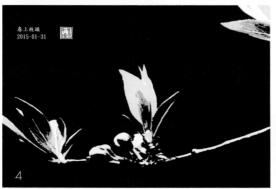

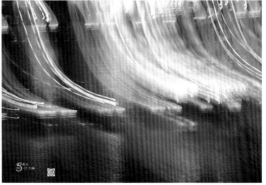

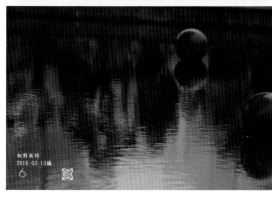

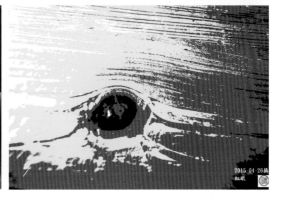

1：〈信仰〉　　　　　5：〈流金歲月〉

2：〈楔形文字〉　　　6：〈相對無語〉

3：〈枯藤老樹昏鴉〉　7：〈紅眼〉

4：〈春上枝頭〉

攝影藝術
非線

1：〈美目盼兮〉　　　　　5：〈夏天來台中看音樂劇〉
2：〈時光飛逝〉　　　　　6：〈原住民記憶〉
3：〈音樂廳〉　　　　　　7：〈書寫〉
4：〈香爐傳奇〉

1：〈桃園燈會〉 　　 4：〈特調咖啡〉
2：〈浮水印〉 　　　 5：〈租車廣告〉
3：〈浮游〉 　　　　 6：〈浮萍人生〉

1：〈一葉竹筏〉 4：〈邏輯位址〉

2：〈牆的記憶〉 5：〈迷宮〉

3：〈傳承〉 6：〈創作〉

1：〈梵谷寫意〉　　　　4：〈剪影〉

2：〈野獸派印象〉　　　5：〈崇恩門〉

3：〈深情〉　　　　　　6：〈欲語還休〉

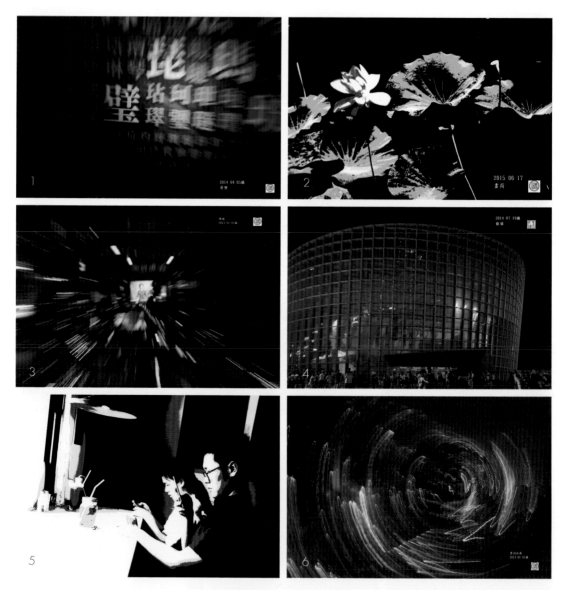

1：〈尋壁〉　　　　4：〈散場〉
2：〈畫荷〉　　　　5：〈智慧手機世代〉
3：〈傳播〉　　　　6：〈黑洞效應〉

非線攝影藝術

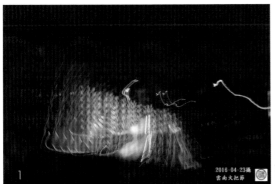

2016-04-23攝
雲南火把節

黑色記憶
2017-06-10攝

無題
2015-01-28攝

窗外2016-11-13攝

集會遊行
2017-11-11攝

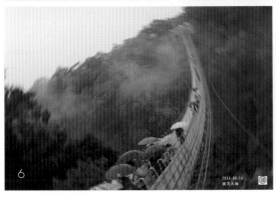

2014-06-14
微笑天梯

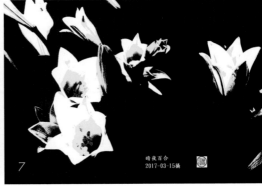

暗夜百合
2017-03-15攝

1：〈雲南火把節〉　　5：〈窗外〉
2：〈黑色記憶〉　　　6：〈微笑天梯〉
3：〈無題〉　　　　　7：〈暗夜百合〉
4：〈集會遊行〉

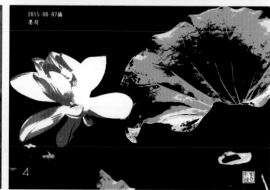

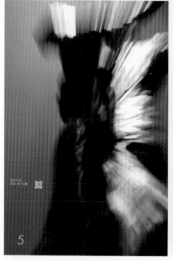

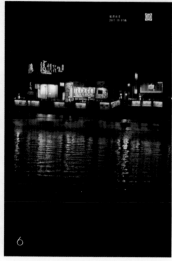

非線　攝影藝術

1：〈慧眼〉

2：〈群眾運動〉

3：〈聞香〉

4：〈墨荷〉

5：〈愛的火光〉

6：〈龍潭夜景〉

7：〈皺褶〉

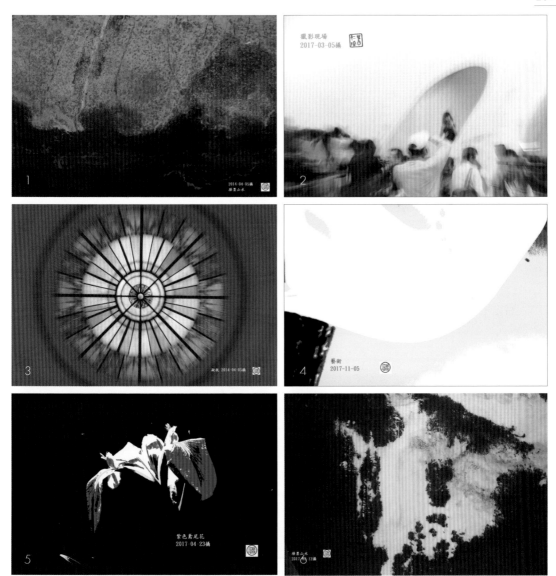

1：〈潑墨山水之一〉　　　4：〈藝術〉

2：〈獵影現場〉　　　　　5：〈藍色鳶尾花之夢〉

3：〈凝視〉　　　　　　　6：〈潑墨山水之二〉

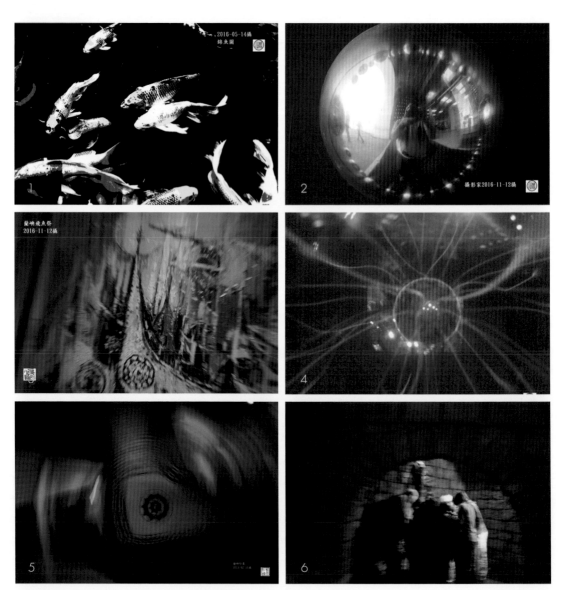

1：〈錦魚圖〉　　　　4：〈魔幻力量〉

2：〈攝影家〉　　　　5：〈蘭嶼獨木舟〉

3：〈蘭嶼飛魚祭〉　　6：〈一探究竟〉

非線 攝影藝術

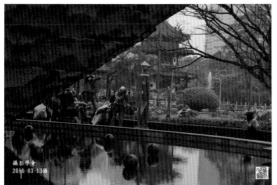

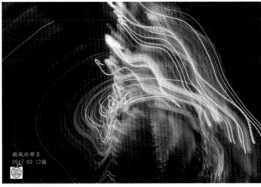

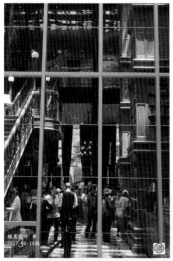

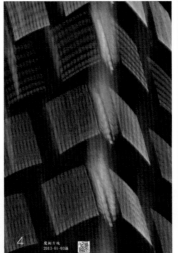

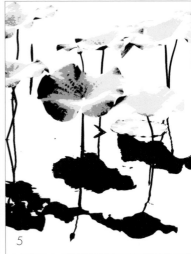

1：〈攝影學會〉　　5：〈畫荷〉

2：〈聽風的聲音〉　6：〈變形蟲〉

3：〈鏡裡鏡外〉　　7：〈灩瀲〉

4：〈魔術方塊〉

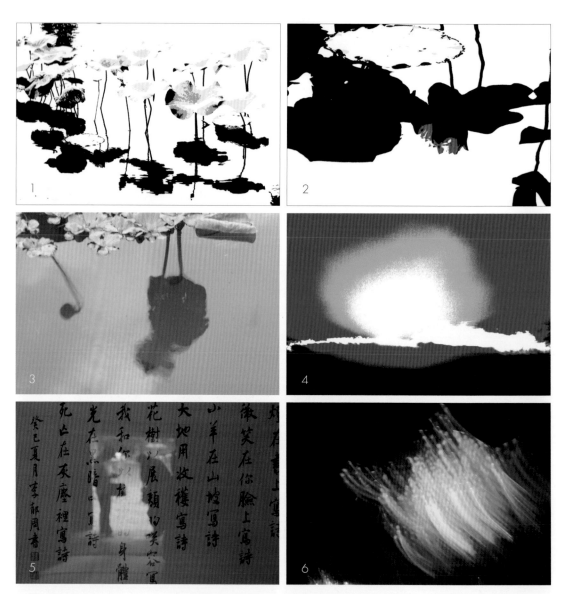

1：〈潑墨荷花〉　　4：〈書寫靈光〉

2：〈紅荷〉　　　　5：〈寫詩〉

3：〈顧影自憐〉　　6：〈金色年華〉

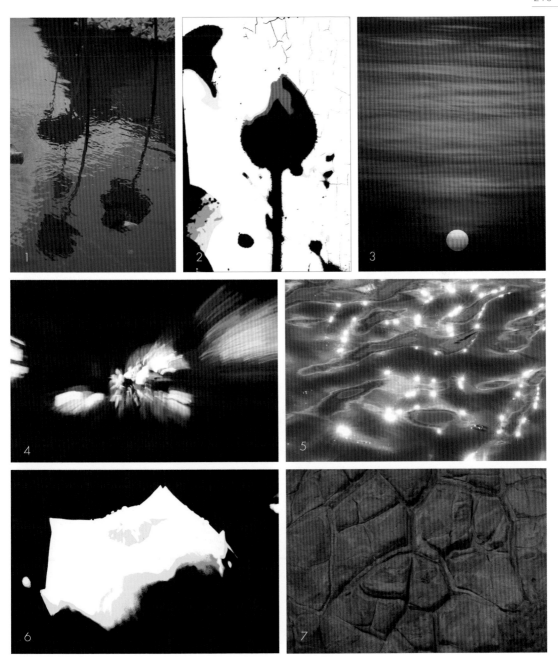

1：〈魚兒的夏日〉

2：〈傷心記憶〉

3：〈日落餘暉〉

4：〈記得那年夏天〉

5：〈波光粼粼〉

6：〈白荷記憶〉

7：〈石爛之時〉

1：〈孤舟〉　　　　　5：〈孤獨〉

2：〈作畫〉　　　　　6：〈文字變形〉

3：〈落日〉　　　　　7：〈湖邊〉

4：〈白玉苦瓜〉

左：〈戴帽少女〉
右：〈2016台灣燈會〉

　　以上的非線攝影作品，係作者在進行非線攝影研究時的實驗作品。攝影之法千變萬化，在進入非線攝影藝術之後，各類的攝影技法將不再固守傳統的攝影藝術框架。攝影藝術正如繪畫藝術，只要能創造藝術的美即是好的作品。非線攝影技巧的發現，或可增進更為多元的攝影觀念和創作技法，期許非線攝影藝術能突破傳統的攝影欣賞框架，創造出美學上另類多彩繽紛的攝影藝術作品。（民國108年2月12日/西元2019年蕭仁隆初稿完成於龍潭采雲居/民國108年7月29日增修/民國108年8月7日七夕初編/民國108年8月29日初校/民國108年12月9日定稿）

參考文獻

中文書籍

- 大衛・貝特（David Bate）（2002）。攝影的關鍵思維（photography：The Key Concepts）。（林潔盈譯）。臺北市：城邦。
- 中國攝影學會，中華創價佛學會，財團法人勤宣文教基金會（1995）。紀念攝影大師郎靜山中國攝影百人聯展。臺北市：正因文化。
- 王之一（1979）。張大千巴西荒廢之八德園攝影集。臺北市：中華民國國立歷史博物館。
- 王永旭（1996）。專業人像婚紗攝影寫真藝術照。臺北市：王永旭。
- 王燦芬（1991）。淺談攝影。臺北市：藝術圖書。
- 台北攝影（2017）。台北市攝影學會「會員專題攝影比賽」簡章，2017/12，646，62。臺北市：台北攝影學會。
- 台灣省立美術館（1992）。周治剛詩意攝影展。臺北市：台灣省立美術館。
- 台灣省攝影學會（1982）。第一屆榮銜會士攝影作品展覽。臺北縣：同光。
- 布魯斯・巴恩博（Bruce Barnbaum）（2017）。攝影的本質—深入觀看與創意思考的關鍵法則。（韓筠青譯）。臺北市：創意市集。
- 布羅凱特（1974）。世界戲劇藝術欣賞—世界戲劇史。（胡耀恆譯）。臺北市：志文。
- 伊莎貝爾・波妮登・庫宏（Isabelle Bonithon Courant）（2015）。問出現代藝術名作大秘密。（周明佳譯）。臺北市：大雁。
- 安妮・葛瑞菲斯（Annie Griffiths）（2012）。（魏靖儀譯）。大視覺—國家地理攝影美學經典。台北市：大石。

- 李少白（2011）。解構主義—讓攝影釋放想像力。臺北市：城邦。
- 李抗和（1980）。血淚抗戰五十年。臺北市：鄉村。
- 李松峯（1979）。實驗攝影學。臺北市：藝術圖書。
- 李振雄（1992）。李振雄攝影作品集。臺北市：李振雄。
- 阮義忠（2016）。攝影美學七問-與陳傳興漢寶德黃春明的對話錄。臺北市：有鹿。
- 彼得K・布里恩/羅伯特・卡普托（Peter K. & Robert Caputo）（2001）。國家地理攝影精技（National Geographic Photography Fifld Guide）。（黃中憲譯）。臺北市：大地地理。
- 東方設計學院，台灣攝影藝術博覽會（2014）。第四屆2014台灣攝影藝術博覽會。臺北市：台灣攝影藝術博覽會。
- 林家祥（1984）。彩色攝影的表現。臺北市：眾文。
- 林家祥（1990）。攝影表現技巧。臺北市：眾文。
- 林釗（1996）。紀念郎靜山大師攝影聯展。臺北市：中華創價佛學會。
- 林淑卿（1998）。台灣攝影年鑑綜覽：台灣百年攝影-1997Annual of Photography in Taiwan。臺北市：原亦藝術。
- 柯錫杰（2006）。心的視界。臺北市：大地。
- 柳淳美、池溶晉（2012）。用iphone拍微電影。（泡菜姊譯）。台北市：麥田。
- 胡崇賢（1971）。胡崇賢攝影選集。臺北市：胡崇賢。
- 郎毓文等（2015）。名家・名流・名士—郎靜山逝世廿週年紀念文集。台北市：國立歷史博物館。
- 神龍攝影（2013）。達人之道—攝影用光必學技巧140招。台北市：城邦。
- 秦大唐、秦鵬（2017）。攝影美學。北京市：北京大學。
- 秦風，苑萱（2003）。豪門深處—蔣家私房照。臺北市：大地。

- 馬國安（2018）。台灣攝影家：彭瑞麟。台北市：國立台灣博物館。
- 高行健（2008）。論創作。臺北市：聯經。
- 高寒梅（1985）。近攝之美。臺北市：藝術圖書。
- 基特・懷特（Kit White）（2014）。（林容年譯）。藝術的法則（101 Thing to Learn in Art Schol）。新北市：木馬。
- 康台生等（2016）。痕跡×書寫：台北國際攝影節2016。臺北市：中華攝影藝術交流協會。
- 張照堂（2015）。影像的追尋：台灣攝影家寫實風貌。臺北市：遠足。
- 陳小波（2014）。主宰自由攝影之路—圖庫攝影、準備就緒。臺北市：嘉魁。
- 陳學聖（2015）。1911-1949尋回失落的民國攝影。台北市：富凱藝術。
- 麥可・弗里曼（Michael Freeman）（2014）。（曾慧敏譯）。讓光線主導一切。台北市：尖端。
- 麥可・弗里曼（Michael Freeman）（2017）。（吳光亞譯）。攝影師之眼。台北市：遠足。
- 曾恩波（1973）。世界攝影史（A Concise History of Photography）。台北市：藝術。
- 華特・班雅明（Walter Benjamin）（1998）。迎向靈光消逝的年代。（許綺玲譯）。臺北市：臺灣攝影。
- 雄獅美術（1979）。攝影中國。臺北市：雄獅。
- 雄獅美術（1979）。攝影台灣。臺北市：雄獅。
- 董河東（2016）。中外攝影簡史。北京市：中國電力。
- 齊柏林（2013）。我的心・我的眼・看見台灣：齊柏林空拍20年的堅持與深情。台北市：圓神。
- 劉文潭（1967）。現代美學。台北市：台灣商務。

- 鄭意萱（2007）。攝影藝術簡史。臺北市：藝術家。
- 蕭仁隆（2014）。非線文學論。台中市，白象。
- 蕭仁隆（2014）。透視非線攝影之美感。美育雙月刊，200，56-63。
- 蕭仁隆、鄭月秀（2010）。「文中之文，詩中之詩」Web2.0世代中文非線性文學的遊戲文本。美育雙月刊，178，34-43。
- 蕭國坤（2014）。眼如觀景窗，心是快門線。台北市，時報文化。
- 蕭國坤（2019）。「眼如觀景窗，心是快門線」專題班第十期結業後語。台北攝影，665，05-12。
- 謝碧娥（2008）。杜象詩意的延異—西方現代藝術的斷裂與轉化。臺北市：秀威。
- 蘇珊・桑塔格（Susan Sontag）（2018）。（黃燦然譯）。論攝影（On Photography）。台北市：麥田。

學術論文

- 鄭月秀、蕭仁隆（2012）。『詩中詩創作法』課程之設計與體驗=The Course Design and Experience Besed on the Method of "The Poem of the Poem Creation"。藝術學報，90（8:1），373-401。
- 蕭仁隆（2011）。「詩中詩」遊戲文本創作法探究。私立元智大學資訊傳播學系碩士論文，未出版，桃園縣。
- 蕭仁隆、鄭月秀（2009）。從Derrida的解構理論初探Web2.0世代之非線性文學創作平臺建構概念與創作 — 一封無法寄達的情書。國立中央大學第二屆Web2.0與教育國際研討會論文集。桃園縣：國立中央大學學習與教育研究所。
- 蕭仁隆、鄭月秀（2011）。「詩中詩」遊戲文本創作設計之探究。國立雲林科技大學設計學院2011年IDC國際設計研討會設計領航永續文化數位加值論文集，未出版，雲林縣：國立雲林科技大學設計學院。

網頁資料

- 吳嘉寶（無日期）。台灣攝影簡史。2018年12月09日，取自：https://blog.xuite.net。
- 孟博（無日期）。世界攝影歷史。2017年12月10日，取自：數位影像坊（PhotoSharp Online）http://old.photosharp.com.tw/photo123/history-1.htm。
- 黃明川（2001年5月1日）。台灣攝影史簡論。2018年12月09日，取自：http://geocities.com。

國家圖書館出版品預行編目資料

非線攝影藝術／蕭仁隆著. --初版.--臺中市：白
象文化，2020.5
　　面；　公分
ISBN　978-986-358-982-2（平裝）
1.攝影技術 2.攝影美學
952　　　　　　　　　　　　　109001964

非線攝影藝術 Non-linear Photography Art

作　　者　蕭仁隆
校　　對　蕭仁隆
專案主編　黃麗穎
出版編印　吳適意、林榮威、林孟侃、陳逸儒、黃麗穎
設計創意　張禮南、何佳諠
經銷推廣　李莉吟、莊博亞、劉育姍、李如玉
經紀企劃　張輝潭、洪怡欣、徐錦淳、黃姿虹
營運管理　林金郎、曾千熏
發 行 人　張輝潭
出版發行　白象文化事業有限公司
　　　　　412台中市大里區科技路1號8樓之2（台中軟體園區）
　　　　　出版專線：（04）2496-5995　　傳真：（04）2496-9901
　　　　　401台中市東區和平街228巷44號（經銷部）
　　　　　購書專線：（04）2220-8589　　傳真：（04）2220-8505
印　　刷　基盛印刷工場
初版一刷　2020年5月
定　　價　600元

白象文化　印書小舖　出版 · 經銷 · 宣傳 · 設計
www.ElephantWhite.com.tw　自費出版的領導者　購書 白象文化生活館